움직임이 살아있는
동물 그리기

Doubutsu wo Kakou

일러두기

이 책에 등장하는 뼈와 근육 관련 용어는 독자의 편의를 위해 되도록 한글로 표기했다.
다만, 관용적으로 굳어진 표현이나 한글 표기 시 의미가 불명확해지는 경우에는 한자어를 사용했다.

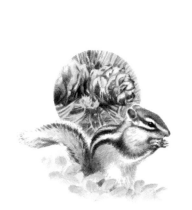

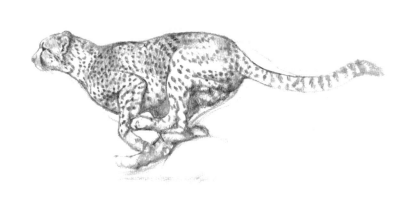

세밀화가의 기초와 비결

움직임이 살아있는
동물 그리기

나이토 사다오 지음

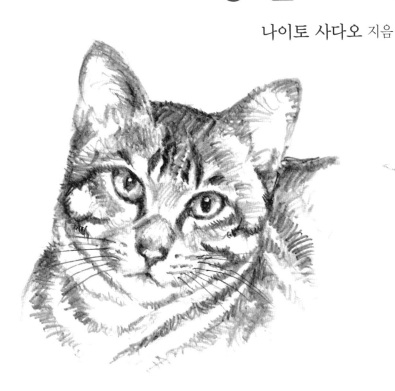

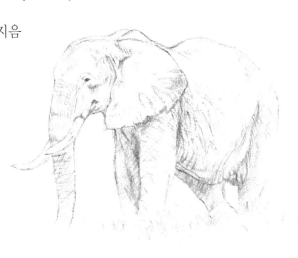

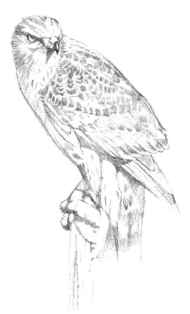

딱

들어가며

이 책을 펴내며 많은 동물을 그렸다. 연필 선의 터치와 농담만으로 동물의 자세와 표정을 그리는 것은 신선한 경험이었다. 스케치와 한 가지 색으로만 채색하는 단순한 작업도 새삼 재미있었다.

스케치 자료를 얻기 위해 강아지는 애완견공원, 고양이는 집에서 키우는 고양이 두 마리에게서 도움을 받았고, 동물원도 여러 번 방문했다. 과거 알래스카나 아프리카 취재 당시 찍은 사진과 스케치 역시 유용하게 사용했다.

이 책이 동물과 스케치를 좋아하는 많은 독자들에게 널리 사랑받길 바란다.

나이토 사다오(内藤貞夫)

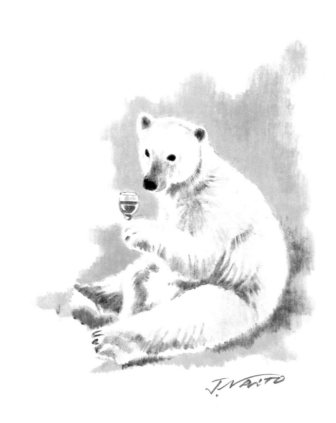

동물을 그릴 때 알아두어야 할
다섯 가지 포인트

어떤 동물이라도 기본 스케치는 같다.
아래의 포인트를 기억해두었다가 그려보자.

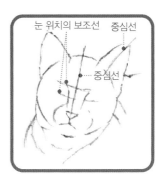

① 얼굴을 기본으로 잡고, 중심선과 눈 위치를 정한다

동물을 스케치할 때는 보통 얼굴이 중심이 된다. 얼굴 윤곽을 그리고 나서
세로로 중심선을 넣고, 눈 위치에 가로 보조선을 넣어 데생을 시작한다.

② 덩어리로 파악한다

머리가 둥근지, 네모난지, 길쭉한지 등을 파악하고 나서 세부적
으로 그린다. 몸 형태도 마찬가지다.

③ 털은 미간에서 상하좌우로 퍼진다

동물의 얼굴 털은 미간에서 상하좌우로 나뉘어 몸으로 퍼지고,
마지막에는 꼬리로 모인다. 털의 진행 방향도 눈여겨보자.

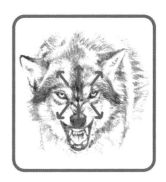

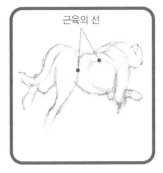

④ 골격과 근육의 움직임을 생각하면 그리기 쉽다

동물의 전체 골격 구조나 근육의 움직임을
생각하고 그리면 그림의 완성도가 높아진다.

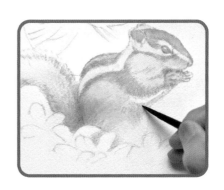

⑤ 옅은 색부터 칠하자

채색할 때는 옅은 색부터 칠한다. 음영을 넣어 세부적으로 그리며
더 옅은 색을 덧칠해준다. 짙은 색은 가장 마지막에 칠해야 실패를
줄일 수 있다.

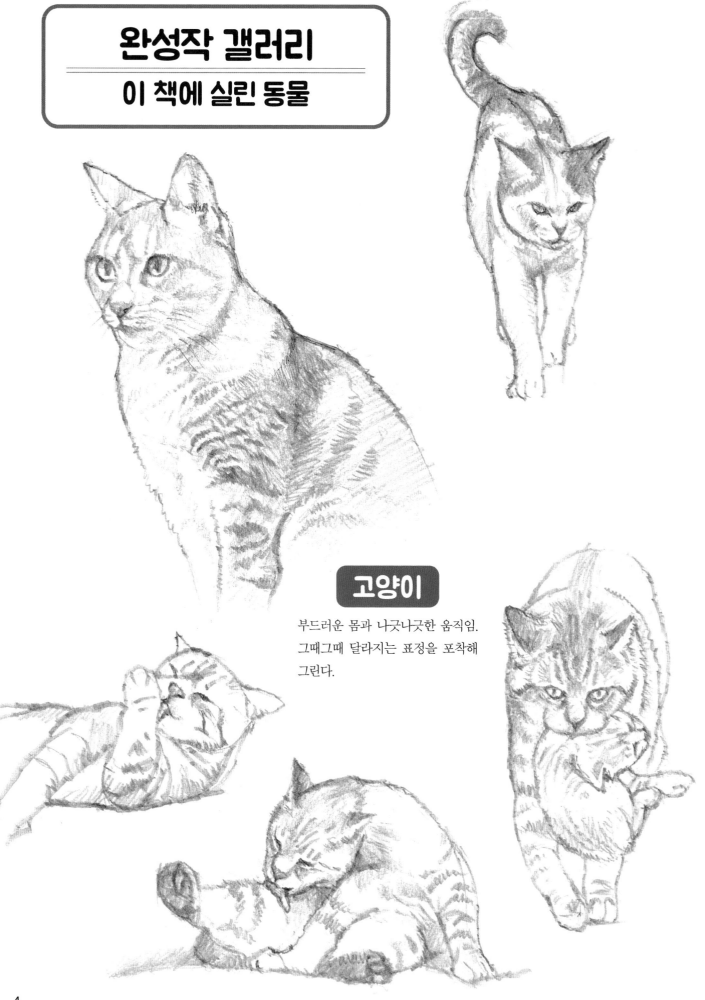

완성작 갤러리
이 책에 실린 동물

고양이

부드러운 몸과 나긋나긋한 움직임.
그때그때 달라지는 표정을 포착해
그린다.

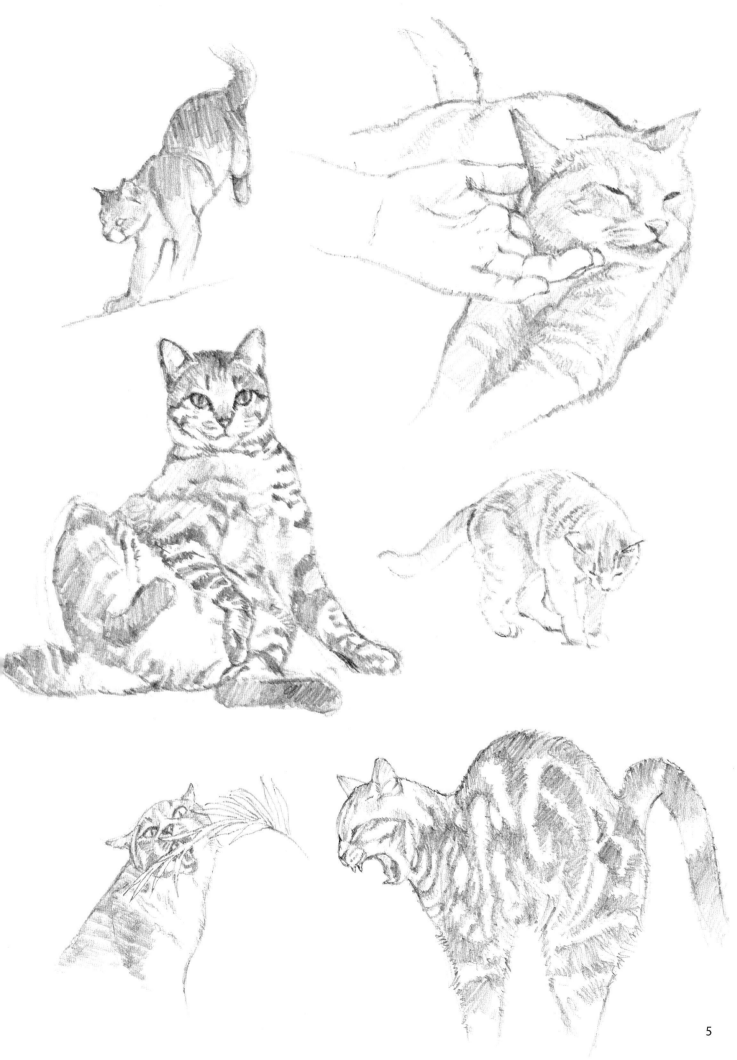

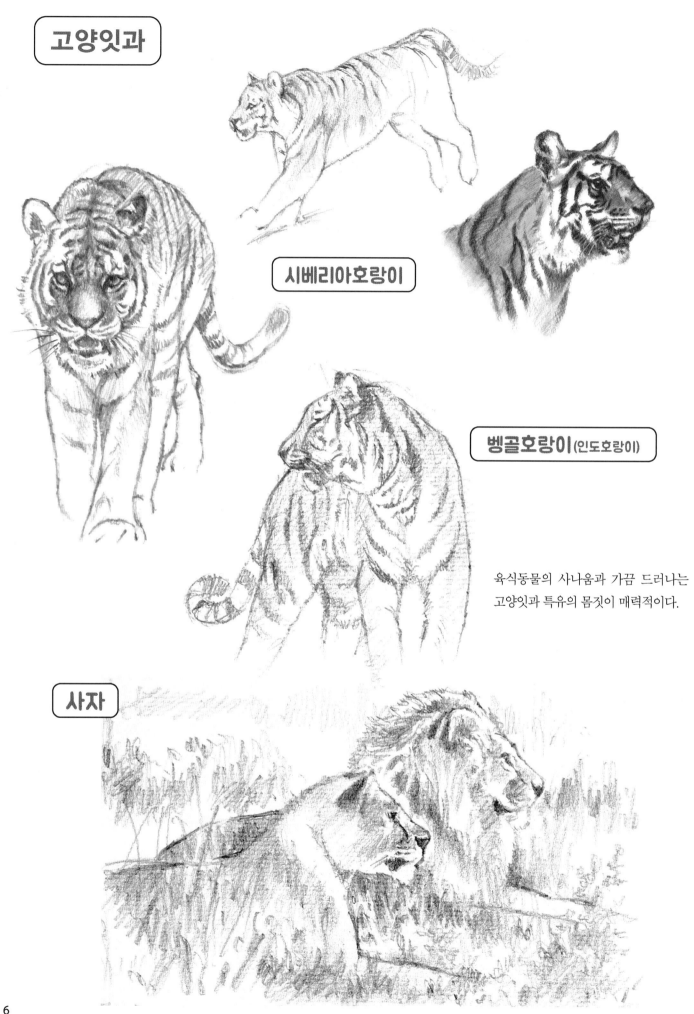

고양잇과

시베리아호랑이

벵골호랑이(인도호랑이)

육식동물의 사나움과 가끔 드러나는
고양잇과 특유의 몸짓이 매력적이다.

사자

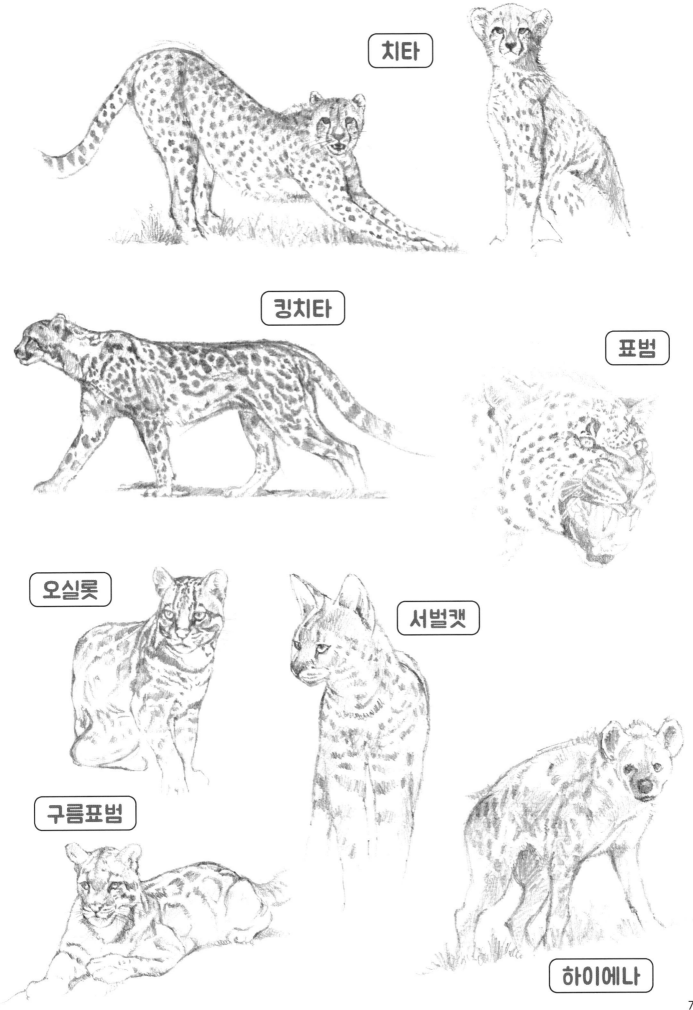

치타

킹치타

표범

오실롯

서벌캣

구름표범

하이에나

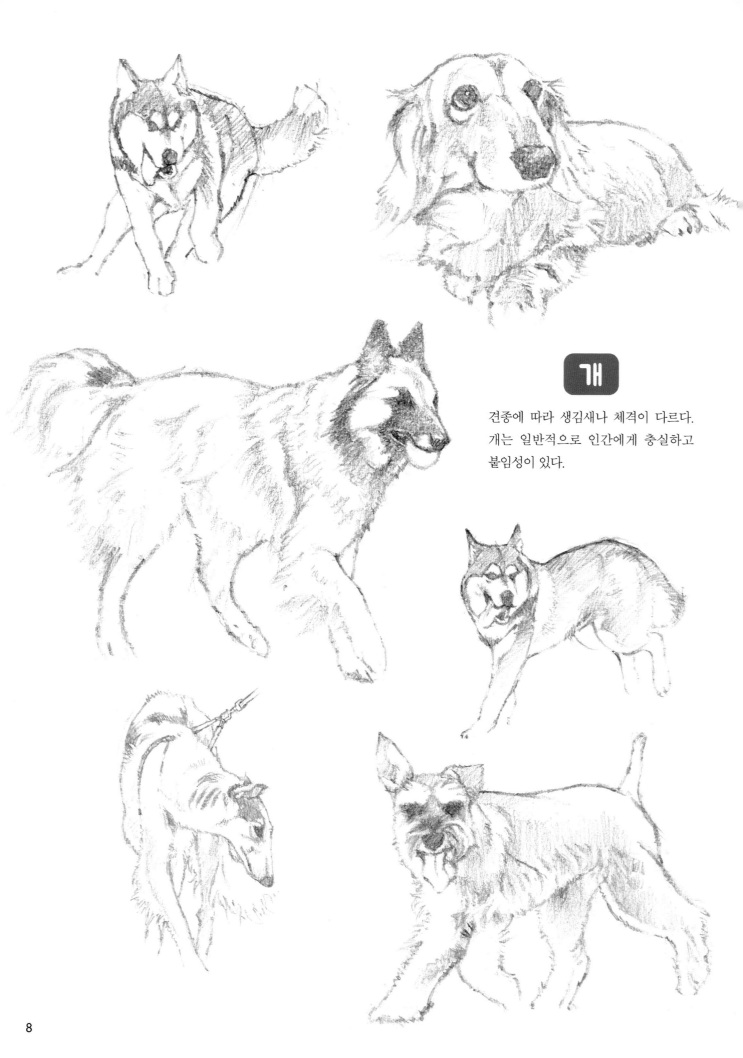

개

견종에 따라 생김새나 체격이 다르다.
개는 일반적으로 인간에게 충실하고
붙임성이 있다.

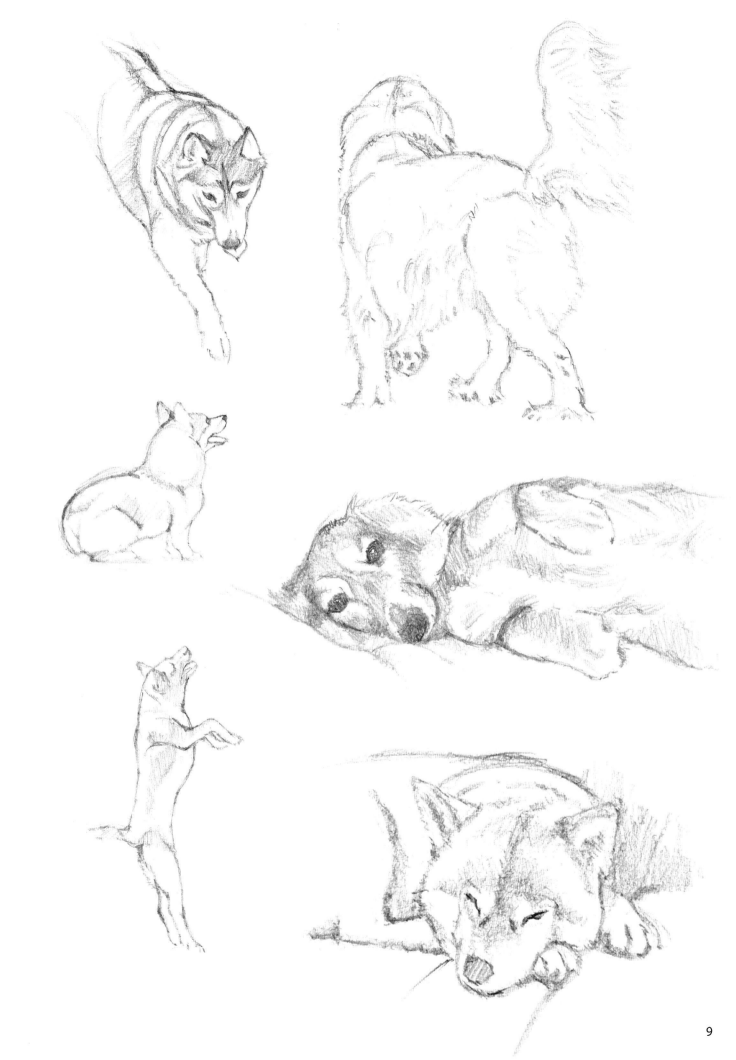

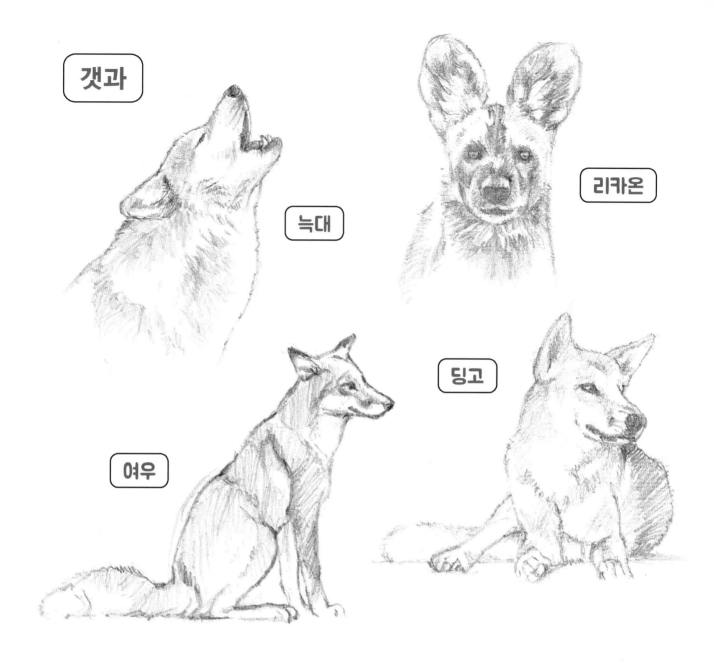

갯과

늑대

리카온

딩고

여우

기타 포유류

포유동물은 생김새와 체격, 털 길이, 동작 등이 제각각이라 그만큼 다양한 모습을 그릴 수 있다. 크기나 형태, 움직임을 자세히 관찰해보자. 평소에 보지 못한 새로운 모습을 발견할 수 있을 것이다.

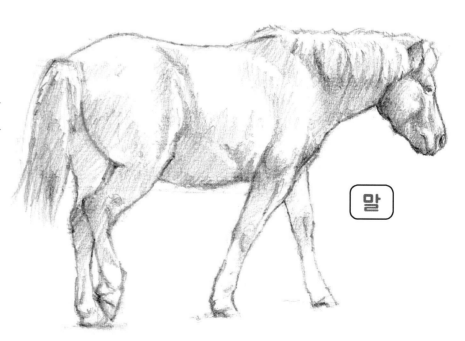

말

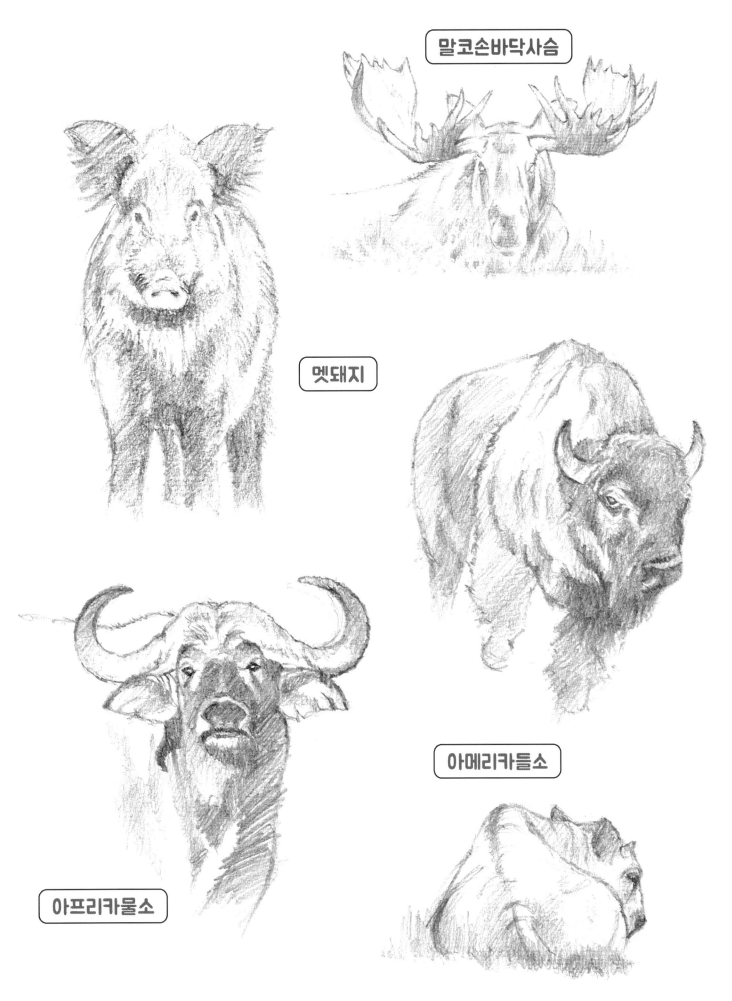

말코손바닥사슴

멧돼지

아메리카들소

아프리카물소

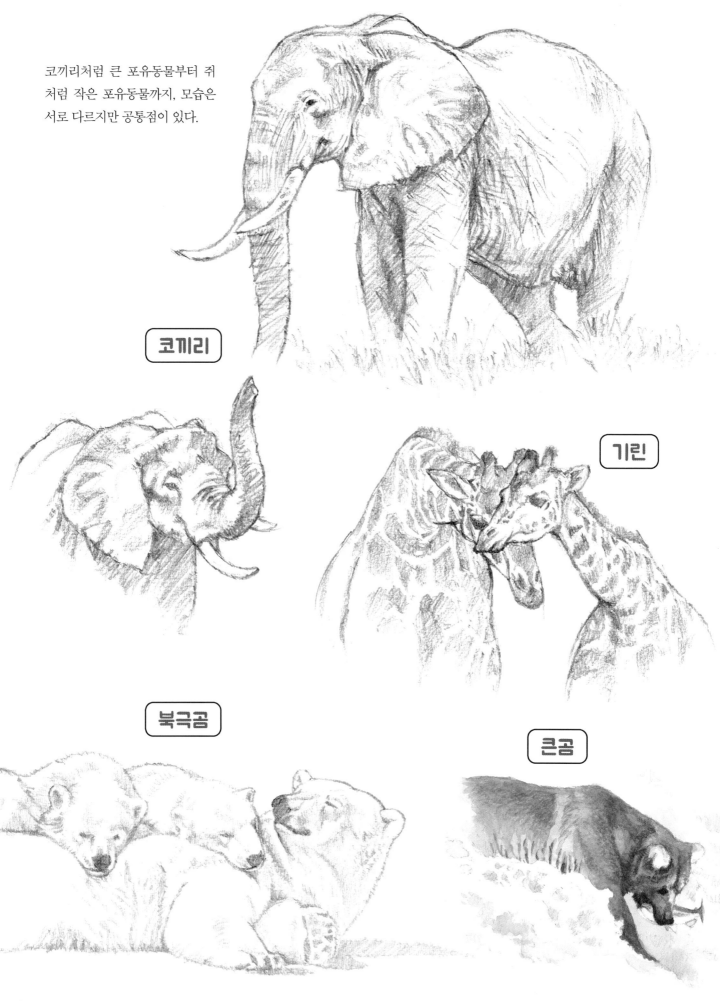

코끼리처럼 큰 포유동물부터 쥐
처럼 작은 포유동물까지, 모습은
서로 다르지만 공통점이 있다.

코끼리

기린

북극곰

큰곰

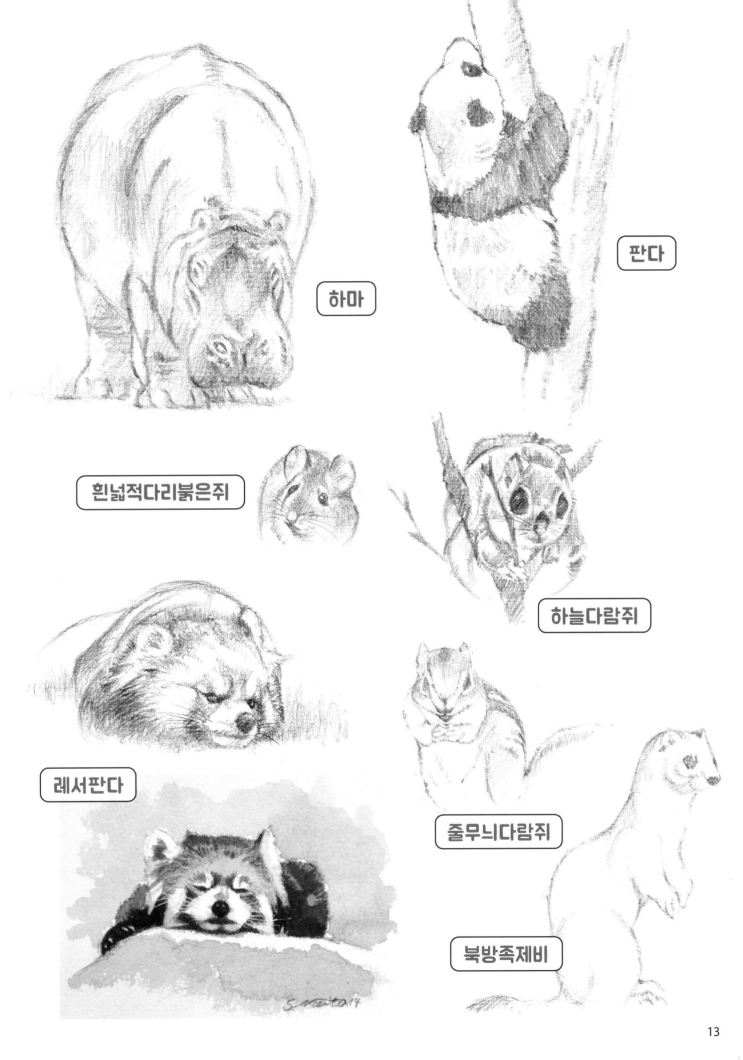

하마

판다

흰넙적다리붉은쥐

하늘다람쥐

레서판다

줄무늬다람쥐

북방족제비

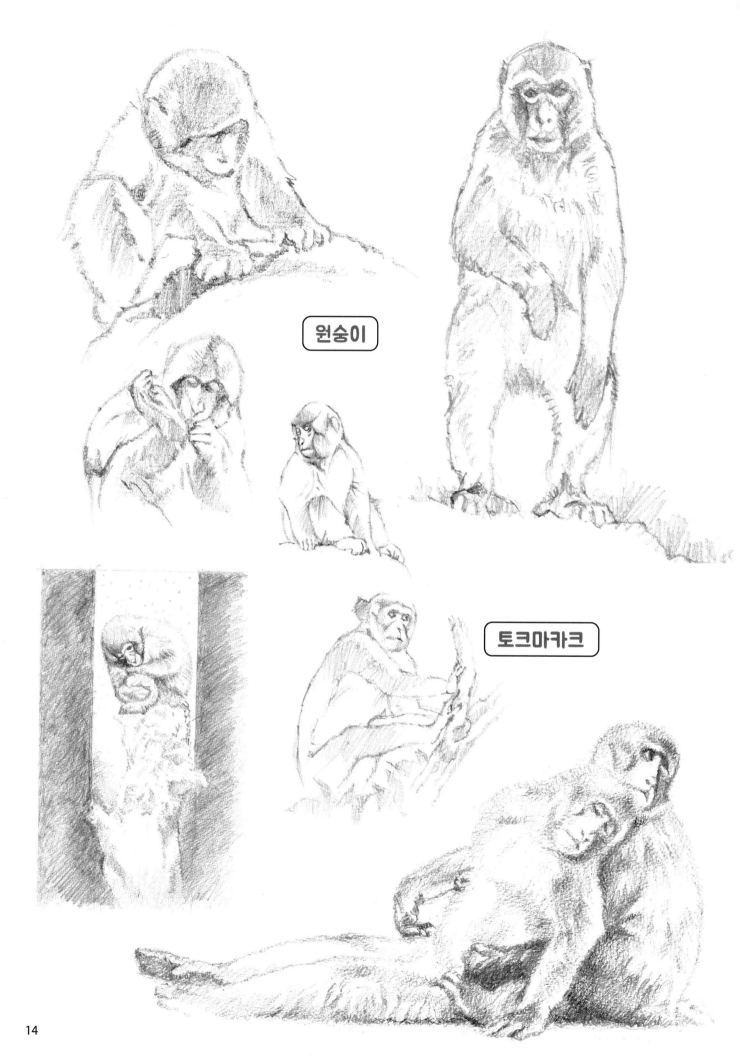

원숭이

토크마카크

14

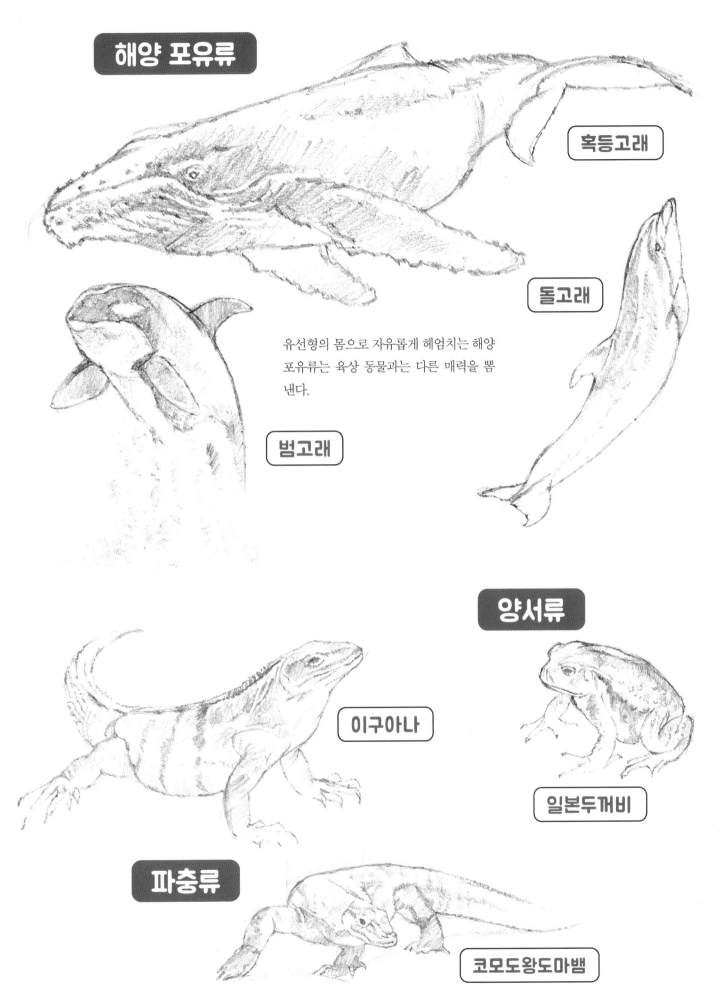

해양 포유류

혹등고래

돌고래

유선형의 몸으로 자유롭게 헤엄치는 해양 포유류는 육상 동물과는 다른 매력을 뽐낸다.

범고래

양서류

이구아나

일본두꺼비

파충류

코모도왕도마뱀

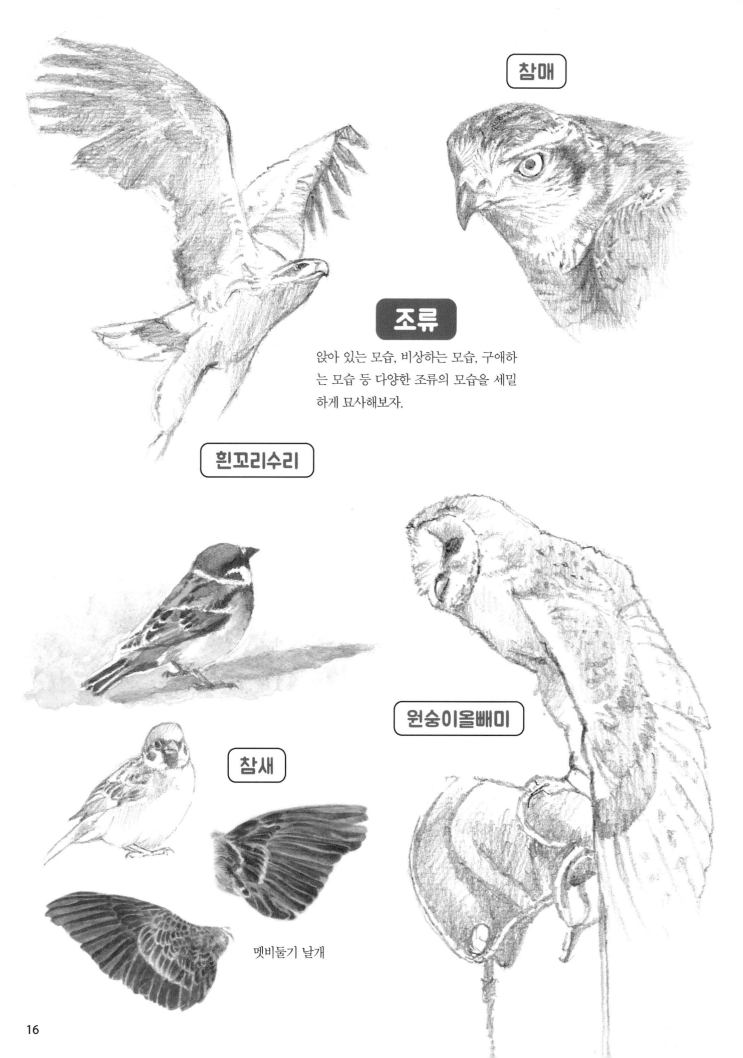

참매

조류

앉아 있는 모습, 비상하는 모습, 구애하
는 모습 등 다양한 조류의 모습을 세밀
하게 묘사해보자.

흰꼬리수리

원숭이올빼미

참새

멧비둘기 날개

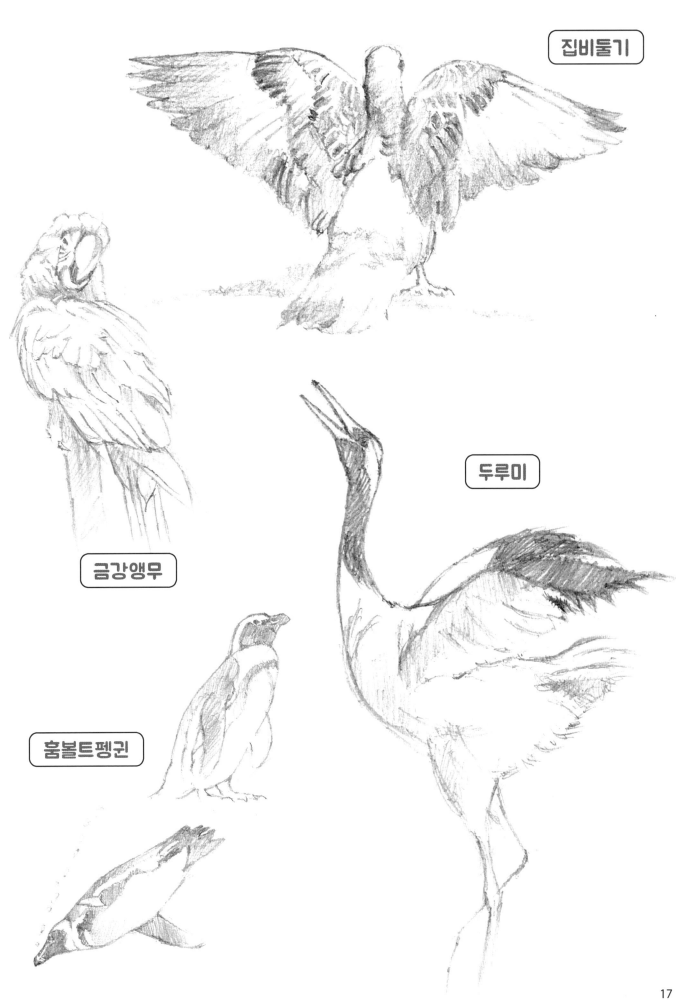

집비둘기

두루미

금강앵무

훔볼트펭귄

contents

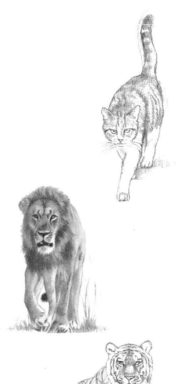

제1장
HOW TO DRAW ① 데생 편 21

고양잇과

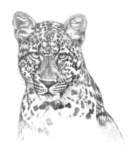

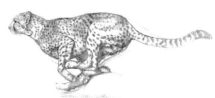

갯과

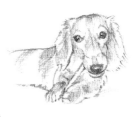

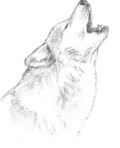

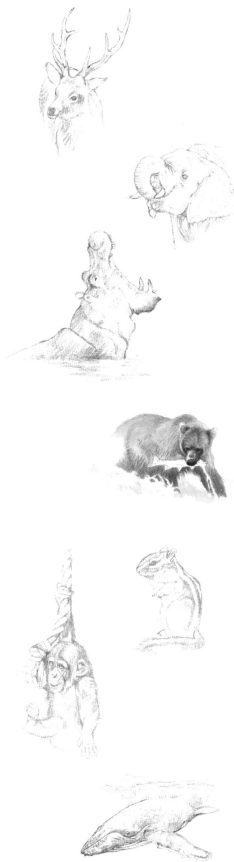

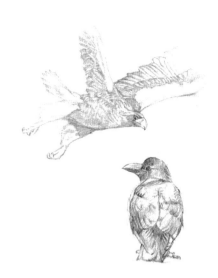

제2장
HOW TO DRAW ② 채색 편

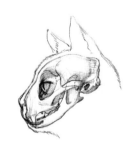

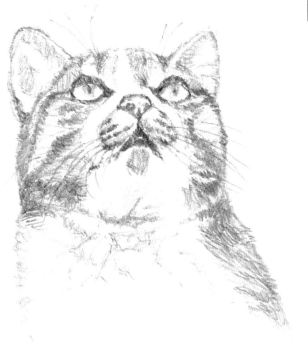

제 1 장
HOW TO DRAW ①

데생 편

고양이

기본 스케치

일반적으로 둥글고 통통하며, 부드러운 곡선이 많은 게 특징이다. 머리에 비해 몸통이 길며, 유연한 꼬리를 가졌다.

❶ 윤곽을 잡는다

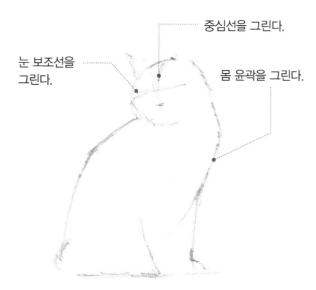

중심선을 그린다.

눈 보조선을 그린다.

몸 윤곽을 그린다.

얼굴과 몸의 윤곽을 그린다. 얼굴은 원, 몸은 타원으로 인식하자.

❷ 얼굴과 발을 그린다

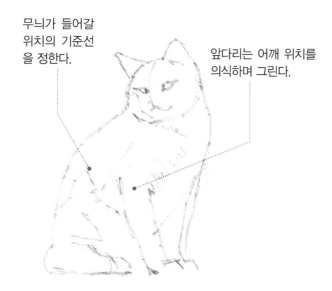

무늬가 들어갈 위치의 기준선을 정한다.

앞다리는 어깨 위치를 의식하며 그린다.

얼굴을 그리고 눈 위치를 정한다. 가지런히 모은 앞다리와 꼬리, 몸, 뒷다리도 그린다.

〈 몸의 특징 〉

코 길이는 종에 따라 다양하다.

몸은 개보다 근육질이다.

꼬리는 여러 방향으로 자유롭게 움직인다.

위팔은 목 뒤쪽에 있다.

네 발 모두 발뒤꿈치를 들고 걸어 땅에 닿는 부분은 발끝 뿐이다.

넓적다리는 엉덩이 위치와 겹친다.

❸ 무늬를 그리며 음영도 넣는다 ➡ **❹ 털과 얼굴을 그린다**

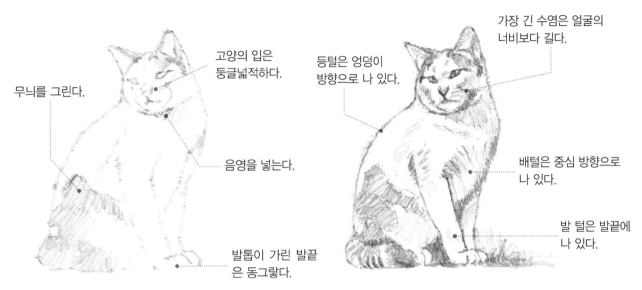

고양의 입은 둥글넓적하다.

무늬를 그린다.

음영을 넣는다.

발톱이 가린 발끝은 동그랗다.

빛과 그림자로 입체감을 나타내준다. 통통한 몸과 둥근 앞발 끝을 그린다.

가장 긴 수염은 얼굴의 너비보다 길다.

등털은 엉덩이 방향으로 나 있다.

배털은 중심 방향으로 나 있다.

발 털은 발끝에 나 있다.

눈을 그려 표정을 만든다. 무늬를 그리고 음영을 넣어 마무리한다.

〈 골격의 특징 〉

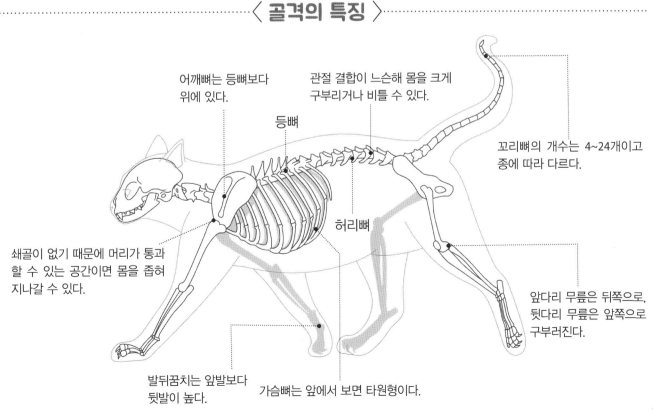

어깨뼈는 등뼈보다 위에 있다.

등뼈

관절 결합이 느슨해 몸을 크게 구부리거나 비틀 수 있다.

꼬리뼈의 개수는 4~24개이고 종에 따라 다르다.

허리뼈

쇄골이 없기 때문에 머리가 통과할 수 있는 공간이면 몸을 좁혀 지나갈 수 있다.

앞다리 무릎은 뒤쪽으로, 뒷다리 무릎은 앞쪽으로 구부러진다.

발뒤꿈치는 앞발보다 뒷발이 높다.

가슴뼈는 앞에서 보면 타원형이다.

① 다양한 자세

앉은 모습, 걷는 모습, 자는 모습 등 고양이의 다양한 일상을 관찰하여 그려보자.

앉은 모습 ①

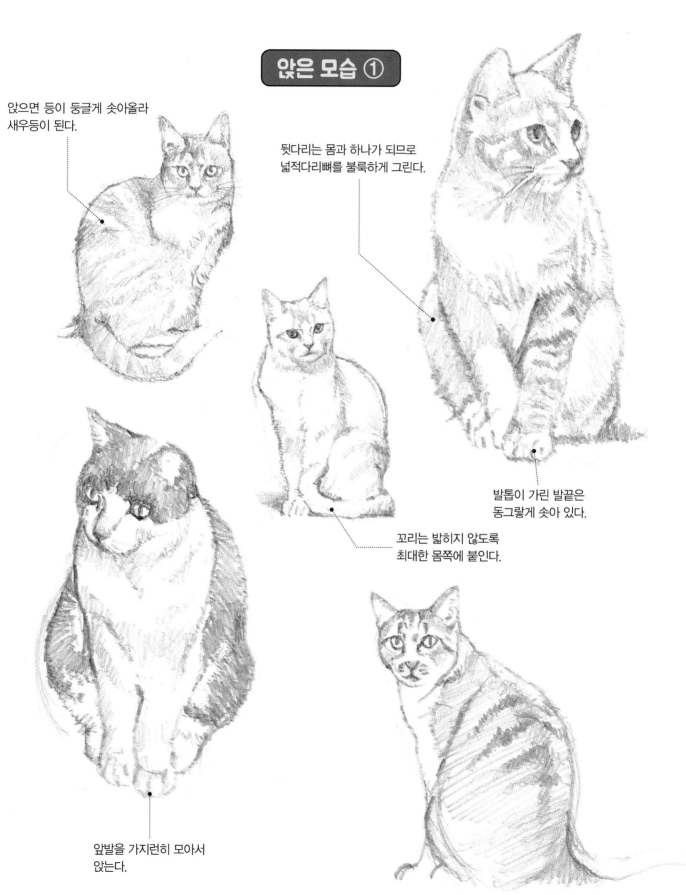

앉으면 등이 둥글게 솟아올라
새우등이 된다.

뒷다리는 몸과 하나가 되므로
넓적다리뼈를 불룩하게 그린다.

발톱이 가린 발끝은
동그랗게 솟아 있다.

꼬리는 밟히지 않도록
최대한 몸쪽에 붙인다.

앞발을 가지런히 모아서
앉는다.

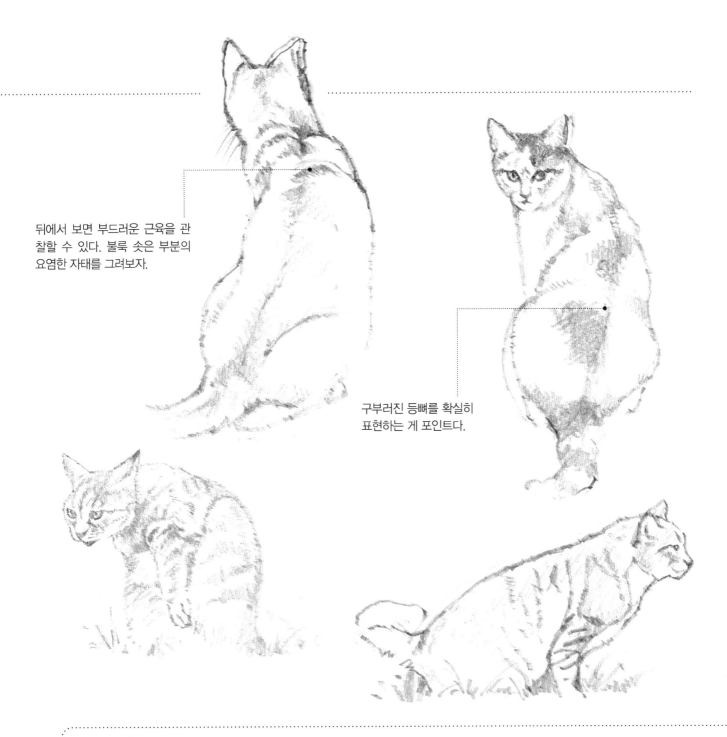

뒤에서 보면 부드러운 근육을 관찰할 수 있다. 불룩 솟은 부분의 요염한 자태를 그려보자.

구부러진 등뼈를 확실히 표현하는 게 포인트다.

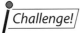
Challenge!

앉아 있는 고양이를 그려보자 ※ 그리는 사람보다 높은 곳에 있다.

❶ 동그란 얼굴과 근육이 불룩하게 솟아 오른 둥근 몸을 강조해서 그려보자.

❷ 얼굴을 그리고 무늬를 넣는다. 빛이 들어오는 방향을 의식하며 뭉실뭉실한 느낌으로 털을 그린다.

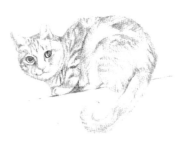

❸ 음영을 넣어 입체감을 살린다. 전체적으로 균형이 잡혔는지 확인하고 마무리한다. (채색 예 →142쪽)

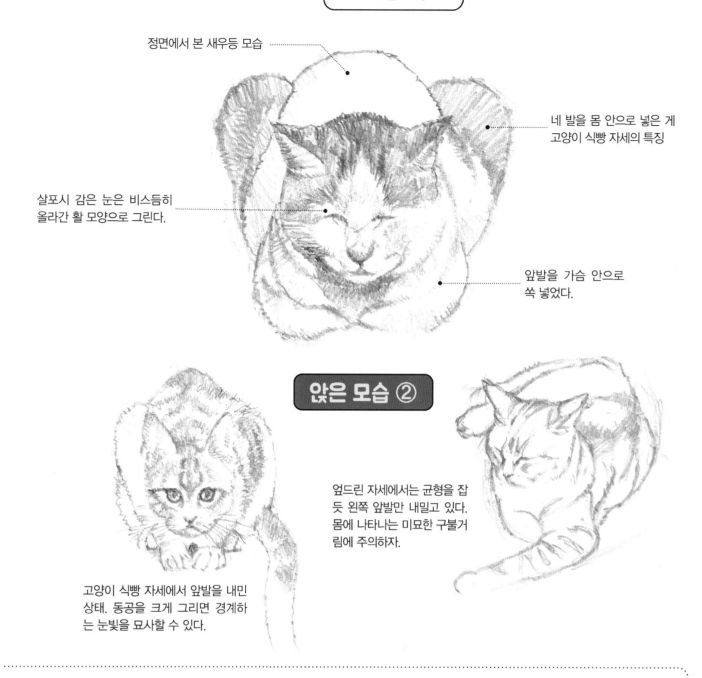

정면에서 본 새우등 모습

네 발을 몸 안으로 넣은 게 고양이 식빵 자세의 특징

살포시 감은 눈은 비스듬히 올라간 활 모양으로 그린다.

앞발을 가슴 안으로 쏙 넣었다.

앉은 모습 ②

엎드린 자세에서는 균형을 잡듯 왼쪽 앞발만 내밀고 있다. 몸에 나타나는 미묘한 구불거림에 주의하자.

고양이 식빵 자세에서 앞발을 내민 상태. 동공을 크게 그리면 경계하는 눈빛을 묘사할 수 있다.

Challenge!
고양이 식빵 자세를 그려보자

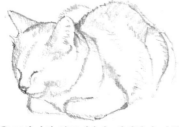

❶ 얼굴은 동그랗게, 몸은 큰 반원 느낌으로 표현한다. 뒷다리는 몸과 한 덩어리가 되게, 앞발은 몸 안으로 집어넣어 그리자.

❷ 다리와 목을 잔뜩 웅크려 만들어내는 몸의 볼륨감을 살려준다. 솟아오른 어깨뼈와 넓적다리뼈도 그린다.

❸ 고양이의 부드러움을 의식하며 전체적으로 음영을 넣어 무늬를 그린다.

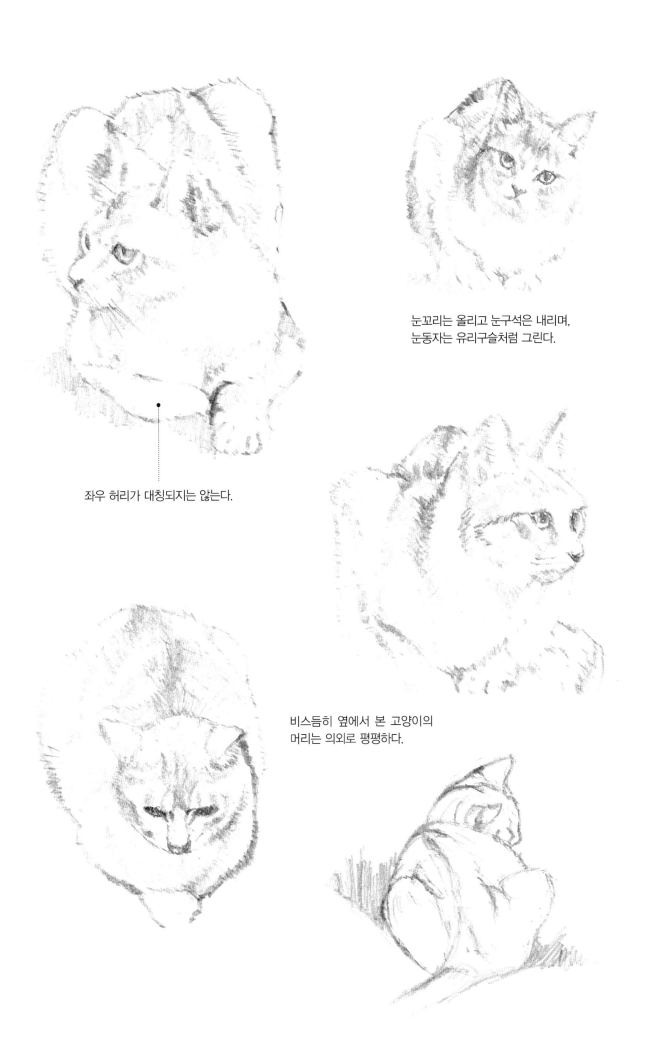

눈꼬리는 올리고 눈구석은 내리며,
눈동자는 유리구슬처럼 그린다.

좌우 허리가 대칭되지는 않는다.

비스듬히 옆에서 본 고양이의
머리는 의외로 평평하다.

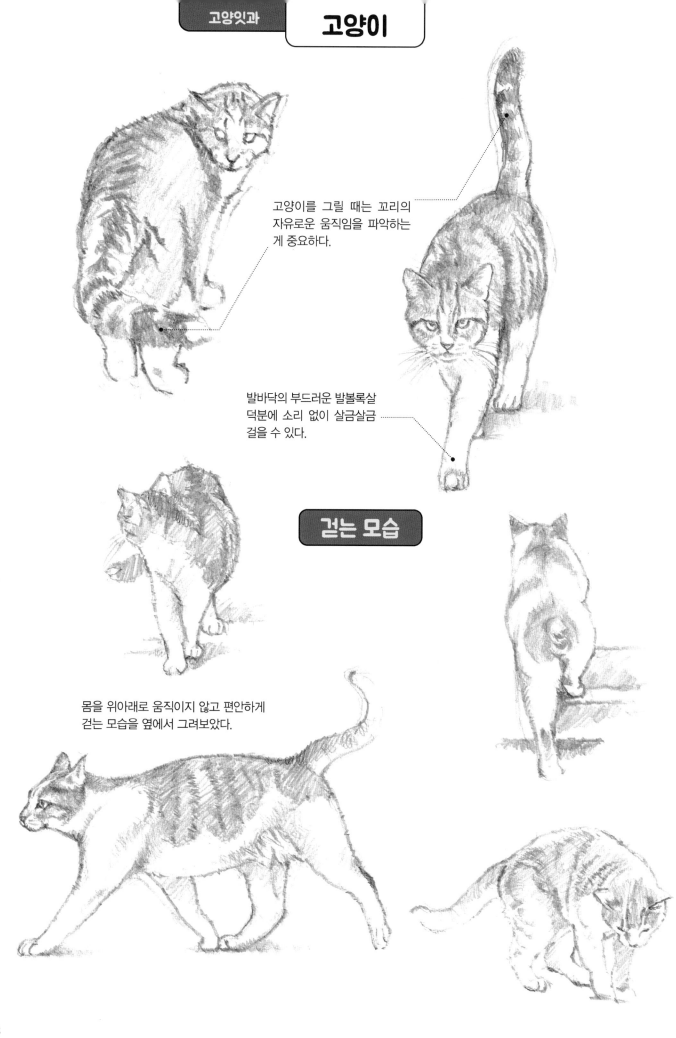

고양이를 그릴 때는 꼬리의
자유로운 움직임을 파악하는
게 중요하다.

발바닥의 부드러운 발볼록살
덕분에 소리 없이 살금살금
걸을 수 있다.

걷는 모습

몸을 위아래로 움직이지 않고 편안하게
걷는 모습을 옆에서 그려보았다.

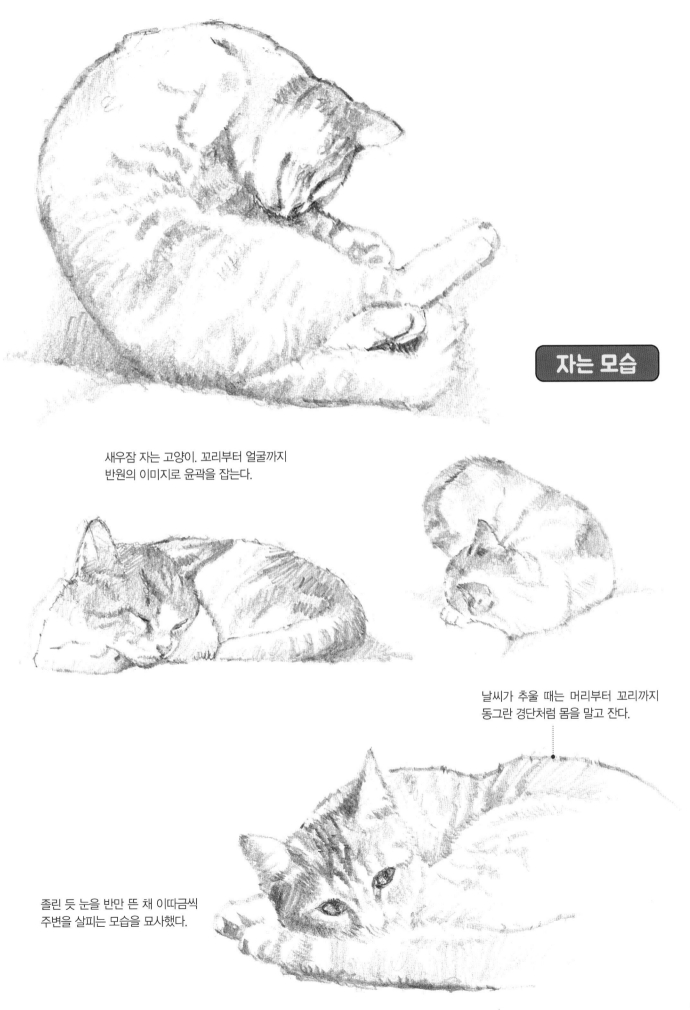

새우잠 자는 고양이. 꼬리부터 얼굴까지
반원의 이미지로 윤곽을 잡는다.

날씨가 추울 때는 머리부터 꼬리까지
동그란 경단처럼 몸을 말고 잔다.

졸린 듯 눈을 반만 뜬 채 이따금씩
주변을 살피는 모습을 묘사했다.

② 고양이의 표정

눈과 수염, 몸짓, 꼬리의 모양으로 감정을 드러내는 고양이의 다양한 모습을 포착해보자.

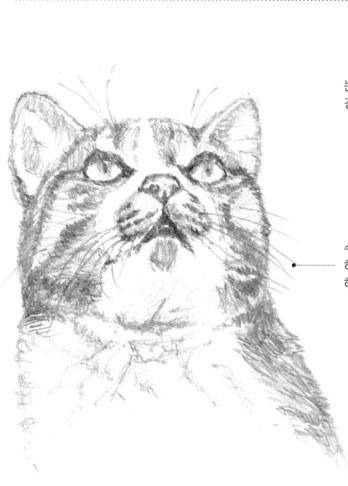

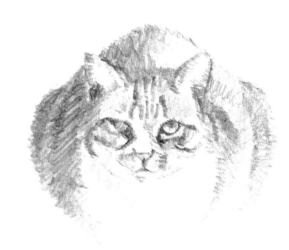

눈을 감은 얼굴은 경단처럼 둥글다.

수염은 날씨나 기온, 습도 정보를 뇌에 전달 하며 몸이 빠져나갈 수 있는 너비인지를 가늠 하는 중요한 역할을 한다.

콧수염은 좌우 열두 개씩인데, 긴 것은 7~9cm나 된다. 눈썹이나 옆얼굴, 턱에도 짧은 수염이 나 있다. 편안히 쉬고 있을 때는 콧수염이 늘어진다.

❗Challenge!
고양이 얼굴을 정면에서 그려보자

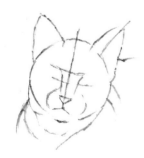

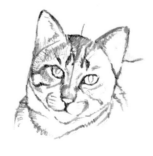

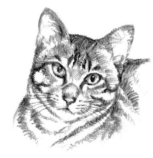

❶ 둥근 얼굴과 귀를 그리고 중심과 눈에 보조선을 넣는다.

❷ 둥그스름한 입을 그리며, 빛이 들어 오는 방향을 의식해 음영을 넣는다.

❸ 가지런히 난 털에 강약을 조절하며 무늬 를 그린다. 눈에 하이라이트를 넣어주면 생기 있는 표정이 된다.

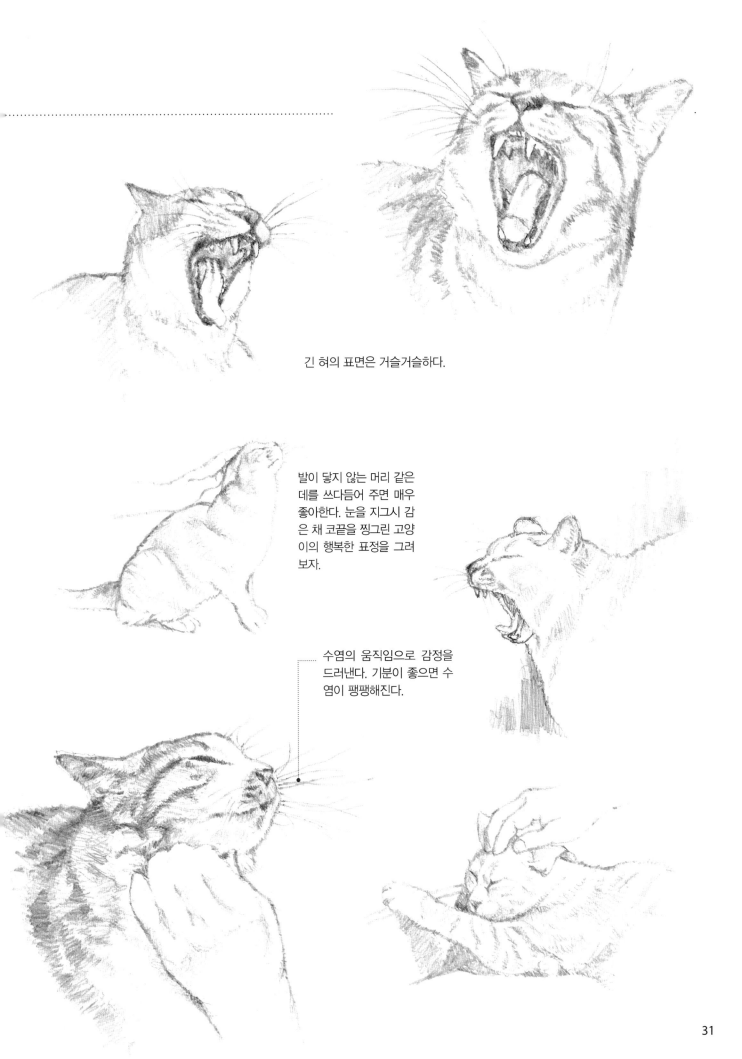

긴 혀의 표면은 거슬거슬하다.

발이 닿지 않는 머리 같은 데를 쓰다듬어 주면 매우 좋아한다. 눈을 지그시 감은 채 코끝을 찡그린 고양이의 행복한 표정을 그려 보자.

수염의 움직임으로 감정을 드러낸다. 기분이 좋으면 수염이 팽팽해진다.

③ 움직임을 포착한다

고양이는 몸을 둥글게 말거나 펴며 곡예 수준의 유연함을 선보인다.

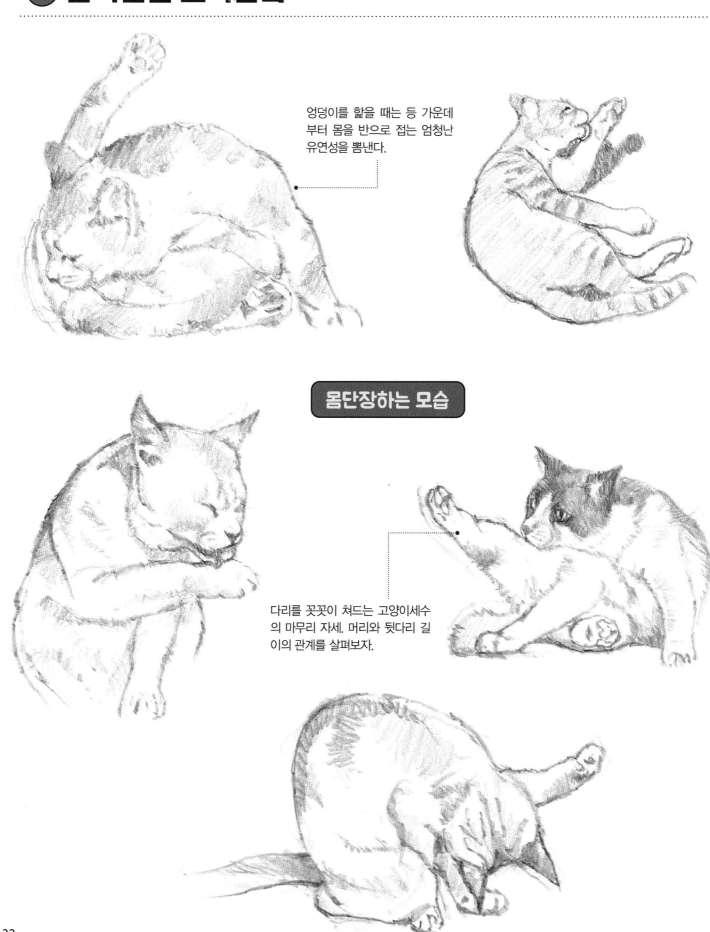

엉덩이를 핥을 때는 등 가운데부터 몸을 반으로 접는 엄청난 유연성을 뽐낸다.

몸단장하는 모습

다리를 꼿꼿이 쳐드는 고양이세수의 마무리 자세. 머리와 뒷다리 길이의 관계를 살펴보자.

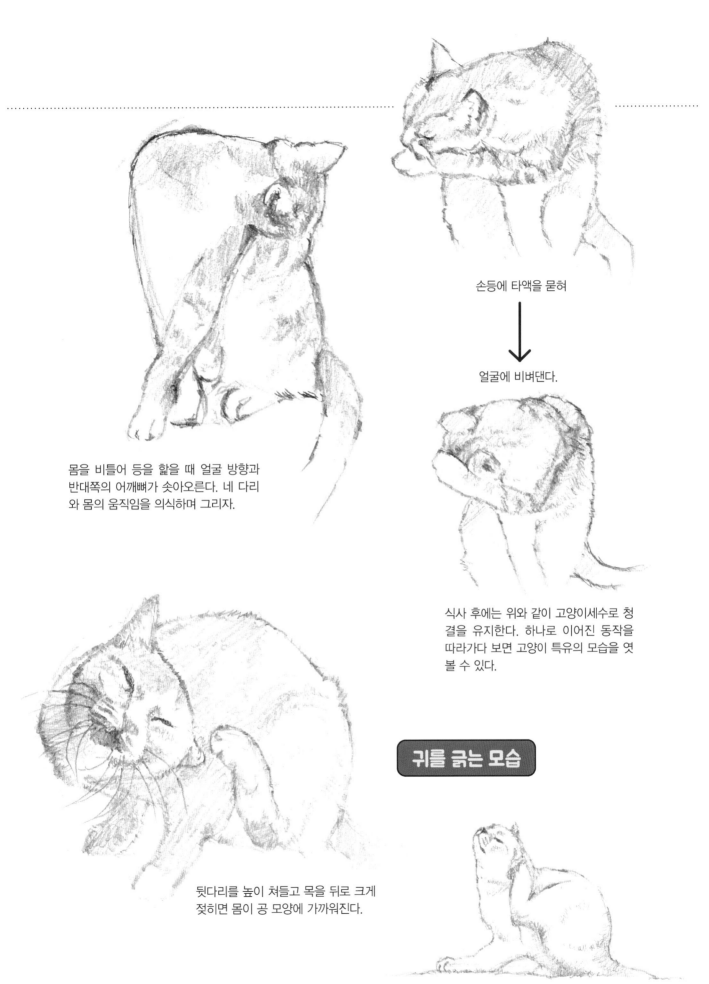

손등에 타액을 묻혀

↓

얼굴에 비벼댄다.

몸을 비틀어 등을 핥을 때 얼굴 방향과
반대쪽의 어깨뼈가 솟아오른다. 네 다리
와 몸의 움직임을 의식하며 그리자.

식사 후에는 위와 같이 고양이세수로 청
결을 유지한다. 하나로 이어진 동작을
따라가다 보면 고양이 특유의 모습을 엿
볼 수 있다.

귀를 긁는 모습

뒷다리를 높이 쳐들고 목을 뒤로 크게
젖히면 몸이 공 모양에 가까워진다.

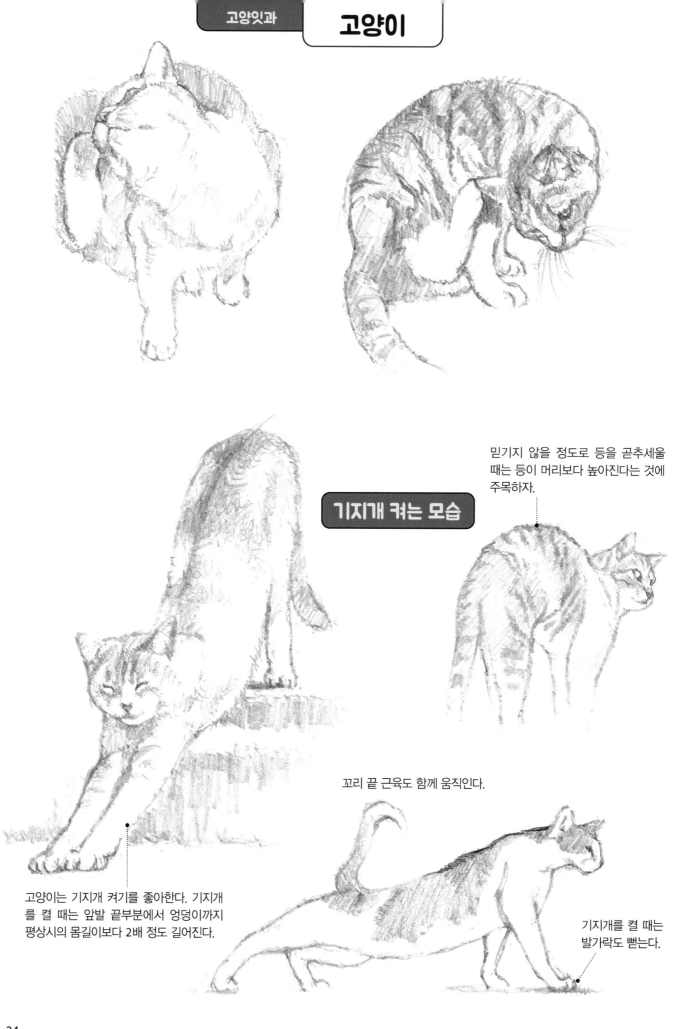

기지개 켜는 모습

믿기지 않을 정도로 등을 곧추세울 때는 등이 머리보다 높아진다는 것에 주목하자.

꼬리 끝 근육도 함께 움직인다.

고양이는 기지개 켜기를 좋아한다. 기지개를 켤 때는 앞발 끝부분에서 엉덩이까지 평상시의 몸길이보다 2배 정도 길어진다.

기지개를 켤 때는 발가락도 뻗는다.

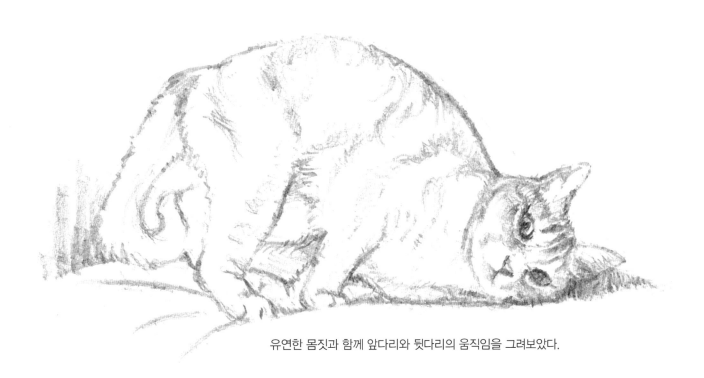

유연한 몸짓과 함께 앞다리와 뒷다리의 움직임을 그려보았다.

쉬는 모습 쉬고 있는 고양이의 더할 나위 없이
행복한 얼굴을 그려보자.

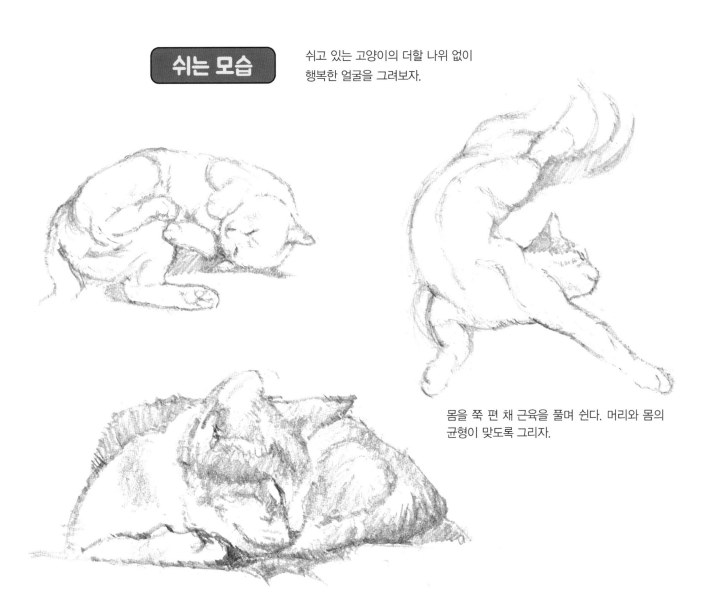

몸을 쭉 편 채 근육을 풀며 쉰다. 머리와 몸의
균형이 맞도록 그리자.

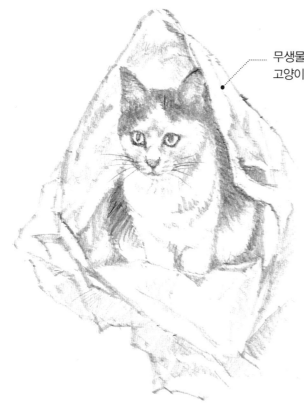

무생물인 비닐의 질감과 살아 움직이는
고양이의 부드러움을 대비하며 그린다.

좁은 공간에 들어간 모습

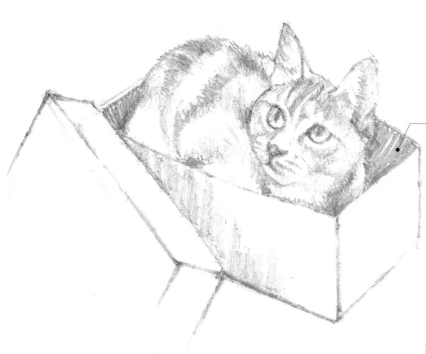

오래된 양철 장난감 상자에 들어간
고양이. 상자에 억지로 몸을 구겨
넣어 등이 불룩하게 솟아올랐다.

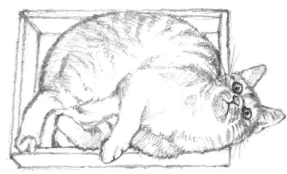

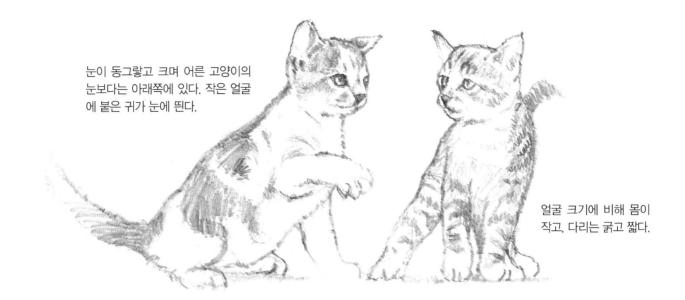

눈이 동그랗고 크며 어른 고양이의
눈보다는 아래쪽에 있다. 작은 얼굴
에 붙은 귀가 눈에 띈다.

얼굴 크기에 비해 몸이
작고, 다리는 굵고 짧다.

새끼 고양이들

고양이는 놀면서 사냥하는
법을 익힌다.

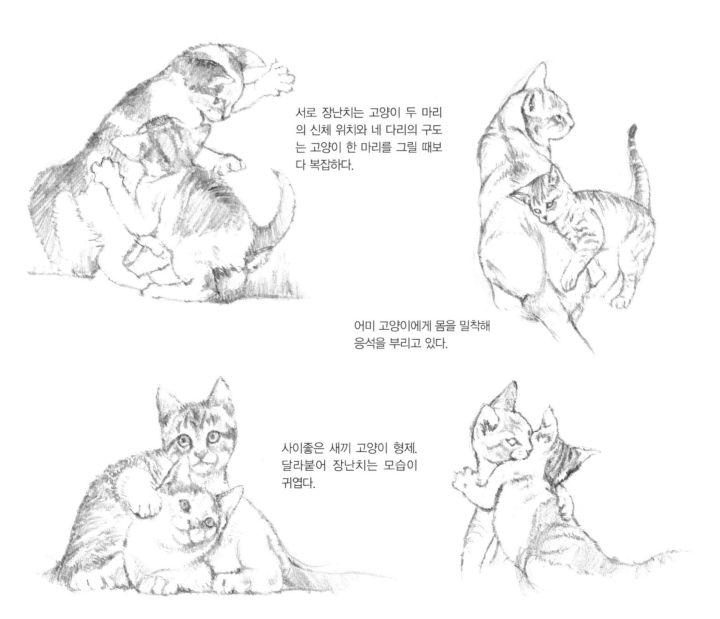

서로 장난치는 고양이 두 마리
의 신체 위치와 네 다리의 구도
는 고양이 한 마리를 그릴 때보
다 복잡하다.

어미 고양이에게 몸을 밀착해
응석을 부리고 있다.

사이좋은 새끼 고양이 형제.
달라붙어 장난치는 모습이
귀엽다.

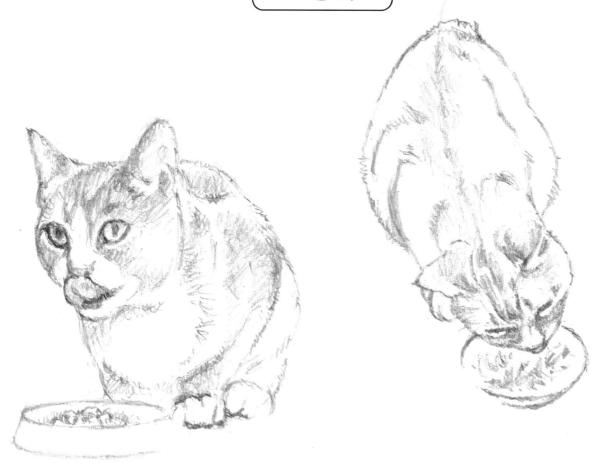

고양이는 육식동물이다. 맛있는 음식을 먹는 귀여운 얼굴을 보면 그리고 싶은 마음이 절로 든다.

먹는 모습

거친 잎을 뜯어 먹으며 위에 자극을 주어 소화 안 된 섬유질을 토해내곤 한다. 이런 필사적인 표정도 고양이의 특징 중 하나다.

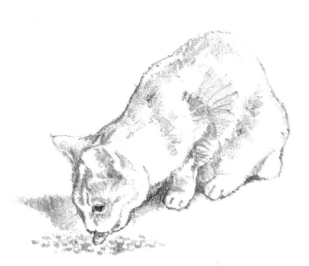

가늘고 긴 혀로 야무지게 사료를 핥아먹는다.

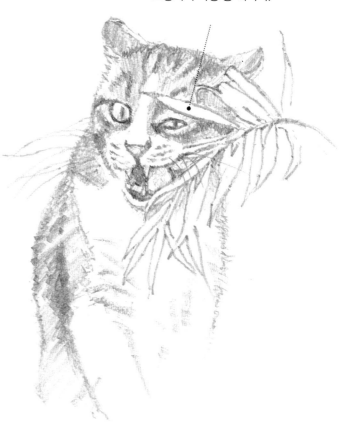

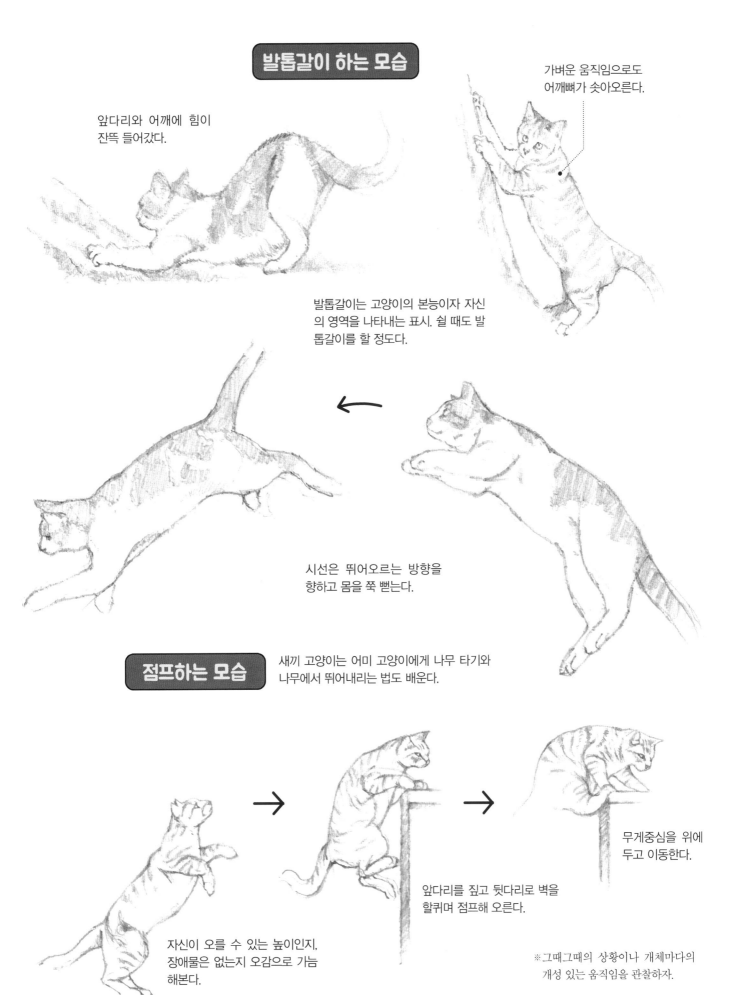

발톱갈이 하는 모습

가벼운 움직임으로도
어깨뼈가 솟아오른다.

앞다리와 어깨에 힘이
잔뜩 들어갔다.

발톱갈이는 고양이의 본능이자 자신
의 영역을 나타내는 표시. 쉴 때도 발
톱갈이를 할 정도다.

시선은 뛰어오르는 방향을
향하고 몸을 쭉 뻗는다.

점프하는 모습

새끼 고양이는 어미 고양이에게 나무 타기와
나무에서 뛰어내리는 법도 배운다.

무게중심을 위에
두고 이동한다.

앞다리를 짚고 뒷다리로 벽을
할퀴며 점프해 오른다.

자신이 오를 수 있는 높이인지,
장애물은 없는지 오감으로 가늠
해본다.

※그때그때의 상황이나 개체마다의
개성 있는 움직임을 관찰하자.

39

④ 고양이의 종류

전 세계에 많은 순종이 존재하며 개체에 따라 얼굴형과 체형, 털색과 길이가 다양하다. 인기 있는 순종으로 데생해보았다.

아비시니안

고대 이집트에서 클레오파트라가 길렀다는 고양이로, V자형의 갸름한 얼굴과 큰 귀가 특징이다.

아메리칸 쇼트헤어

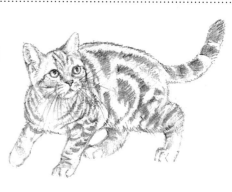

17세기 개척민과 함께 아메리카 대륙으로 건너가 쥐를 잡는 '워킹 캣'으로 활약했다. 몸통에 소용돌이무늬가 있다.

스코티시폴드

돌연변이로 태어난 귀 접힌 고양이와 브리티시 쇼트헤어를 교배하여 탄생시켰다. 집고양이 키우기 열풍이 불었을 때 인기 만점이었다.

먼치킨

짧은 다리로 아장아장 걷는 모습이 귀여운데, 의외로 운동능력이 뛰어나 점프하거나 나무 타기를 즐긴다.

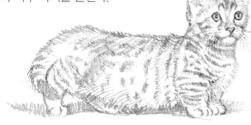

소말리

아비시니안의 장모종. 보송보송한 긴 꼬리가 우아함을 자아낸다. 발끝을 세운 듯 서 있는 모습 때문에 '발레 캣'이라고도 불린다.

러시안블루

러시아 귀족들이 키웠다는 기품 있고 푸르스름한 빛의 단모종. 올라간 입꼬리 덕분에 늘 웃는 것처럼 보이는 게 특징이다.

아메리칸컬

돌연변이로 태어나 귀가 뒤로 접힌 고양이의 선조. 풍부한 표정의 커다란 눈이 사랑스럽다. 온순하며 호기심이 왕성하고 긴 꼬리가 특징이다.

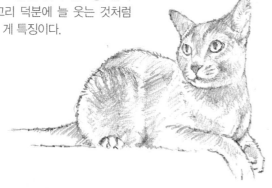

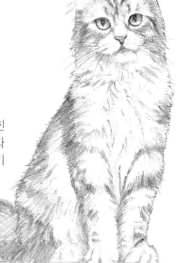

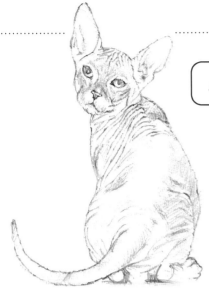

스핑크스

영화 「E.T.(1982)」의 모델이 된 털 없는 고양이로 노출된 피부, 주름진 표정에서 묘한 매력을 느낄 수 있다.

우아한 모습이 대표적인 장모종, 집고양이의 선조 격으로, 사람을 잘 따르고 얌전하다.

페르시안

벵갈

야생종과 집고양이 교배로 태어났다. 겉모습은 거칠어 보이지만, 성격은 온화해 사람을 잘 따른다. '스포티드'라는 독특한 반점 무늬가 아름답다.

노르웨이숲고양이

노르웨이 산림에 서식했던 고양이라 방한과 방수 기능이 뛰어난 털을 갖고 있다. 뚜렷한 이목구비와 길고 풍성한 털이 매력적이다.

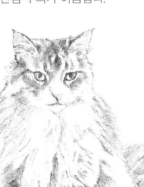

메인쿤을 그려보자

※메인쿤은 '메인주의 너구리'라는 의미로, 대형 종이며 근육질 몸과 실크 같은 긴 털이 특징이다.

❶ 장모종은 털이 길어 몸 윤곽이 가려진다. 메인쿤의 입은 사각형, 얼굴은 타원형이다.

❷ 보조선을 넣어 눈과 코를 그린다. 귀밑 부분은 넓고 크게, 끝은 뾰족하게 그린다.

❸ 가려진 몸 윤곽을 의식하며 털을 그려나간다. 얼굴털은 짧지만, 몸털은 아래로 갈수록 길어진다. 얼굴에 음영을 넣어 입체감을 살린다.

❹ 털이 겹쳐지면서 생기는 그림자 등도 그린다. 머리와 앞다리, 몸의 경계를 구분할 수 있도록 마무리한다.

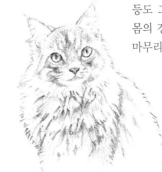

사자

기본 스케치

수사자는 '동물의 왕'이라는 별명에 걸맞게 육중한 체형과 덥수룩한 갈기가 포인트. 암사자는 수사자보다 몸이 날씬하고 유연하다.

❶ 윤곽을 잡는다

눈은 이마 위 머리털이 난 언저리에서 코끝의 중간에 위치한다.

코와 입이 길고 넓다. 콧볼이 넓고 불룩하며, 입의 중심은 약간 올라가 있다.

앞발을 들며 발목을 약간 안쪽으로 구부린다.

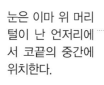

얼굴과 갈기, 몸 윤곽을 잡는다. 몸을 직사각형으로 파악하면 그리기 쉽다. 눈과 코, 입의 윤곽을 그린다.

❷ 얼굴과 갈기를 그린다

눈밑과 코 옆에 그림자가 지는 부분은 입체감을 살린다.

갈기 가장자리를 그린다. 걷는 중이어서 갈기가 뒤로 휘날린다.

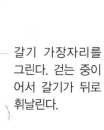

얼굴이나 갈기의 음영을 조절하며 그린다. 다리는 오른쪽에서 비치는 빛과 그림자를 의식하며 굵고 힘있게 그린다.

〈 몸의 특징 〉

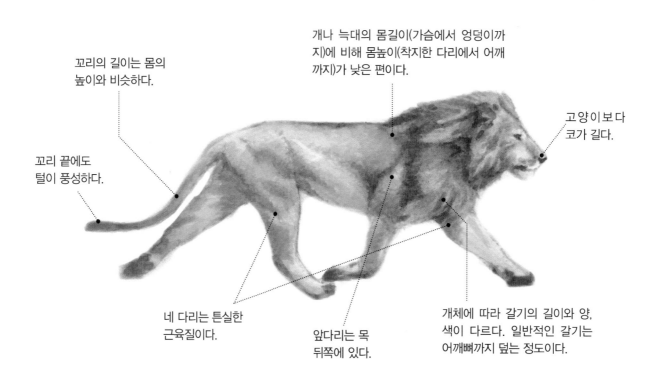

꼬리의 길이는 몸의 높이와 비슷하다.

개나 늑대의 몸길이(가슴에서 엉덩이까지)에 비해 몸높이(착지한 다리에서 어깨까지)가 낮은 편이다.

고양이보다 코가 길다.

꼬리 끝에도 털이 풍성하다.

네 다리는 튼실한 근육질이다.

앞다리는 목 뒤쪽에 있다.

개체에 따라 갈기의 길이와 양, 색이 다르다. 일반적인 갈기는 어깨뼈까지 덮는 정도이다.

❸ 표정을 그린 뒤 세부적으로 그려나간다 ➡ ❹ 털과 표정을 그린다

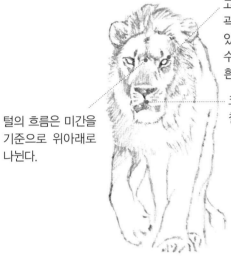

고양잇과다운 눈 윤곽을 강조하면 박력 있는 모습을 연출할 수 있다. 눈 밑에는 흰 테를 넣자.

코와 입은 검게 칠한다.

털의 흐름은 미간을 기준으로 위아래로 나뉜다.

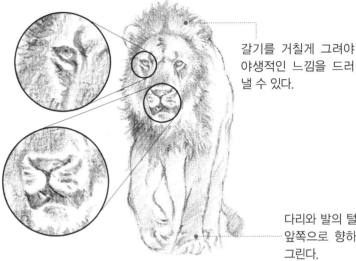

갈기를 거칠게 그려야 야생적인 느낌을 드러낼 수 있다.

다리와 발의 털은 앞쪽으로 향하게 그린다.

눈과 코, 입을 그리고 얼굴에 음영을 넣어 표정을 만든다. 털 흐름을 의식하며 거친 갈기도 그려준다.

전체적으로 음영을 넣고 농담을 조절하며, 눈을 그려 마무리한다.
(채색 예 → 45쪽)

〈 골격의 특징 〉

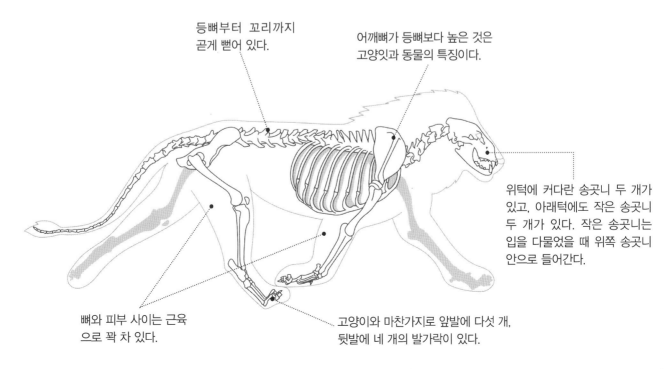

등뼈부터 꼬리까지 곧게 뻗어 있다.

어깨뼈가 등뼈보다 높은 것은 고양잇과 동물의 특징이다.

위턱에 커다란 송곳니 두 개가 있고, 아래턱에도 작은 송곳니 두 개가 있다. 작은 송곳니는 입을 다물었을 때 위쪽 송곳니 안으로 들어간다.

뼈와 피부 사이는 근육으로 꽉 차 있다.

고양이와 마찬가지로 앞발에 다섯 개, 뒷발에 네 개의 발가락이 있다.

사자

고양잇과 표범속. 아프리카나 인도에 서식한다. 고양잇과 중 호랑이
다음으로 덩치가 크다. 사회성이 높아 무리 지어 생활한다.

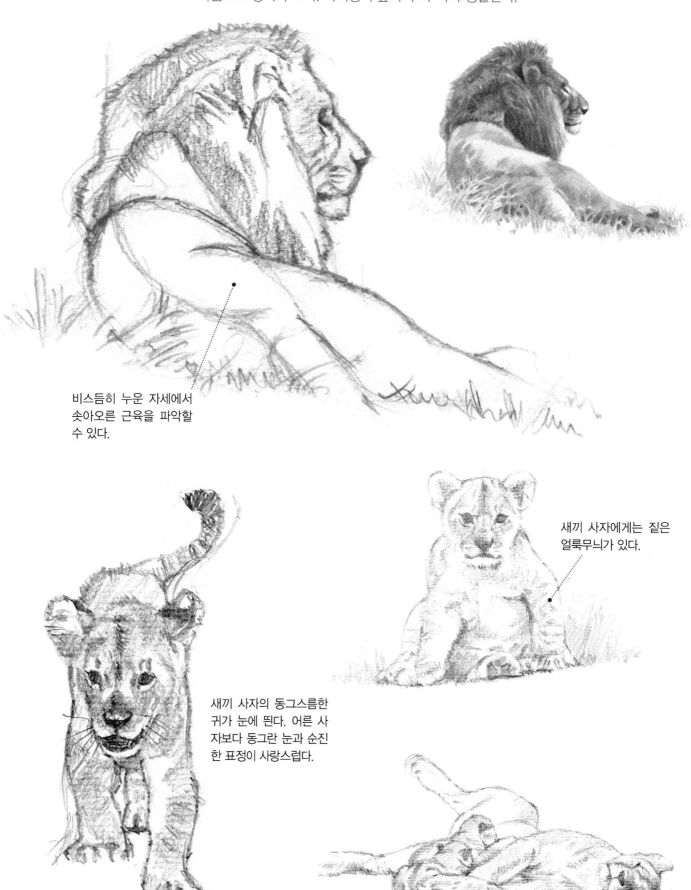

비스듬히 누운 자세에서
솟아오른 근육을 파악할
수 있다.

새끼 사자에게는 짙은
얼룩무늬가 있다.

새끼 사자의 동그스름한
귀가 눈에 띈다. 어른 사
자보다 동그란 눈과 순진
한 표정이 사랑스럽다.

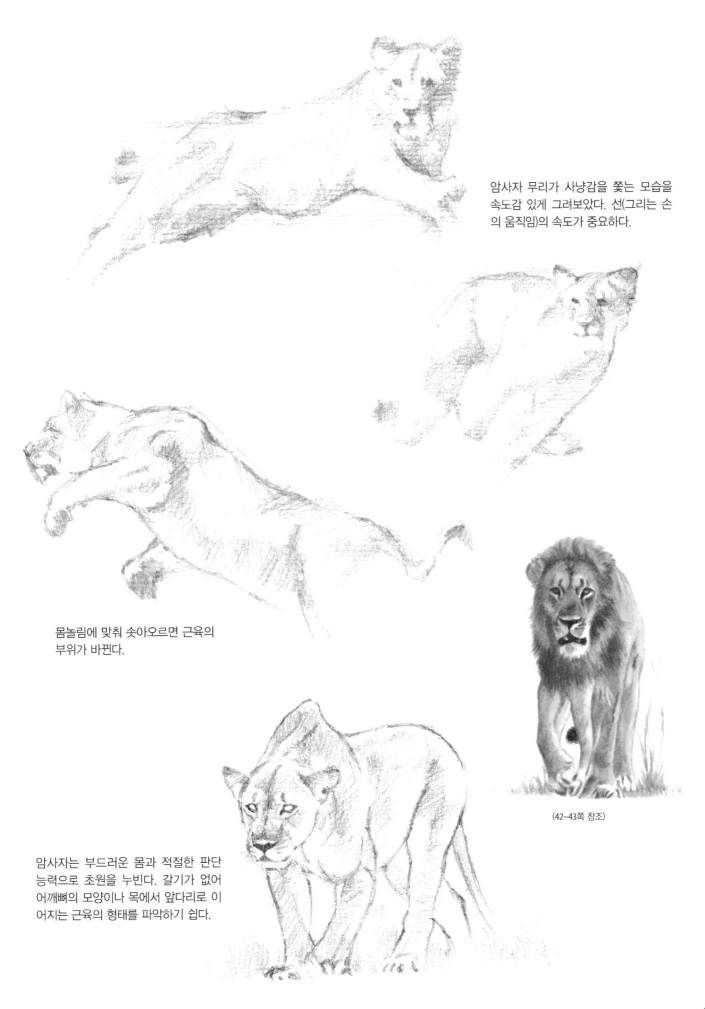

암사자 무리가 사냥감을 쫓는 모습을
속도감 있게 그려보았다. 선(그리는 손
의 움직임)의 속도가 중요하다.

몸놀림에 맞춰 솟아오르면 근육의
부위가 바뀐다.

(42~43쪽 참조)

암사자는 부드러운 몸과 적절한 판단
능력으로 초원을 누빈다. 갈기가 없어
어깨뼈의 모양이나 목에서 앞다리로 이
어지는 근육의 형태를 파악하기 쉽다.

호랑이

시베리아호랑이

고양잇과 표범속. 러시아 극동 연안이나 아무르강, 우수리강에서만 서식한다. 대형 고양잇과로 수컷은 몸길이 3m, 몸무게 350kg이 넘는다.

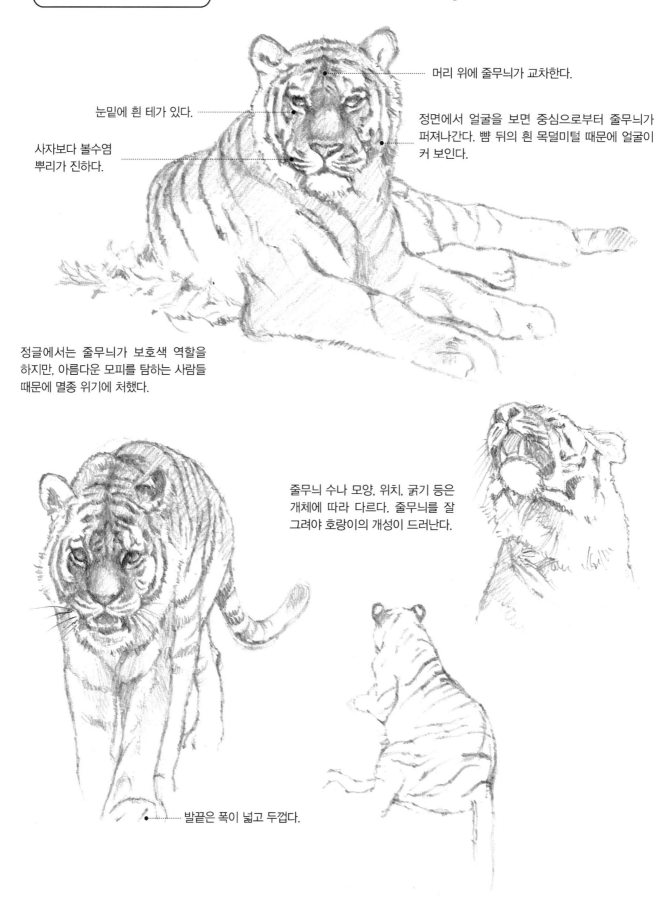

머리 위에 줄무늬가 교차한다.

눈밑에 흰 테가 있다.

정면에서 얼굴을 보면 중심으로부터 줄무늬가 퍼져나간다. 뺨 뒤의 흰 목덜미털 때문에 얼굴이 커 보인다.

사자보다 볼수염 뿌리가 진하다.

정글에서는 줄무늬가 보호색 역할을 하지만, 아름다운 모피를 탐하는 사람들 때문에 멸종 위기에 처했다.

줄무늬 수나 모양, 위치, 굵기 등은 개체에 따라 다르다. 줄무늬를 잘 그려야 호랑이의 개성이 드러난다.

발끝은 폭이 넓고 두껍다.

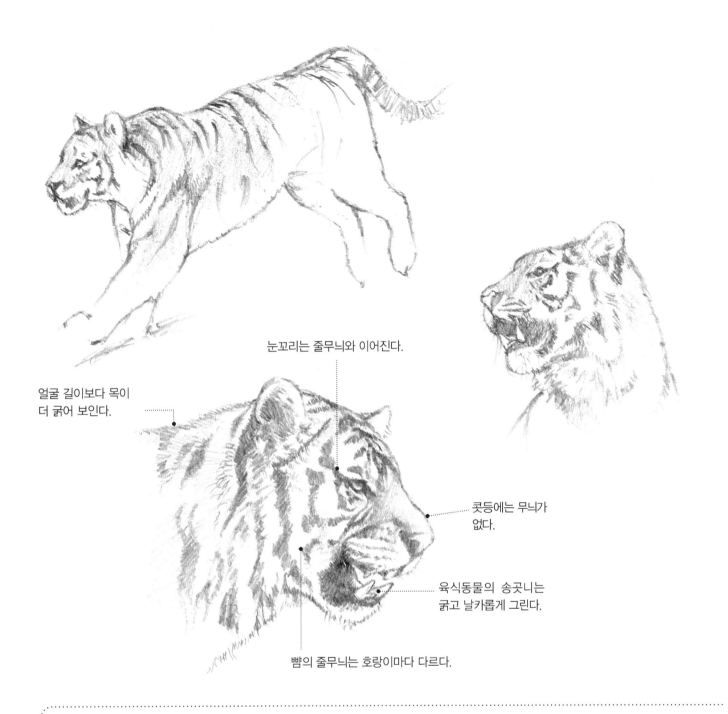

눈꼬리는 줄무늬와 이어진다.

얼굴 길이보다 목이
더 굵어 보인다.

콧등에는 무늬가
없다.

육식동물의 송곳니는
굵고 날카롭게 그린다.

뺨의 줄무늬는 호랑이마다 다르다.

Challenge!
앉아 있는 호랑이를 정면에서 그려보자

목덜미털

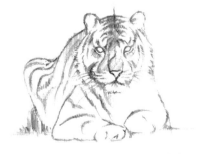

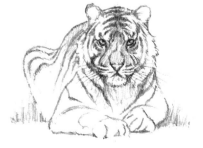

❶ 얼굴은 동그랗게, 몸은 반원으로 러프하게
그린다. 코와 입, 턱과 목덜미의 털도 그린
다. 앞다리와 넓적다리뼈가 솟아오른 부분
도 그리자.

❷ 몸에 줄무늬와 음영을 넣어 입체감
을 주며, 수염도 그린다.

❸ 머리에 줄무늬를 진하게 그려넣고
강약을 조절한다. 눈을 그려 마무리
한다.

벵골호랑이

고양잇과 표범속. 인도나 네팔, 부탄이나 방글라데시에 서식한다. 줄무늬가 적은 편이라 어깨나 가슴에 무늬가 거의 없는 개체도 있다.

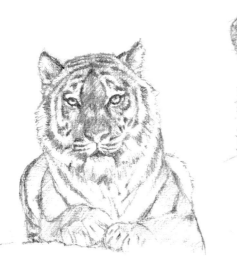

위에서 보면 줄무늬는 등뼈를 중심으로 좌우로 갈라진다.

굵고 묵직한 앞발은 사냥감을 단숨에 쓰러뜨린다.

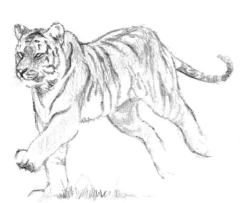

고양이와 마찬가지로 발끝으로만 뛰거나 걷는다.

입을 벌린 상태의 골격은 매우 위협적이다. 위아래로 송곳니가 발달했다.

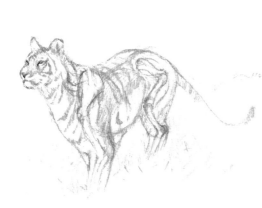

몸 골격에 살을 붙여보았다.

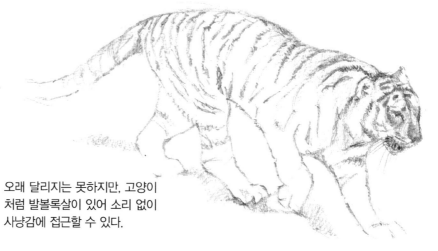

오래 달리지는 못하지만, 고양이처럼 발볼록살이 있어 소리 없이 사냥감에 접근할 수 있다.

표범

고양잇과 표범속. 아프리카대륙에서 아라비아반도, 동남아시아 등까지 널리 분포한다.
네 다리는 약간 짧고, 검은 꽃처럼 찍힌 반점 무늬가 특징이다.

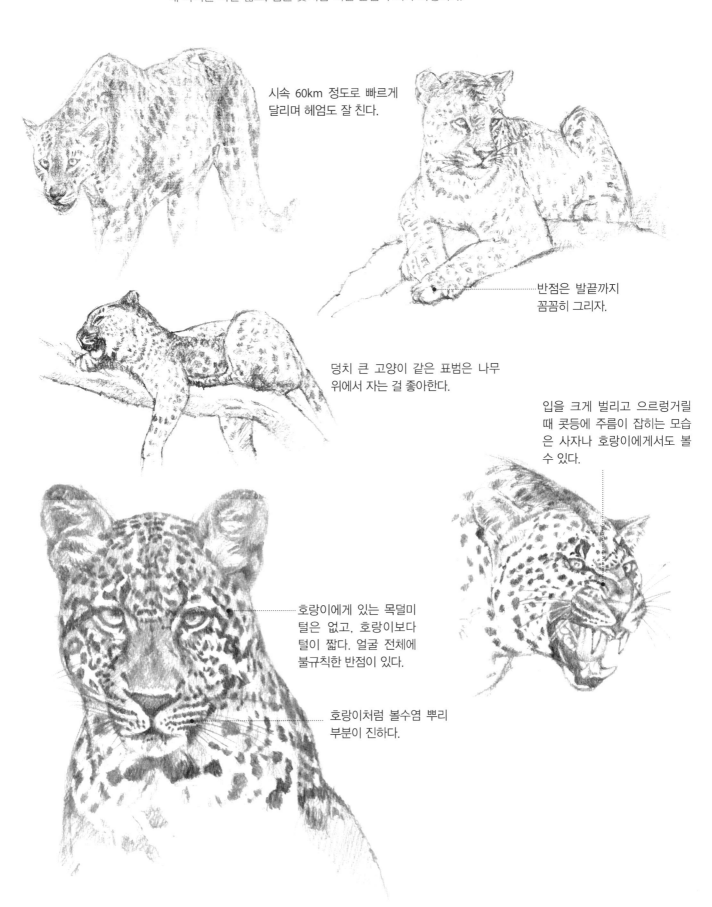

시속 60km 정도로 빠르게
달리며 헤엄도 잘 친다.

반점은 발끝까지
꼼꼼히 그리자.

덩치 큰 고양이 같은 표범은 나무
위에서 자는 걸 좋아한다.

입을 크게 벌리고 으르렁거릴
때 콧등에 주름이 잡히는 모습
은 사자나 호랑이에게서도 볼
수 있다.

호랑이에게 있는 목덜미
털은 없고, 호랑이보다
털이 짧다. 얼굴 전체에
불규칙한 반점이 있다.

호랑이처럼 볼수염 뿌리
부분이 진하다.

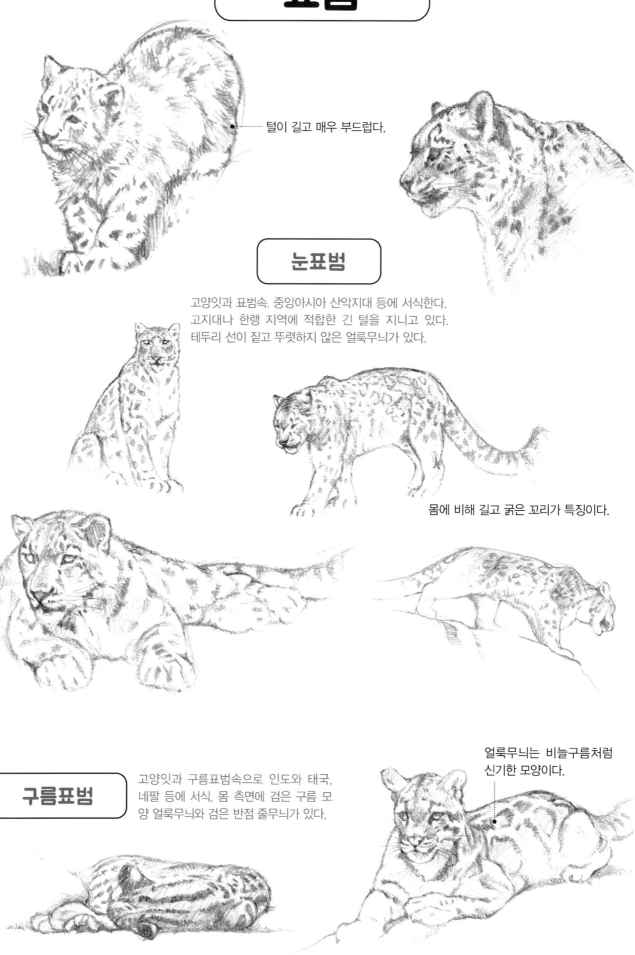

표범

털이 길고 매우 부드럽다.

눈표범

고양잇과 표범속. 중앙아시아 산악지대 등에 서식한다.
고지대나 한랭 지역에 적합한 긴 털을 지니고 있다.
테두리 선이 짙고 뚜렷하지 않은 얼룩무늬가 있다.

몸에 비해 길고 굵은 꼬리가 특징이다.

구름표범

고양잇과 구름표범속으로 인도와 태국,
네팔 등에 서식. 몸 측면에 검은 구름 모
양 얼룩무늬와 검은 반점 줄무늬가 있다.

얼룩무늬는 비늘구름처럼
신기한 모양이다.

50

치타

고양잇과 치타속으로, 아프리카와 아시아에 서식. 몸에 회색이나 갈색 반점이 있다. 몸길이는 110~150cm, 체중은 35~72kg으로 작고 길쭉하다.

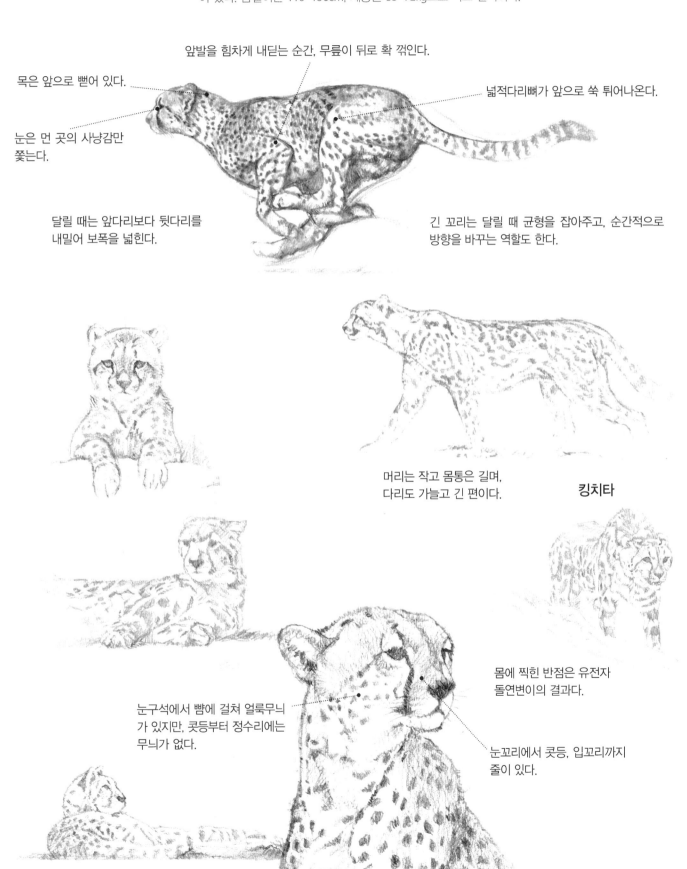

앞발을 힘차게 내딛는 순간, 무릎이 뒤로 확 꺾인다.

목은 앞으로 뻗어 있다.

넓적다리뼈가 앞으로 쑥 튀어나온다.

눈은 먼 곳의 사냥감만 쫓는다.

달릴 때는 앞다리보다 뒷다리를 내밀어 보폭을 넓힌다.

긴 꼬리는 달릴 때 균형을 잡아주고, 순간적으로 방향을 바꾸는 역할도 한다.

머리는 작고 몸통은 길며, 다리도 가늘고 긴 편이다.

킹치타

눈구석에서 뺨에 걸쳐 얼룩무늬가 있지만, 콧등부터 정수리에는 무늬가 없다.

몸에 찍힌 반점은 유전자 돌연변이의 결과다.

눈꼬리에서 콧등, 입꼬리까지 줄이 있다.

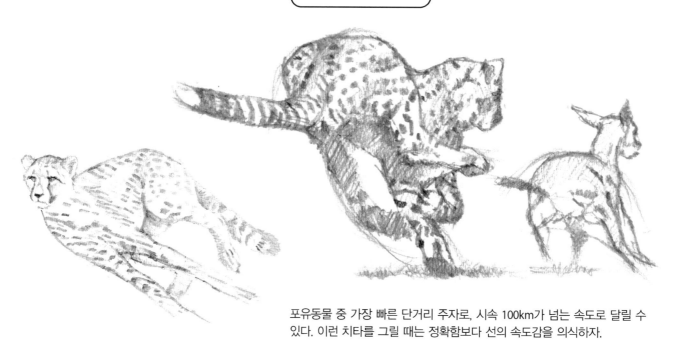

포유동물 중 가장 빠른 단거리 주자로, 시속 100km가 넘는 속도로 달릴 수 있다. 이런 치타를 그릴 때는 정확함보다 선의 속도감을 의식하자.

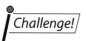

Challenge!

생기 있고 활발한 치타를 그려보자

❶ 선의 속도감을 의식하며 머리는 작고 몸은 가늘게, 다리는 길게 그린다.

❷ 곡선을 그릴 때는 선이 끊기지 않게 한 번에 그린다. 반점을 넣으면 치타의 특성이 도드라져 보인다.

❸ 몸 전체 윤곽과 대칭적인 무늬를 꼼꼼하게 그린다. 몸이 가늘어 보이도록 음영의 조화에도 신경쓰자.

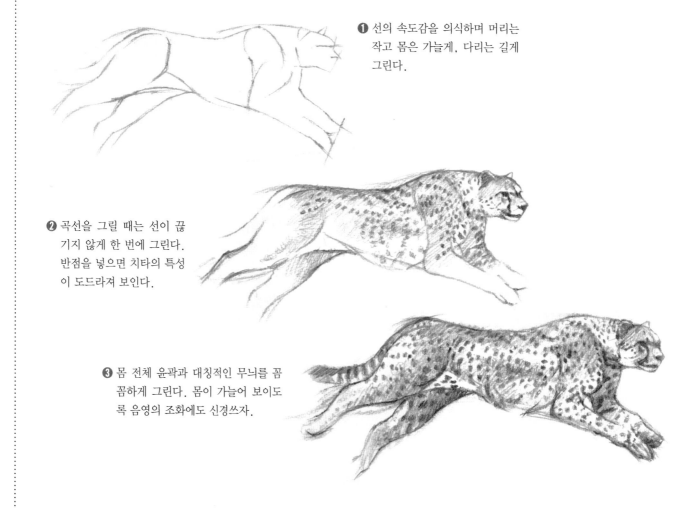

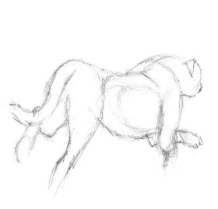

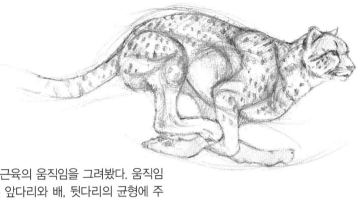

발달한 근육의 움직임을 그려봤다. 움직임에 따른 앞다리와 배, 뒷다리의 균형에 주의하자.

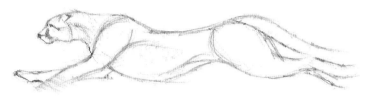

하이에나·쓰시마삵

하이에나

식육목 하이에나과의 총칭. 사향고양이의 친척뻘이며, 사막을 제외한 아프리카와 인도, 중동 등에 분포, 서식한다. 동물의 뼈도 씹어 먹을 수 있는 강력한 턱과 치아를 지녔다.

굵고 긴 꼬리와 몸집이 집고양이보다 크다. 특유의 표정을 포착해보자.

쓰시마삵

고양잇과 살쾡이의 아종. 나가사키현 쓰시마 섬에만 서식하는 야생 고양이로, 귀 뒤에 난 흰 반점이 특징이다.

53

스라소니·오실롯 등

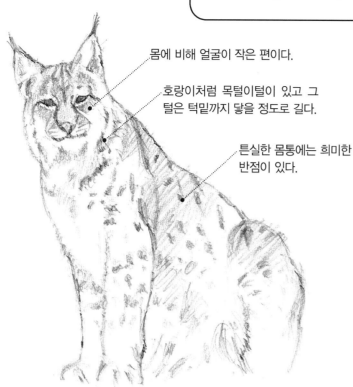

몸에 비해 얼굴이 작은 편이다.

호랑이처럼 목털이털이 있고 그 털은 턱밑까지 닿을 정도로 길다.

튼실한 몸통에는 희미한 반점이 있다.

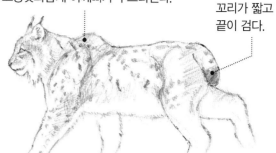

고양잇과답게 어깨뼈가 두드러진다.

꼬리가 짧고 끝이 검다.

귀끝에 검은 장식털이 있다.

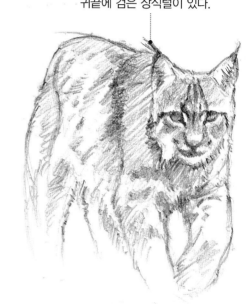

스라소니

유라시아 북부에 서식하는 고양잇과 스라소니속. 꼬리는 짧고 몸무게는 22kg 정도. 행동반경이 넓어 하룻밤에 40km 넘게 이동할 때도 있다.

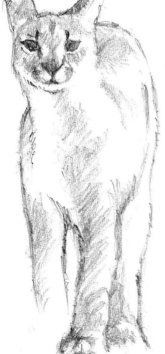

날씬하고 긴 다리 덕분에 점프력이 뛰어나 날아다니는 새도 잡을 수 있다.

카라칼

고양잇과 카라칼속. 아프리카와 아프가니스탄, 이란과 인도 북서부에 서식한다. 커다란 귀 끝에 달린 검고 긴 장식털이 특징이다.

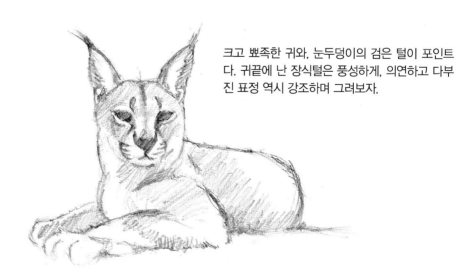

크고 뾰족한 귀와, 눈두덩이의 검은 털이 포인트다. 귀끝에 난 장식털은 풍성하게, 의연하고 다부진 표정 역시 강조하며 그려보자.

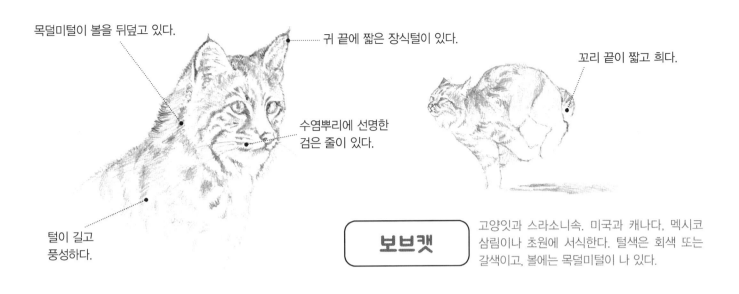

목덜미털이 볼을 뒤덮고 있다.

귀 끝에 짧은 장식털이 있다.

꼬리 끝이 짧고 희다.

수염뿌리에 선명한 검은 줄이 있다.

털이 길고 풍성하다.

보브캣

고양잇과 스라소니속. 미국과 캐나다, 멕시코 삼림이나 초원에 서식한다. 털색은 회색 또는 갈색이고, 볼에는 목덜미털이 나 있다.

서벌캣

고양잇과 서벌속. 아프리카대륙에 서식한다. 머리는 작고 귀끝이 동그랗고 크다. 몸은 날씬하고, 다리가 길고 멋스럽다. 털은 황갈색이다.

코끝으로 갈수록 뾰족해지는 작은 얼굴과 큰 귀가 개성 있다. 몸에 검은 반점이 있으며 꼬리에는 얼룩무늬가 있다. 귀의 비율과 모양을 강조하면 특징을 잘 살릴 수 있다.

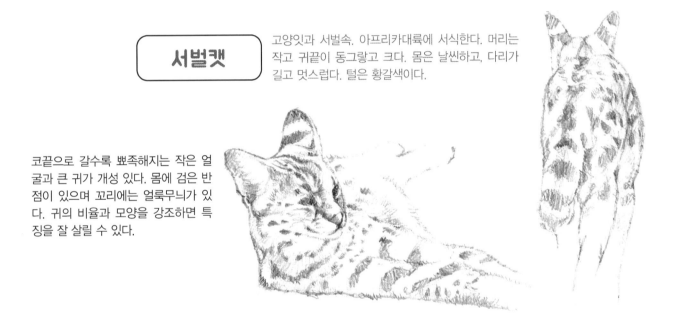

오실롯

고양잇과 오실롯속. 남아메리카 열대우림에 서식한다. 털이 짧고 회백색이나 황색이며, 진갈색 테두리에 검은 얼룩무늬로 가득하다.

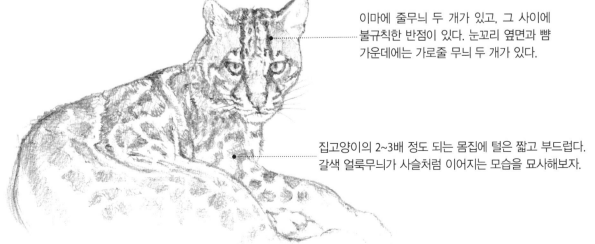

이마에 줄무늬 두 개가 있고, 그 사이에 불규칙한 반점이 있다. 눈꼬리 옆면과 뺨 가운데에는 가로줄 무늬 두 개가 있다.

집고양이의 2~3배 정도 되는 몸집에 털은 짧고 부드럽다. 갈색 얼룩무늬가 사슬처럼 이어지는 모습을 묘사해보자.

미술해부학적 관점으로 그리기

○ 골격을 파악하고 그리는 게 포인트

01 │ 골격 하나하나의 모양을 익히기보다 축이나 돌기 등의 배치와 균형, 피부 윤곽에서 뼈까지의 거리를 먼저 그려보자.
집고양이와 사자의 골격(전신)을 비교해보았다.

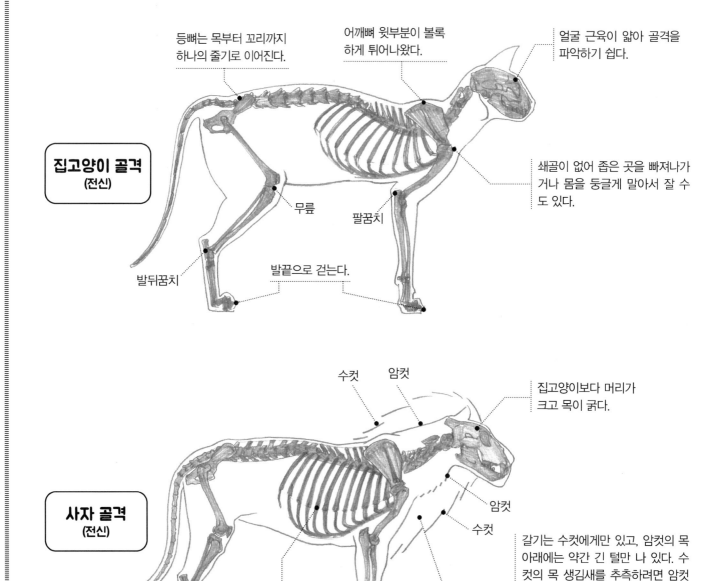

등뼈는 목부터 꼬리까지 하나의 줄기로 이어진다.

어깨뼈 윗부분이 볼록하게 튀어나왔다.

얼굴 근육이 얇아 골격을 파악하기 쉽다.

집고양이 골격
(전신)

쇄골이 없어 좁은 곳을 빠져나가거나 몸을 둥글게 말아서 잘 수도 있다.

무릎

팔꿈치

발뒤꿈치

발끝으로 걷는다.

수컷 암컷

집고양이보다 머리가 크고 목이 굵다.

사자 골격
(전신)

암컷

수컷

폐와 심장이 위치한 흉곽도 크다.

갈기는 수컷에게만 있고, 암컷의 목 아래에는 약간 긴 털만 나 있다. 수컷의 목 생김새를 추측하려면 암컷을 관찰하는 게 좋다. 갈기의 윤곽은 수컷, 목의 윤곽은 암컷을 나타낸다.(세세한 성 차이에 관해서는 따로 설명하지 않겠다)

* 일러스트 참고문헌: 『Grosse Tieranatomie』, Gottfried Bammes, Ravensburger, 1991.

고양잇과 동물 그리는 방법

골격의 특징을 파악하면 형태를 잘못 그려 망치는 일은 없을 것이다.
여기서는 고양이와 사자를 예로 소개한다.

02 사자 같은 대형 고양잇과 동물과 집고양이의 가장 큰 차이점은 콧등이다. 사자는 몸집이 커지면서 송
곳니와 앞니가 발달하고 콧등 역시 길어졌다. 머리에 비해 안구가 작고 콧등의 각도는 개보다도 작다.

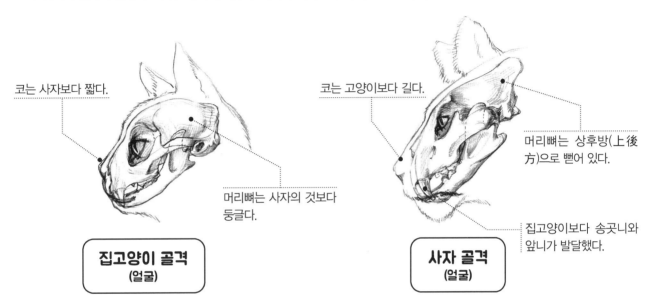

코는 사자보다 짧다.

코는 고양이보다 길다.

머리뼈는 상후방(上後
方)으로 뻗어 있다.

머리뼈는 사자의 것보다
둥글다.

집고양이보다 송곳니와
앞니가 발달했다.

집고양이 골격
(얼굴)

사자 골격
(얼굴)

○ 집고양이의 다양한 표정

눈꺼풀이나 동공 모양으로 다양한 표정을 나타낼 수 있다.

응시하는 표정

불안이나 공포를
느낀 표정

햇빛을 받아
눈부신 표정

가늘어진 동공으로
응시하는 표정

갑작스러운 공포를
느낀 표정

발정난 표정

샤―악하며 날카로운
소리를 낼 때의 표정

갑작스럽게
방어할 때의 표정

위협하는 표정

* 일러스트 참고문헌:『Grosse Tieranatomie』, Gottfried Bammes, Ravensburger, 1991.

개

기본 스케치

전 세계적으로 300종 이상의 애완견이 있다. 몸의 크기나 머리, 귀 모양, 털의 길이 등 모습도 제각각이다.

❶ 이목구비와 몸의 윤곽을 잡는다 ➡ ❷ 이목구비와 털의 방향을 그린다 ➡

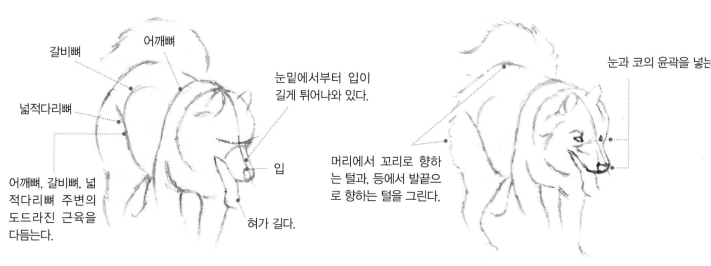

갈비뼈
어깨뼈
눈밑에서부터 입이 길게 튀어나와 있다.
넓적다리뼈
어깨뼈, 갈비뼈, 넓적다리뼈 주변의 도드라진 근육을 다듬는다.
입
혀가 길다.

눈과 코의 윤곽을 넣는
머리에서 꼬리로 향하는 털과, 등에서 발끝으로 향하는 털을 그린다.

얼굴과 몸에 윤곽선을 넣어 눈 위치를 정한다. 몸의 근육도 의식한다.

털의 길이를 의식하며 몸에 선을 넣고 꼬리를 그린다.

〈 몸의 특징 〉

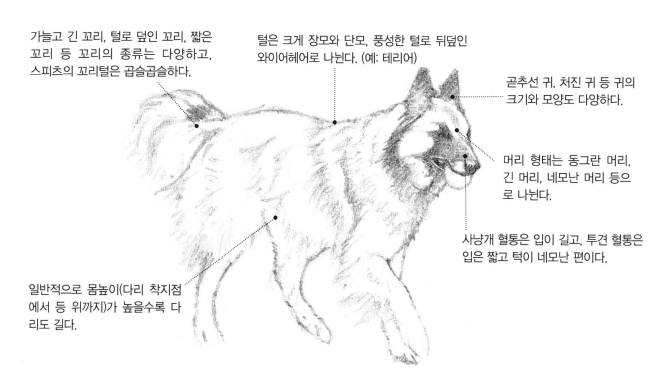

가늘고 긴 꼬리, 털로 덮인 꼬리, 짧은 꼬리 등 꼬리의 종류는 다양하고, 스피츠의 꼬리털은 곱슬곱슬하다.

털은 크게 장모와 단모, 풍성한 털로 뒤덮인 와이어헤어로 나뉜다. (예: 테리어)

곧추선 귀, 처진 귀 등 귀의 크기와 모양도 다양하다.

머리 형태는 동그란 머리, 긴 머리, 네모난 머리 등으로 나뉜다.

사냥개 혈통은 입이 길고, 투견 혈통은 입은 짧고 턱이 네모난 편이다.

일반적으로 몸높이(다리 착지점에서 등 위까지)가 높을수록 다리도 길다.

❸ 음영을 넣으며 털을 그린다 ➡ ❹ 세세한 부분까지 그려 마무리한다

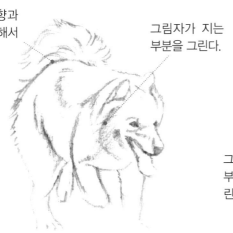

장모종은 털의 방향과 겹치는 부분을 주의해서 그린다.

그림자가 지는 부분을 그린다.

음영을 넣어 입체감을 살린다. 털과 다리도 그린다.

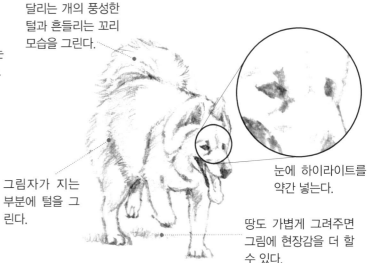

달리는 개의 풍성한 털과 흔들리는 꼬리 모습을 그린다.

그림자가 지는 부분에 털을 그린다.

눈에 하이라이트를 약간 넣는다.

땅도 가볍게 그려주면 그림에 현장감을 더 할 수 있다.

각 부분의 균형을 확인하고, 음영을 넣으며 세세하게 그리자.

〈 골격의 특징 〉

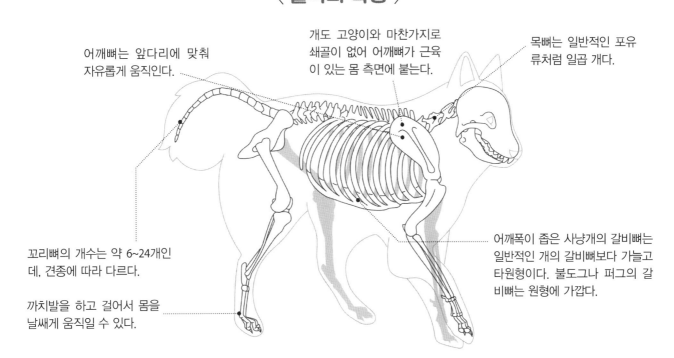

어깨뼈는 앞다리에 맞춰 자유롭게 움직인다.

개도 고양이와 마찬가지로 쇄골이 없어 어깨뼈가 근육이 있는 몸 측면에 붙는다.

목뼈는 일반적인 포유류처럼 일곱 개다.

꼬리뼈의 개수는 약 6~24개인데, 견종에 따라 다르다.

까치발을 하고 걸어서 몸을 날쌔게 움직일 수 있다.

어깨폭이 좁은 사냥개의 갈비뼈는 일반적인 개의 갈비뼈보다 가늘고 타원형이다. 불도그나 퍼그의 갈비뼈는 원형에 가깝다.

① 다양한 자세

주인에게 충실하고 똑똑한 개의 다양한 모습을 포착해보자. 그림의 개는 애완견공원에서 취재했다.

앉아 있는 모습

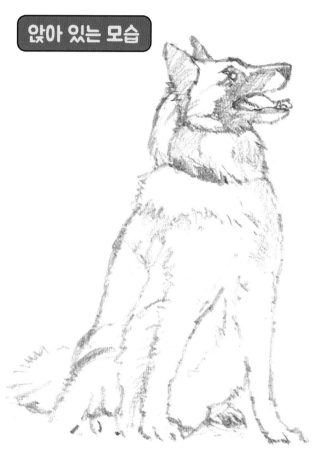

신호를 기다리는 개의 시선
끝에는 늘 주인이 있다.

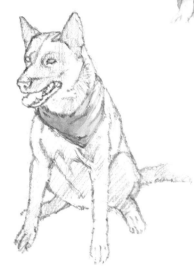

똑바로 앉으면 앞다리는
펴지고 뒷다리는 쪼그린
자세가 된다. 등줄기는
곧게 펴진다.

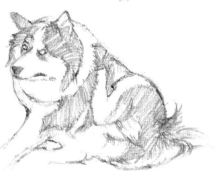

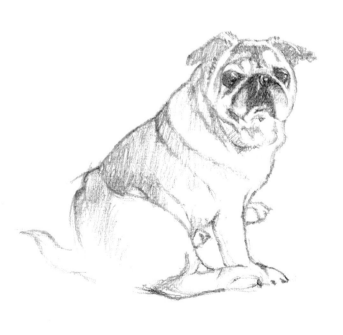

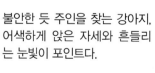

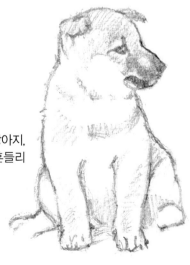

불안한 듯 주인을 찾는 강아지,
어색하게 앉은 자세와 흔들리
는 눈빛이 포인트다.

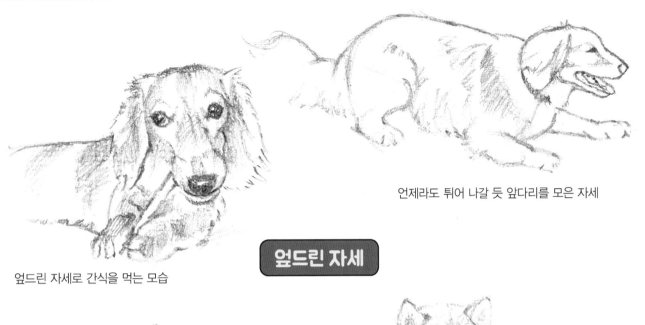

언제라도 튀어 나갈 듯 앞다리를 모은 자세

엎드린 자세

엎드린 자세로 간식을 먹는 모습

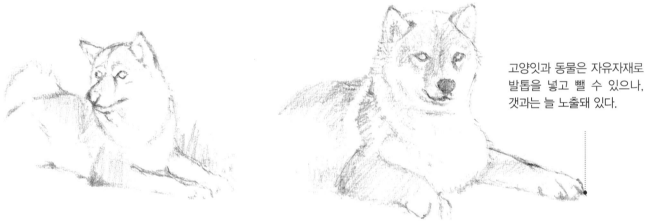

고양잇과 동물은 자유자재로 발톱을 넣고 뺄 수 있으나, 갯과는 늘 노출돼 있다.

얌전히 엎드려 주인이 불러주기만을 기다리는 개의 기특한 표정을 그릴 때는 시선이 중요하다.

Challenge!

앉아 있는 퍼그를 그려보자

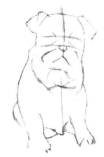

❶ 퍼그의 얼굴은 네모나게 잡는다. 주름 있는 곳을 의식하며 눈과 코, 몸의 윤곽을 그린다.

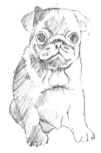

❷ 얼굴을 그린다. 눈은 둥글고 커다랗게, 코는 중심보다 위쪽에 그린다. 주름도 그려넣고 발에는 그림자를 넣는다.

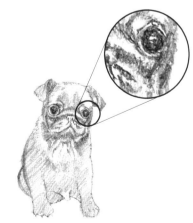

❸ 명암을 넣어 입체감을 더해준다. 눈은 다 칠하지 말고 테두리 부분을 남긴다.

② 움직임을 포착한다

온몸을 움직여 노는 모습이나 전력으로 달리는 모습을 있는 그대로 포착해보자.

노는 모습

배를 드러내고 편히 쉬며 몸에 힘을 뺀 또 다른 모습을 보여준다.

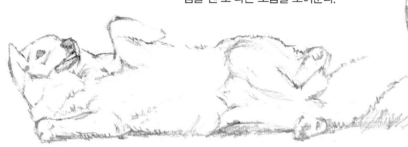

누워 있을 때의 발놀림은 약간 우스꽝스럽다. 네 다리의 위치와 방향, 길이를 확인하자.

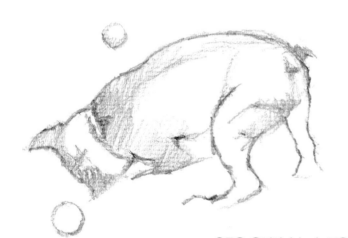

온몸을 움직이며 논다. 공을 물어 뜯거나 무언가를 뒤쫓는 건 개의 본능이기 때문에 쉽게 지치지 않는다. 몸을 뒤틀거나 뻗는 등의 생소한 모습도 그림의 소재가 될 수 있다.

얼굴이 심하게 일그러져도 입에 문 것을 놓지 않는다. 앞다리에 힘이 들어가 어깨 뼈 주변 근육이 눈에 띄게 솟아올랐다.

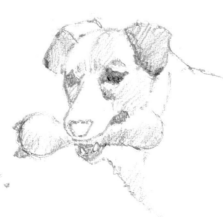

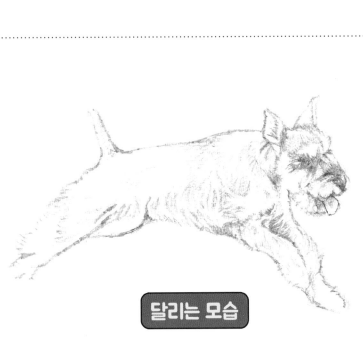

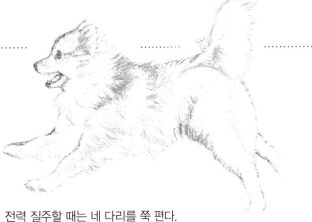

전력 질주할 때는 네 다리를 쭉 편다.

달리는 모습

애완견공원에서 자유롭게 달리는 개들

한창 달릴 때는 뒷다리를 안쪽으로 당기며 앞다리에 힘을 준다. 그다음에 뒷다리를 기점으로 앞다리를 한 번에 앞으로 쭉 뻗는다.

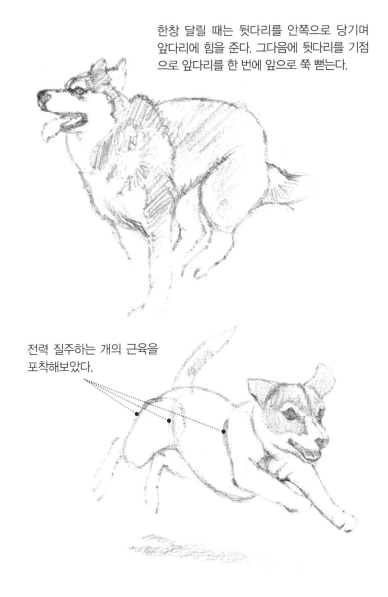

전력 질주하는 개의 근육을 포착해보았다.

Challenge!
달리는 시바견을 그려보자

❶ 얼굴을 둥근 형태로 잡는다. 시바견의 자그마한 입과 삼각형 귀를 그린다. 몸은 네 다리의 체중 이동을 의식하며 앞다리는 착지 준비를 한다.

❷ 얼굴을 그린다. 앞다리 근육을 제대로 그려야 생기 있고 활발한 느낌을 살릴 수 있다.

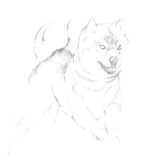

❸ 강약을 조절하며 몸에 덮인 털을 그린다. 몸털은 짧지만, 꼬리털은 풍성하다. 눈과 코를 확실히 표현하고, 생동감 있는 눈으로 마무리한다.

(채색 예 → 144쪽)

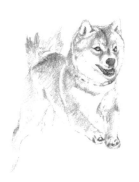

③ 개의 종류

저마다 지닌 특징과 붙임성 있는 표정, 성질 등을 파악하며 그려보자.

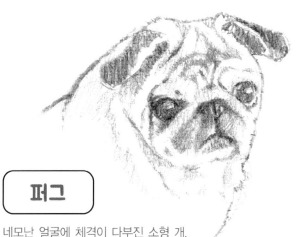

퍼그

네모난 얼굴에 체격이 다부진 소형 개. 가장 큰 특징인 피부에 잡힌 주름과 짧고 부드러운 털의 질감을 확실하게 표현하자.

시베리안허스키

썰매 끄는 개로 알려져 있다. 몸집은 중형. 활발하고 영리해 애완견으로도 인기다. 튼실한 근육질에 뭉실뭉실한 몸털이 포인트다.

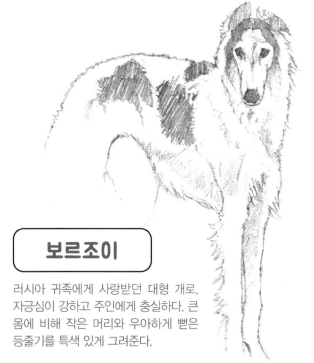

보르조이

러시아 귀족에게 사랑받던 대형 개로, 자긍심이 강하고 주인에게 충실하다. 큰 몸에 비해 작은 머리와 우아하게 뻗은 등줄기를 특색 있게 그려준다.

미니어처닥스훈트

긴 몸에 짧은 다리, 늘어진 커다란 귀가 특징이다. 사냥개의 피가 흐르는 닥스훈트는 몸을 덤불 속에 숨기며 사냥감을 쫓는 용맹함을 지녔고 호기심도 왕성하다. 얼굴과 몸 크기, 다리 비율을 신경 써서 그린다.

요크셔테리어

쥐를 퇴치하기 위해 개량된 소형 개로, 활발하고 용감하며 강인하다. 긴 털로 인해 얼굴과 몸 윤곽을 알아보기 어려울 때는 대략적인 형태를 파악한 뒤에 털을 그리는 게 좋다.

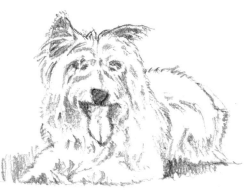

펨브록웰시코기

가축을 모는 개로, 영국 웨일스에서 사랑받던 짧은 다리의 소형 개. 호기심이 왕성하고 애교가 많으며 흔히 '웰시코기'라고 부른다. 근육질의 목과 몸, 짧은 다리의 특징을 잘 살려보자.

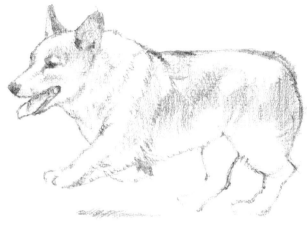

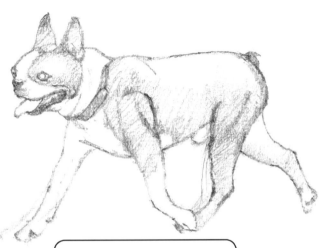

보스턴테리어

소를 몰기 위해 개량된 견종이다. 날씬한 몸과 커다랗고 쫑긋 선 귀, 짧은 꼬리가 특징이다. 얼굴과 몸에 선명한 흰 얼룩무늬가 그리고 싶은 마음을 불러일으킨다.

시바견

일본에서 가장 대중적이고 대표적인 토종 개. 사냥개나 집을 지키는 개로 키워졌으며, 활발하고 주인에게 충실하다. 넓은 이마에 달걀 모양의 눈, 뾰족한 입, 살짝 앞쪽으로 기울어진 삼각 귀가 특징이다.

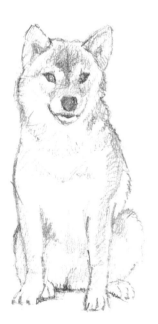

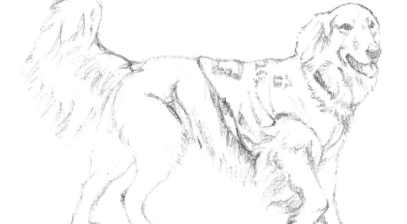

아이리시세터

머리 부분에서 늘어진 귀와 몸 전체가 풍성한 털로 덮여 있다. 독특한 털빛으로 '레드세터'라고도 부른다. 쾌활하고 온화한 성격. 반들반들 윤기 나는 긴 털의 방향을 잘 관찰하며 그려보자.

늑대

기본 스케치
늑대의 골격은 개와 비슷하나, 야생동물인 만큼 거친 분위기를 잘 표현해보자.

❶ 얼굴과 다리 윤곽을 그린다 ➡ ❷ 얼굴을 그리고 무늬를 넣는다 ➡

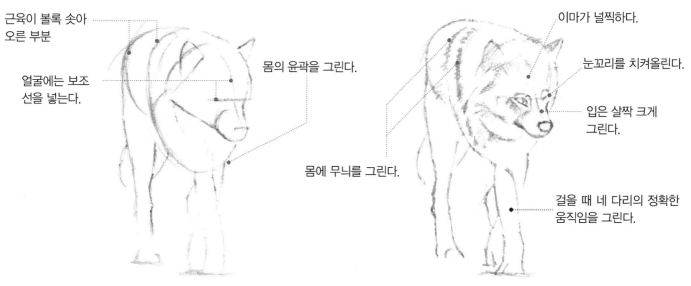

근육이 볼록 솟아 오른 부분

얼굴에는 보조 선을 넣는다.

몸의 윤곽을 그린다.

몸에 무늬를 그린다.

이마가 널찍하다.

눈꼬리를 치켜올린다.

입은 살짝 크게 그린다.

걸을 때 네 다리의 정확한 움직임을 그린다.

얼굴은 타원형으로, 입은 큼지막하게 그린다. 몸도 타원형으로 윤곽을 잡고 넓적다리뼈의 도 드라진 근육을 다부지게 그린다.

눈과 코, 몸 등에 무늬를 그린다. 눈은 개보다 날 카롭게 치켜올라가게, 입은 약간 크게 그린다.

〈 몸의 특징 〉

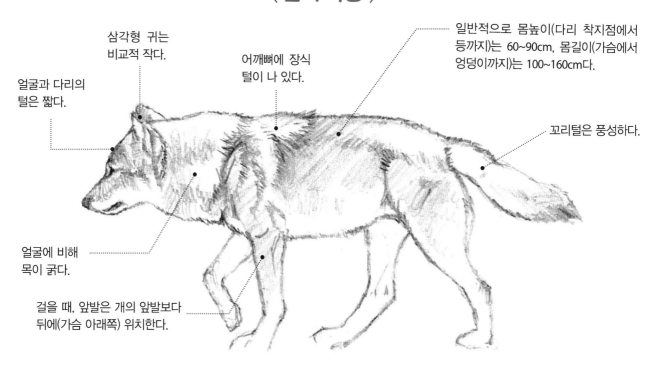

삼각형 귀는 비교적 작다.

얼굴과 다리의 털은 짧다.

어깨뼈에 장식 털이 나 있다.

일반적으로 몸높이(다리 착지점에서 등까지)는 60~90cm, 몸길이(가슴에서 엉덩이까지)는 100~160cm다.

꼬리털은 풍성하다.

얼굴에 비해 목이 굵다.

걸을 때, 앞발은 개의 앞발보다 뒤에(가슴 아래쪽) 위치한다.

❸ 털을 그리고 음영을 넣는다　　❹ 채색한다

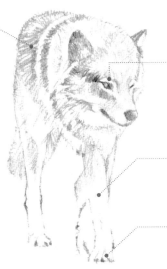

털은 강하거나 우아한 터치를 섞어 강약을 조절하며 그린다.

눈은 날카롭게 째진 느낌으로 그려야 늑대의 특징을 잘 드러낼 수 있다.

다리털은 짧아서 몸털에 비해 가늘어 보인다.

발끝도 그린다.

음영을 넣어 입체감을 살리고, 털도 더 그려 넣는다. 발톱까지 꼼꼼하게 그린다.

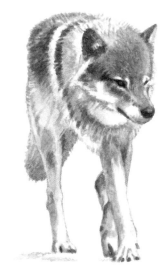

데생한 그림 위에 수채 물감으로 채색한다. 연필로 넣은 음영이 꽤 남는다.

(채색 예→ 146쪽)

〈 골격의 특징 〉

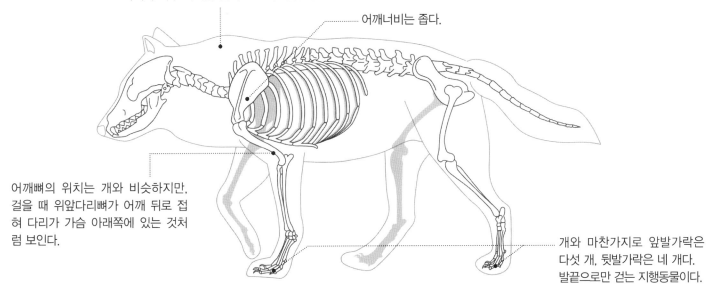

목뼈와 피부 사이는 근육으로 꽉 차 있다.

어깨너비는 좁다.

어깨뼈의 위치는 개와 비슷하지만, 걸을 때 위앞다리뼈가 어깨 뒤로 접혀 다리가 가슴 아래쪽에 있는 것처럼 보인다.

개와 마찬가지로 앞발가락은 다섯 개, 뒷발가락은 네 개다. 발끝으로만 걷는 지행동물이다.

늑대

갯과 개속. 북반구에 서식한다. 갯과 중 몸집이 가장 크고, 털빛은 보통 회 갈색이며 희거나 검기도 하다. 무리를 지어 생활하며 서열 싸움에서 밀려나 단독으로 생활하는 경우도 있다.

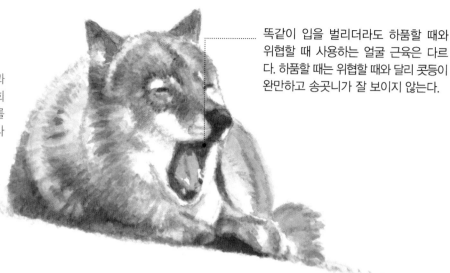

똑같이 입을 벌리더라도 하품할 때와 위협할 때 사용하는 얼굴 근육은 다르 다. 하품할 때는 위협할 때와 달리 콧등이 완만하고 송곳니가 잘 보이지 않는다.

무리를 지어 순록과 말코손바닥사슴을 사냥한다. 몸이 날씬하고 치아가 날카 로우며, 꼬리는 굵다.

걸을 때는 꼬리가 자연스럽게 아래 로 처지지만, 달리기 시작하면 등 위쪽으로 곧게 뻗는다. 꼬리는 방 향을 전환할 때 몸의 균형을 잡아 주는 역할을 한다.

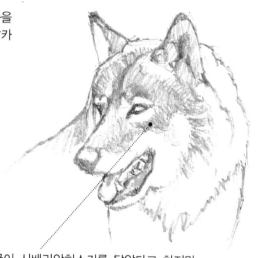

얼굴이 시베리안허스키를 닮았다고 하지만, 시베리안허스키보다 날카로운 눈을 가졌다. 눈 주위를 짙게 그리면 야생성이 도드라진다.

Challenge!

늑대의 위협적인 얼굴을 정면에서 그려보자

❶ 얼굴은 오각형, 몸은 타원형으로 잡는다. 위협적인 표정이라 눈이 평소보다 중앙으 로 모였다. 입의 주름도 그린다.

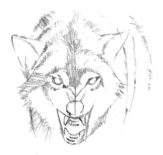

❷ 입과 송곳니를 그리고, 음영을 의식 하며 털을 그린다. 크게 벌린 입을 균형 있게 표현해보자.

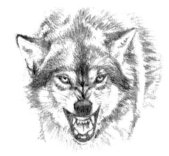

❸ 강약을 조절하며 마무리한다. 필요 이상으로 털을 진하게 그리면 시커 멓게 될 수 있으니 주의하자.

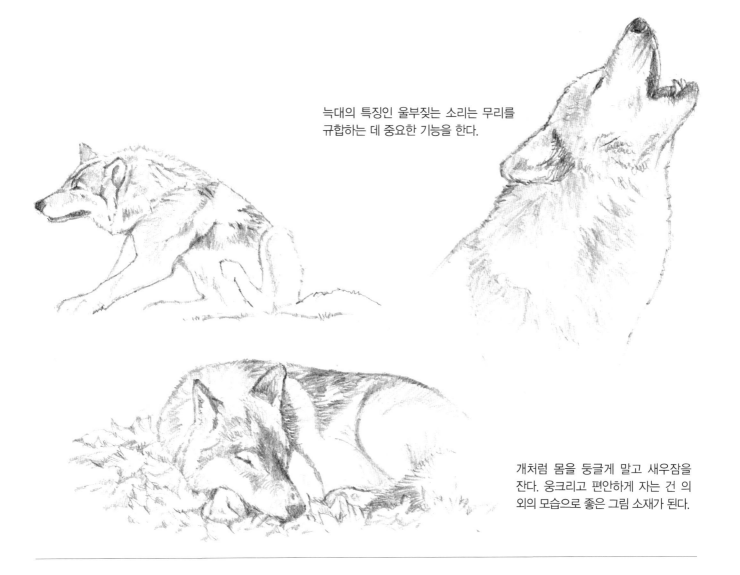

늑대의 특징인 울부짖는 소리는 무리를 규합하는 데 중요한 기능을 한다.

개처럼 몸을 둥글게 말고 새우잠을 잔다. 웅크리고 편안하게 자는 건 의외의 모습으로 좋은 그림 소재가 된다.

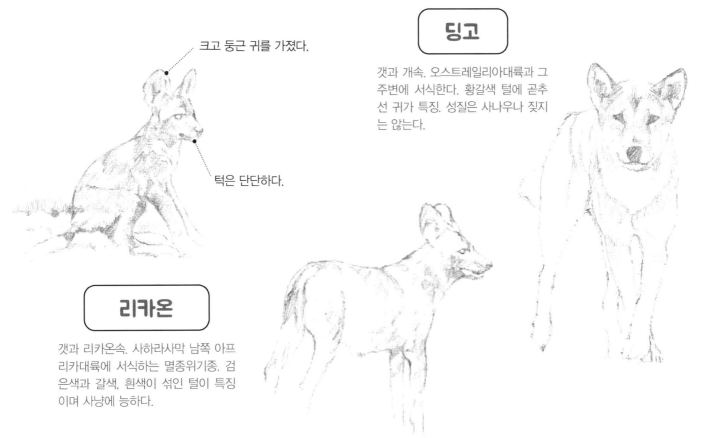

크고 둥근 귀를 가졌다.

턱은 단단하다.

딩고

갯과 개속. 오스트레일리아대륙과 그 주변에 서식한다. 황갈색 털에 곧추선 귀가 특징. 성질은 사나우나 짖지는 않는다.

리카온

갯과 리카온속. 사하라사막 남쪽 아프리카대륙에 서식하는 멸종위기종. 검은색과 갈색, 흰색이 섞인 털이 특징이며 사냥에 능하다.

여우 · 너구리등

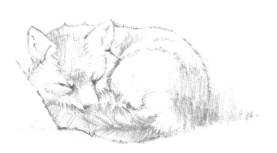

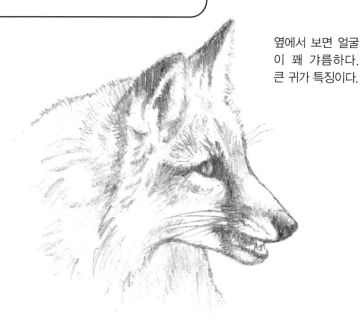

옆에서 보면 얼굴
이 꽤 갸름하다.
큰 귀가 특징이다.

여우

갯과 여우속. 육식에 가까운 잡식으로 어떤 환경에
서도 적응할 수 있어 전 세계에 분포한다. 몸집은
작고 큰 귀와 풍성한 꼬리털이 특징이다.

외형은 중형 개와 비슷하지만
동공 반응은 고양이에 가깝다.

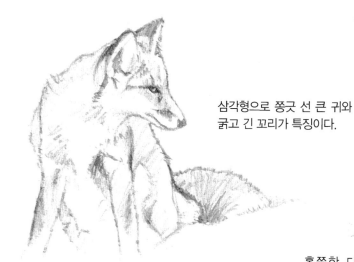

삼각형으로 쫑긋 선 큰 귀와
굵고 긴 꼬리가 특징이다.

몸에 비해 풍성하고
큰 꼬리를 가졌다.

홀쭉한 다리에
발은 조금 작다.

검은등자칼

갯과 개속. 아프리카대륙 동남부에 서식한다.
몸은 날씬하고 귀는 크다. 목에서 등까지 희끗
희끗한 회흑색 털이 나 있다.

'검은등자칼'이라는 이름의 유래
처럼 목에서 등까지 희끗희끗한
털로 덮여 있으며 꼬리는 검다.

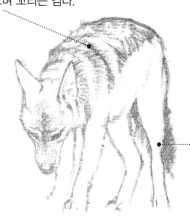

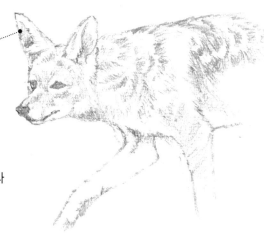

귀는 여우보다
길고 홀쭉하다.

다리도 여우보다
날씬하고 길다.

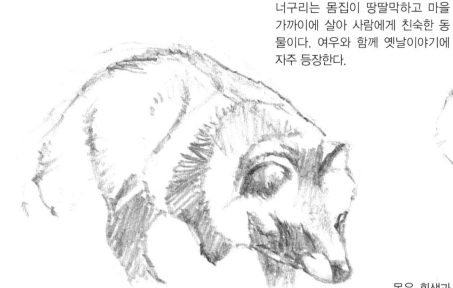

너구리는 몸집이 땅딸막하고 마을 가까이에 살아 사람에게 친숙한 동물이다. 여우와 함께 옛날이야기에 자주 등장한다.

뾰족한 얼굴에 몸은 통통하고 둥글다.

귀는 살짝 작은 편이다.

몸은 흰색과 진갈색 털로 불규칙하게 덮였고, 얼굴은 눈 주위에서 볼과 턱까지 진갈색 털로 덮였다.

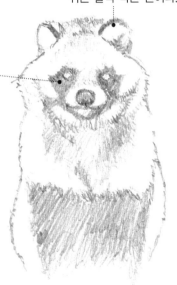

너구리

개과 너구리속. 극동에서만 서식했으나 현재는 아시아나 북유럽, 서유럽에도 서식한다. 땅딸막한 체형인데 다리와 꼬리는 의외로 길다.

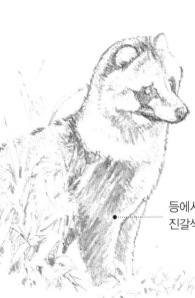

등에서부터 앞다리와 뒷다리까지 진갈색 털로 덮였다.

Challenge!
고개를 살짝 돌린 너구리를 정면에서 그려보자

❶ 마름모형 얼굴에 가늘고 긴 입을 그린다. 몸은 동그랗게, 의외로 긴 다리도 같이 그려준다.

❷ 눈 주위의 검은 털을 그리고, 목과 몸통 경계선에 그림자를 넣어준다.

❸ 귀 가장자리와 눈 주위, 코를 강조해 그리면 너구리의 특징적인 모습이 도드라진다.

미술해부학적 관점으로 그리기

○ 골격을 파악해 그리는 게 포인트

01 바닥에 손을 짚은 사람과 개를 나란히 그렸다. 발뒤꿈치와 무릎, 팔꿈치, 등뼈, 갈비뼈의 위치가 비슷하다. 사람과 개의 기본 골격이 크게 다르지 않은 까닭이다. 뼈의 길고 짧음, 굴곡의 정도, 수의 증감에 따라 모습이 변한다.

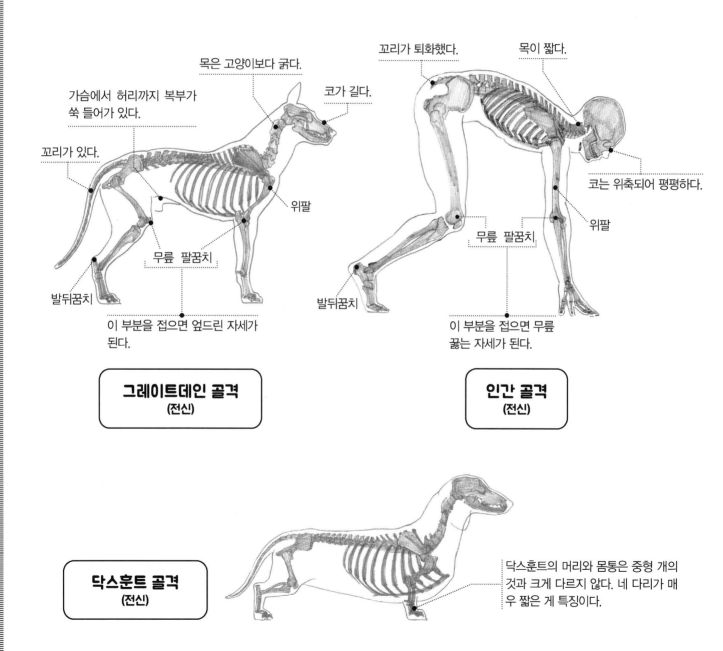

목은 고양이보다 굵다.

가슴에서 허리까지 복부가 쑥 들어가 있다.

코가 길다.

꼬리가 있다.

위팔

무릎 팔꿈치

발뒤꿈치

이 부분을 접으면 엎드린 자세가 된다.

그레이트데인 골격
(전신)

꼬리가 퇴화했다.

목이 짧다.

코는 위축되어 평평하다.

위팔

무릎 팔꿈치

발뒤꿈치

이 부분을 접으면 무릎 꿇는 자세가 된다.

인간 골격
(전신)

닥스훈트 골격
(전신)

닥스훈트의 머리와 몸통은 중형 개의 것과 크게 다르지 않다. 네 다리가 매우 짧은 게 특징이다.

갯과 동물 그리는 방법

큰 골격은 같은 포유동물인 집고양이와 다르지 않다. 인간의 골격과 비교하며 구조를 살펴본다.

02 개의 머리 모양은 다음과 같이 나눌 수 있다. 입이 머리뼈 길이(★)보다 짧으면 단두종, 비슷하면 중두종, 길면 장두종이다. 단두종에는 프렌치불도그나 퍼그, 중두종에는 웰시코기와 리트리버, 포메라니안, 장두종에는 그레이트데인, 콜리, 시베리안허스키 등이 있다.

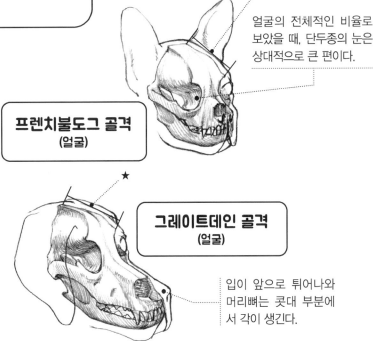

★

얼굴의 전체적인 비율로 보았을 때, 단두종의 눈은 상대적으로 큰 편이다.

프렌치불도그 골격
(얼굴)

★

그레이트데인 골격
(얼굴)

입이 앞으로 튀어나와 머리뼈는 콧대 부분에서 각이 생긴다.

○ 포유동물의 발(손) 패턴

짝수나 홀수로 구분한다. 사람과 고양이, 개, 곰 등은 다섯 개이고 사슴과 염소, 소 등은 두 개, 말은 한 개다. 사슴이나 말에게서는 퇴화한 발가락뼈의 흔적이 보인다.

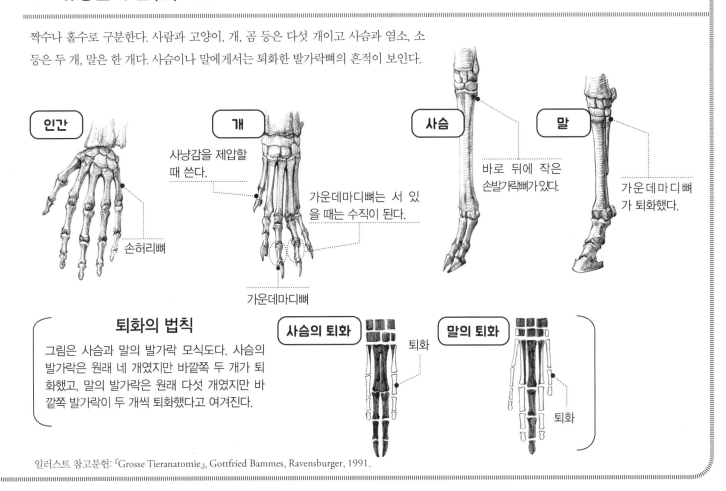

인간

손허리뼈

개

사냥감을 제압할 때 쓴다.

가운데마디뼈는 서 있을 때는 수직이 된다.

가운데마디뼈

사슴

바로 뒤에 작은 손발가락뼈가 있다.

말

가운데 마디뼈가 퇴화했다.

퇴화의 법칙

그림은 사슴과 말의 발가락 모식도다. 사슴의 발가락은 원래 네 개였지만 바깥쪽 두 개가 퇴화했고, 말의 발가락은 원래 다섯 개였지만 바깥쪽 발가락이 두 개씩 퇴화했다고 여겨진다.

사슴의 퇴화

퇴화

말의 퇴화

퇴화

일러스트 참고문헌: 『Grosse Tieranatomie』, Gottfried Bammes, Ravensburger, 1991.

말

기본 스케치

말의 근육 움직임은 외관상으로 특히 잘 드러나 동물 스케치에 많은 모티프를 제공한다.

❶ **윤곽을 잡는다** 얼굴과 몸의 윤곽을 잡고, 도드라진 근육을 잘 관찰해 그리자.

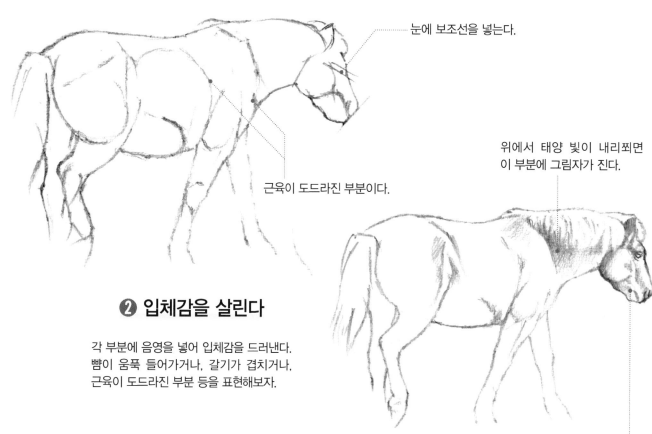

눈에 보조선을 넣는다.

근육이 도드라진 부분이다.

위에서 태양 빛이 내리쬐면 이 부분에 그림자가 진다.

❷ **입체감을 살린다**

각 부분에 음영을 넣어 입체감을 드러낸다. 뺨이 움푹 들어가거나, 갈기가 겹치거나, 근육이 도드라진 부분 등을 표현해보자.

뺨이 움푹 들어간 곳이나 콧등에 그림자를 넣어 얼굴에 입체감을 준다.

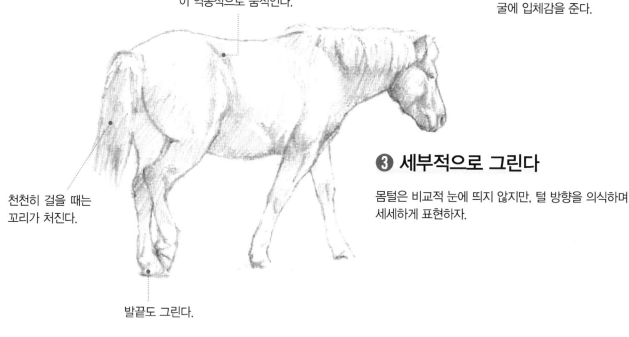

걸을 때는 이 부분의 근육이 역동적으로 움직인다.

❸ **세부적으로 그린다**

몸털은 비교적 눈에 띄지 않지만, 털 방향을 의식하며 세세하게 표현하자.

천천히 걸을 때는 꼬리가 처진다.

발끝도 그린다.

〈 몸의 특징 〉

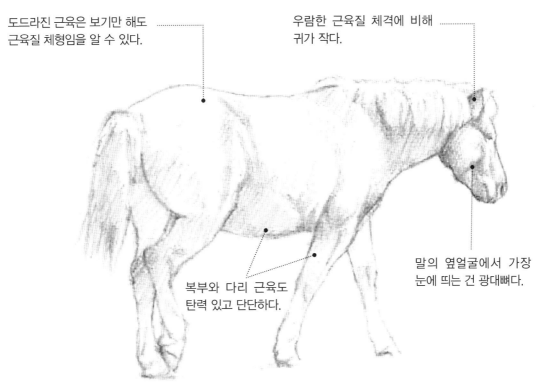

도드라진 근육은 보기만 해도
근육질 체형임을 알 수 있다.

우람한 근육질 체격에 비해
귀가 작다.

복부와 다리 근육도
탄력 있고 단단하다.

말의 옆얼굴에서 가장
눈에 띄는 건 광대뼈다.

도산코(道産子: 홋카이도산 말)
말은 체격에 따라 중종마, 중간종마, 경종마, 조랑말로 나뉜다. 위 그림의
말은 일본 고유종인 중종마. 일반 경마용 말인 서러브레드는 경종마에 속한다.

〈 골격의 특징 〉

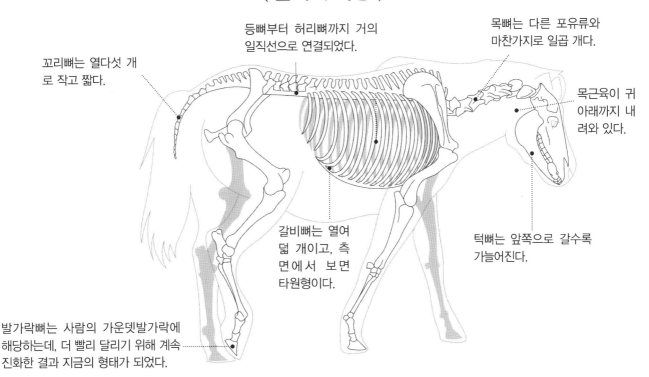

꼬리뼈는 열다섯 개
로 작고 짧다.

등뼈부터 허리뼈까지 거의
일직선으로 연결되었다.

목뼈는 다른 포유류와
마찬가지로 일곱 개다.

목근육이 귀
아래까지 내
려와 있다.

갈비뼈는 열여
덟 개이고, 측
면에서 보면
타원형이다.

턱뼈는 앞쪽으로 갈수록
가늘어진다.

발가락뼈는 사람의 가운뎃발가락에
해당하는데, 더 빨리 달리기 위해 계속
진화한 결과 지금의 형태가 되었다.

말 · 얼룩말

말

말과 말속 가축으로, 전 세계에 서식하며 100종 이상의 품종이 있다. 네 다리가 길고 보폭이 넓어 빠르게 달리는 데 특화된 체형이다.

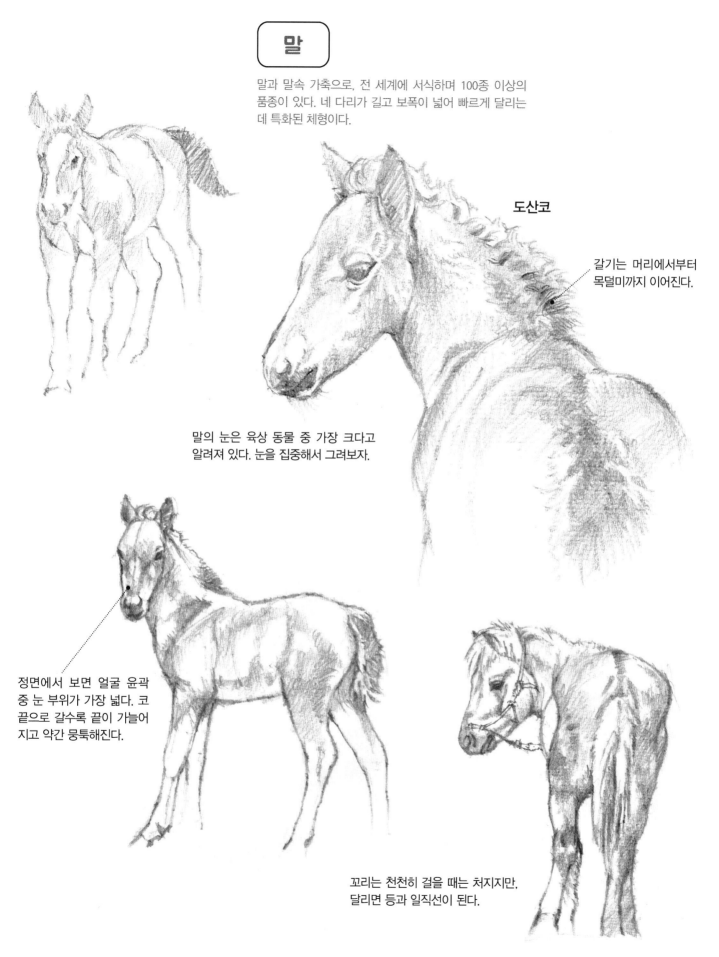

도산코

갈기는 머리에서부터 목덜미까지 이어진다.

말의 눈은 육상 동물 중 가장 크다고 알려져 있다. 눈을 집중해서 그려보자.

정면에서 보면 얼굴 윤곽 중 눈 부위가 가장 넓다. 코 끝으로 갈수록 끝이 가늘어 지고 약간 뭉툭해진다.

꼬리는 천천히 걸을 때는 처지지만, 달리면 등과 일직선이 된다.

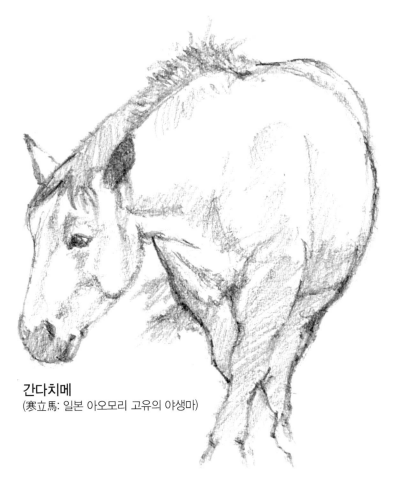

말의 움직임을 세밀하게 관찰해보자. 움직일 때마다 나타나는 뼈와 근육의 명암이 인상적이다. 말의 역동적인 모습을 보면 그리고 싶은 마음이 저절로 생긴다.

간다치메
(寒立馬: 일본 아오모리 고유의 야생마)

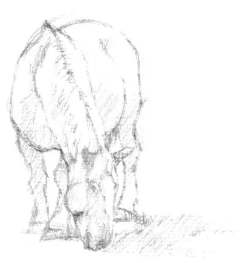

얼룩말

말과 말속. 아프리카대륙에 서식한다. 흑백 얼룩무늬에 커다란 귀와 꼬리 끝에 달린 털송이가 특징. 성미가 사납고 사람을 잘 따르지 않아 가축으로 길들이지는 않는다.

갈기는 몸의 얼룩과 같은 무늬로 빳빳하다.

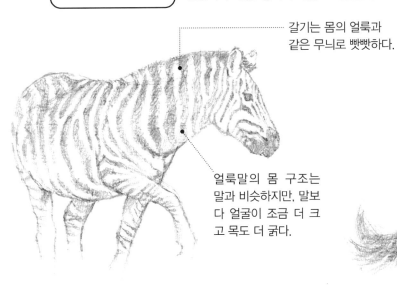

얼룩말의 몸 구조는 말과 비슷하지만, 말보다 얼굴이 조금 더 크고 목도 더 굵다.

말보다 좀 더 둥글고 큰 귀를 가졌다.

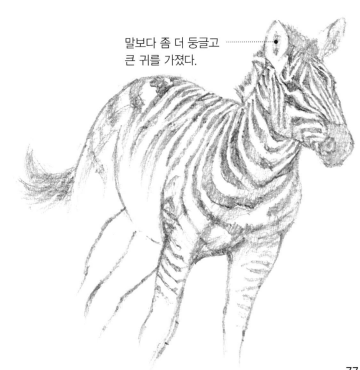

얼룩말은 개체마다 무늬가 다르다. 일반적으로 얼굴 중심에는 세로로 가는 줄무늬가 있고 뺨이나 어깨에서 줄무늬의 방향이 바뀐다. 엉덩이로 갈수록 줄무늬는 두꺼워진다.

사슴과

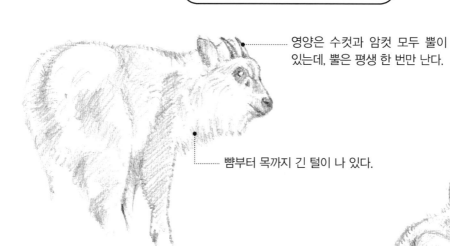

영양은 수컷과 암컷 모두 뿔이 있는데, 뿔은 평생 한 번만 난다.

뺨부터 목까지 긴 털이 나 있다.

이른 아침 강가에서 우연히 영양과 마주친 적이 있다. 놀란 듯 몸을 돌려 숲으로 달아나던 동물과의 생생한 기억은 그림 작업에 많은 도움이 됐다.

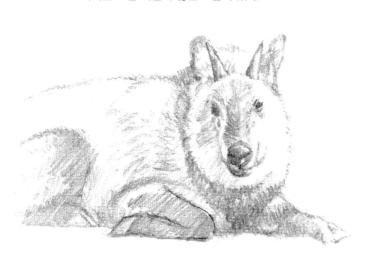

일본산양

솟과 영양속. 일본 고유종으로 털이 길며 흰색이나 회색, 회갈색이다. 네 다리가 짧고 몸통이 굵어 전체적으로 튼실한 느낌을 준다.

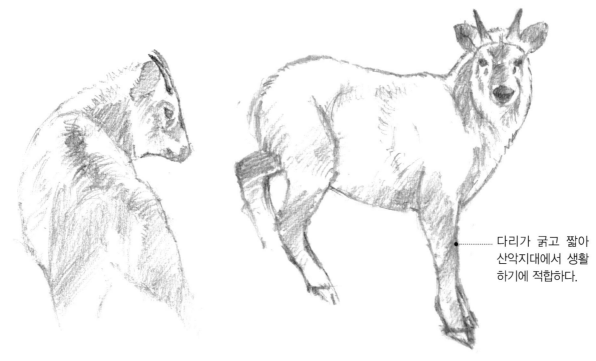

다리가 굵고 짧아 산악지대에서 생활하기에 적합하다.

말코손바닥사슴

사슴과 말코손바닥사슴속. 북유럽이나 러시아, 미국 북부에 서식하며 사슴과 중 가장 체격이 크다. 어깨높이가 2m를 넘나들고, 뿔도 2m나 된다. 큰 체구이지만 헤엄도 잘 치고 빠르게 달릴 수 있다.

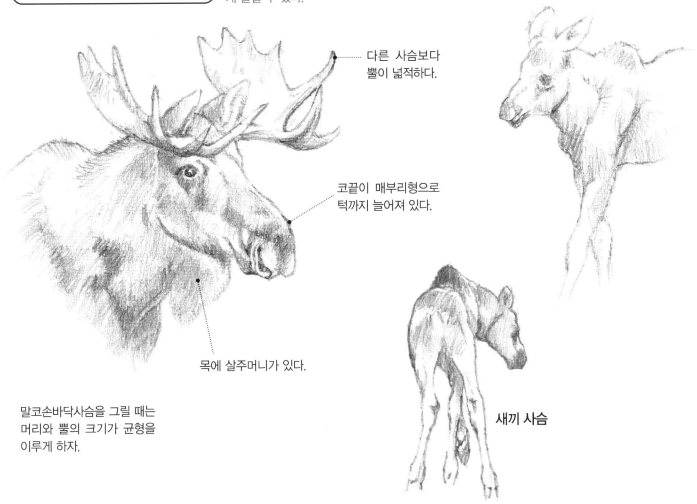

다른 사슴보다 뿔이 넓적하다.

코끝이 매부리형으로 턱까지 늘어져 있다.

목에 살주머니가 있다.

새끼 사슴

말코손바닥사슴을 그릴 때는 머리와 뿔의 크기가 균형을 이루게 하자.

순록

사슴과 순록속. 주로 북극권에 서식한다. 사슴과 중에서는 유일하게 암수 모두 뿔이 있다. 몸은 두꺼운 털로 덮여 있고, 눈 위나 얼음 위에서 활동하는 데 알맞도록 발굽 사이에도 긴 털이 나 있다.

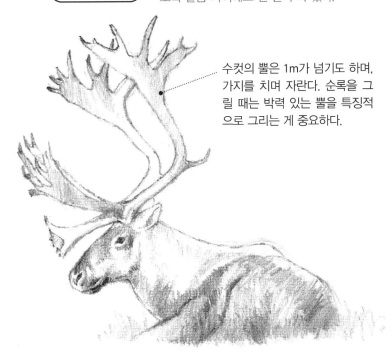

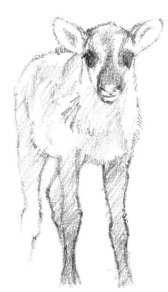

수컷의 뿔은 1m가 넘기도 하며, 가지를 치며 자란다. 순록을 그릴 때는 박력 있는 뿔을 특징적으로 그리는 게 중요하다.

새끼 사슴은 뿔이 없어 특징을 살리기 어렵다. 어미와 함께 그리면 수월하다.

에조사슴(홋카이도사슴)

사슴과 사슴속. 홋카이도에 서식하며, 체격이 큰 편이다. 몸털은 여름에는 갈색, 겨울에는 회갈색으로 변하고, 엉덩이털은 흰색이다.

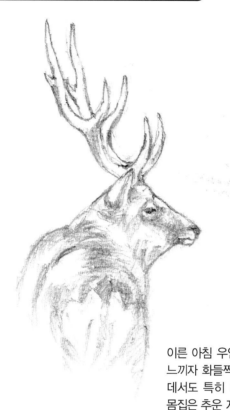

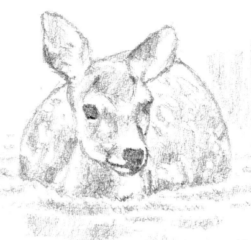

사슴은 수초를 좋아한다.

이른 아침 우연히 사슴 무리와 만났다. 인기척을 느끼자 화들짝 놀라 달아나는 사슴의 모습 가운 데서도 특히 다리 길이를 의식하며 그렸다. 큰 몸집은 추운 지방에서 살아남는 데 유리하다.

뿌리 부분의 뿔은 두껍고, 위로 갈수록 가늘어진다.

일본사슴

사슴과 사슴속. 털 빛깔은 갈색이고 엉덩이는 흰색이다. 여름에는 몸통에 흰 점이 나타났다가 겨울이 되면 사라진다. 수컷의 뿔은 초 봄에 빠지고 새로운 뿔이 난다.

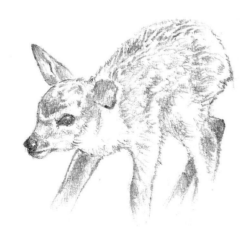

뿔을 그려 넣으면 얼굴이 작아 보인다.

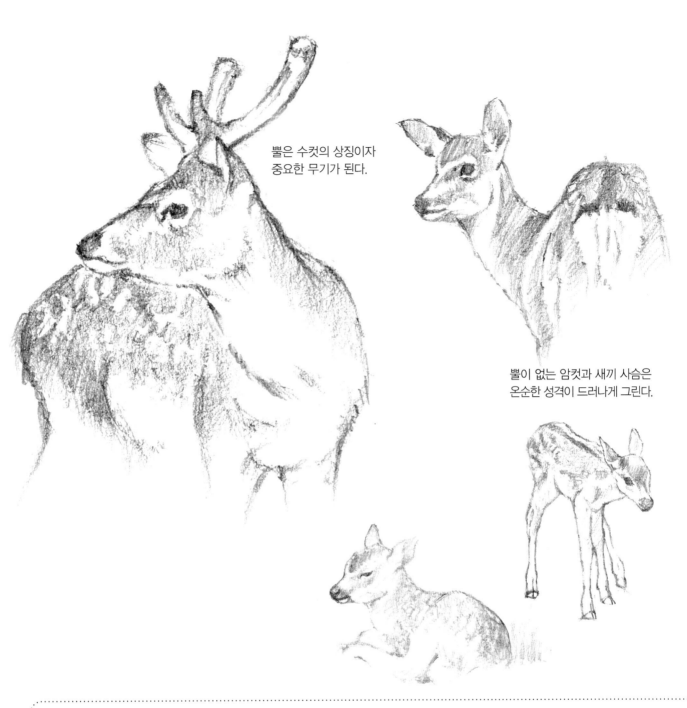

뿔은 수컷의 상징이자
중요한 무기가 된다.

뿔이 없는 암컷과 새끼 사슴은
온순한 성격이 드러나게 그린다.

 Challenge!

수컷 일본사슴을 그려보자

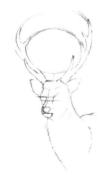

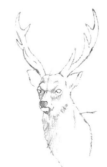

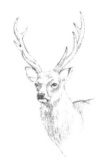

❶ 얼굴과 몸의 윤곽을 잡고, 얼굴에는 보
조선을 넣는다. 뿔과 뿔 사이는 타원형
으로 그린다.

❷ 빛이 비치는 방향(오른쪽)과 털이
난 방향을 의식하며 명암을 넣는다.

❸ 뿔에 명암을 넣고 마무리한다.
머리와 뿔의 비율을 의식하자.

솟과

아메리카들소

솟과 들소속. 미국과 캐나다, 멕시코에 서식한다. 중량감 있는 체격으로 암수 모두 활 모양의 뿔이 있다. 머리와 어깨, 앞다리가 곱슬곱슬한 털로 덮여 있다.

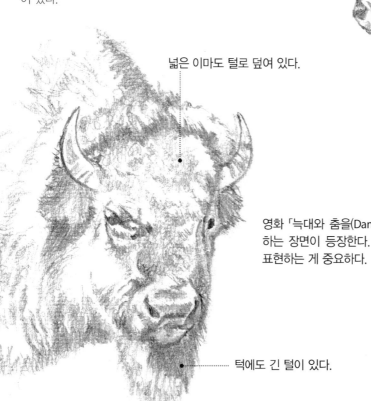

넓은 이마도 털로 덮여 있다.

영화 「늑대와 춤을(Dances With Wolves, 1990)」에 들소 떼가 질주하는 장면이 등장한다. 들소를 한 마리씩 그릴 때는 중량감 있게 표현하는 게 중요하다.

턱에도 긴 털이 있다.

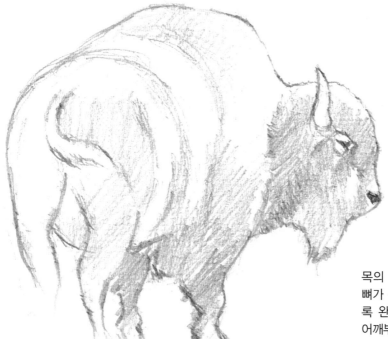

목의 위치가 몸통보다 낮고, 어깨 부분부터 뼈가 높이 솟아 있으며, 엉덩이 쪽으로 갈수록 완만하게 낮아지는 독특한 비율. 게다가 어깨부터 앞다리까지 긴 털로 덮여 있다.

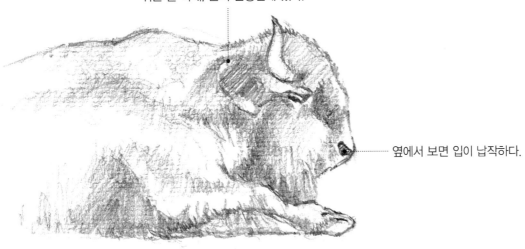

귀는 뿔 아래, 눈의 연장선에 있다.

옆에서 보면 입이 납작하다.

아프리카물소

솟과 아프리카물소속. 사하라사막 남쪽 아프리카에 서식한다. 온몸에 난 털은 짧고 갈색 또는 검은색이며, 암수 모두 정수리 부분에 활 모양의 뿔이 있다.

얼굴 폭을 1로 하고, 뿔을 중심으로 좌우 모두 1.5배로 파악하면 그리기 쉽다.

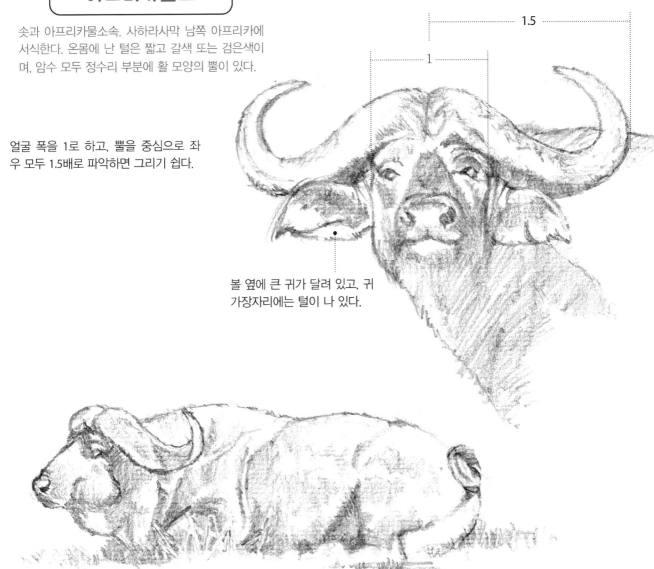

1

1.5

볼 옆에 큰 귀가 달려 있고, 귀 가장자리에는 털이 나 있다.

케냐 암보셀리국립공원에서 물소들이 흙장난 치는 모습을 본 적 있다.
물소의 특징인 뿔을 꼼꼼히 그려보자.

멧돼지

멧돼지과 멧돼지속. 이전에는 아시아와 유럽에 서식했으나 현재는 미국이나 호주 등지에서도 볼 수 있다. 경계심이 강하고 빠른 돌진력과 높은 지능을 가졌다.

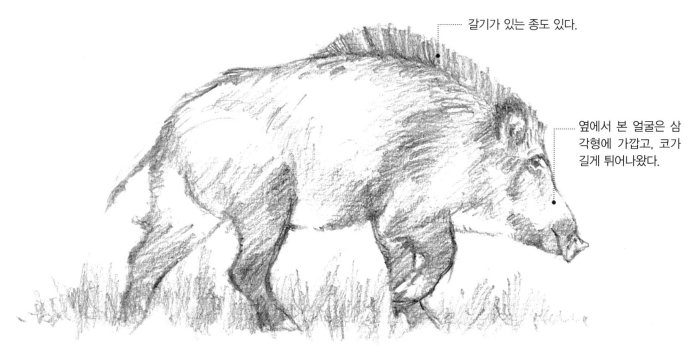

갈기가 있는 종도 있다.

옆에서 본 얼굴은 삼각형에 가깝고, 코가 길게 튀어나왔다.

멧돼지는 콧등을 삽처럼 활용해 무엇이든 파낸다. 등에서 머리로 이어지는 완만한 곡선을 신경 쓰며 그린다.

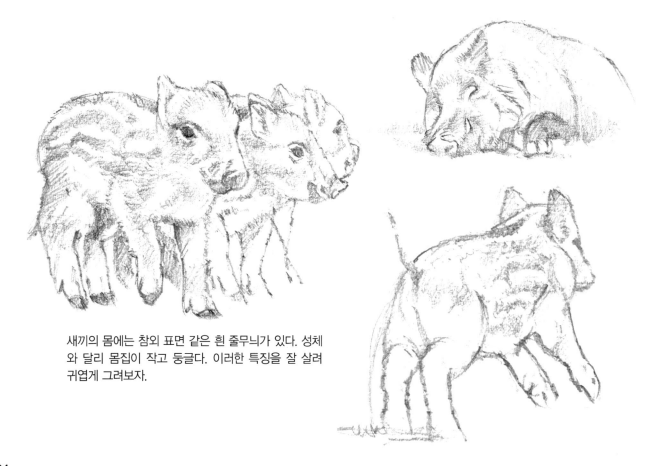

새끼의 몸에는 참외 표면 같은 흰 줄무늬가 있다. 성체와 달리 몸집이 작고 둥글다. 이러한 특징을 잘 살려 귀엽게 그려보자.

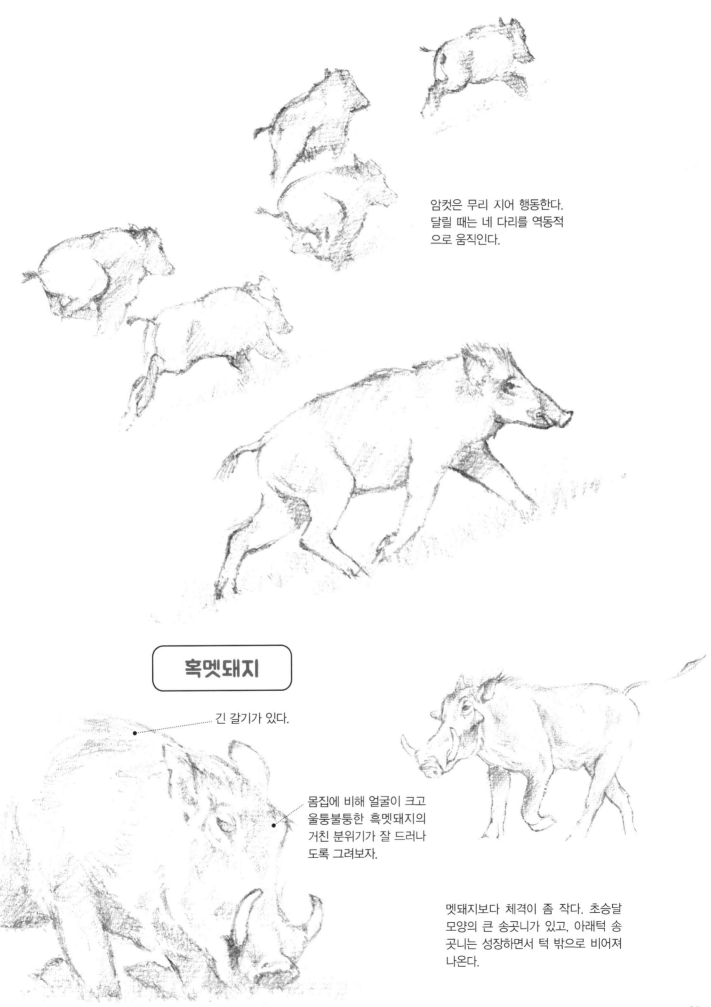

암컷은 무리 지어 행동한다. 달릴 때는 네 다리를 역동적으로 움직인다.

혹멧돼지

긴 갈기가 있다.

몸집에 비해 얼굴이 크고 울퉁불퉁한 흑멧돼지의 거친 분위기가 잘 드러나도록 그려보자.

멧돼지보다 체격이 좀 작다. 초승달 모양의 큰 송곳니가 있고, 아래턱 송곳니는 성장하면서 턱 밖으로 비어져 나온다.

아프리카코끼리

코끼리과 아프리카코끼리속. 아프리카 사바나 지역과 삼림에 서식한다. 지상에서 몸집이 가장 큰 동물이며 커다란 귀가 특징. 하루에 먹어치우는 양이 약 140kg이나 된다.

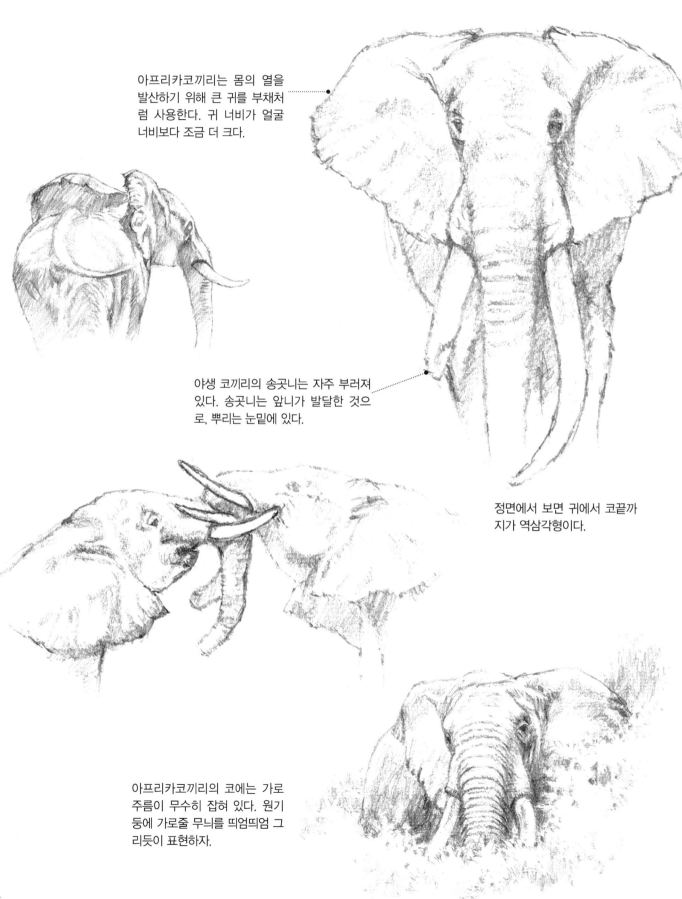

아프리카코끼리는 몸의 열을 발산하기 위해 큰 귀를 부채처럼 사용한다. 귀 너비가 얼굴 너비보다 조금 더 크다.

야생 코끼리의 송곳니는 자주 부러져 있다. 송곳니는 앞니가 발달한 것으로, 뿌리는 눈밑에 있다.

정면에서 보면 귀에서 코끝까지가 역삼각형이다.

아프리카코끼리의 코에는 가로 주름이 무수히 잡혀 있다. 원기둥에 가로줄 무늬를 띄엄띄엄 그리듯이 표현하자.

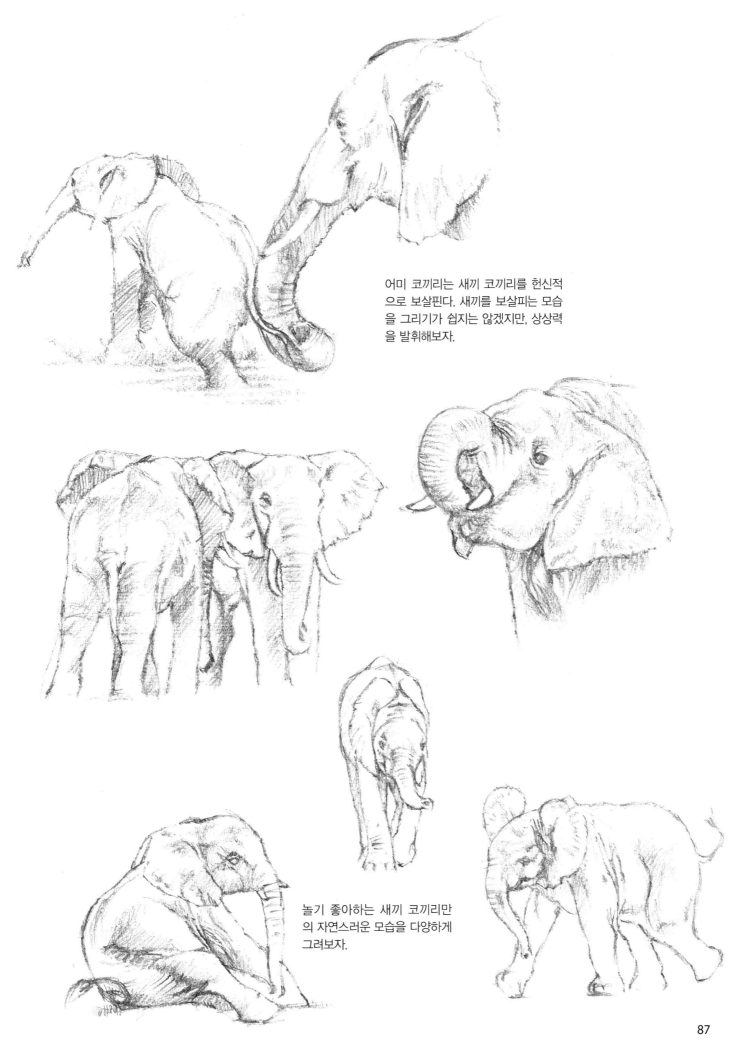

어미 코끼리는 새끼 코끼리를 헌신적
으로 보살핀다. 새끼를 보살피는 모습
을 그리기가 쉽지는 않겠지만, 상상력
을 발휘해보자.

놀기 좋아하는 새끼 코끼리만
의 자연스러운 모습을 다양하게
그려보자.

기린

기린과 기린속. 사하라사막 남쪽 아프리카에 서식한다. 지상에서 가장 키가 큰 동물로 정수리 높이는 보통 4.5~6m, 혀 길이는 50cm 정도이다. 높은 곳에 있는 나뭇잎 등을 먹는다.

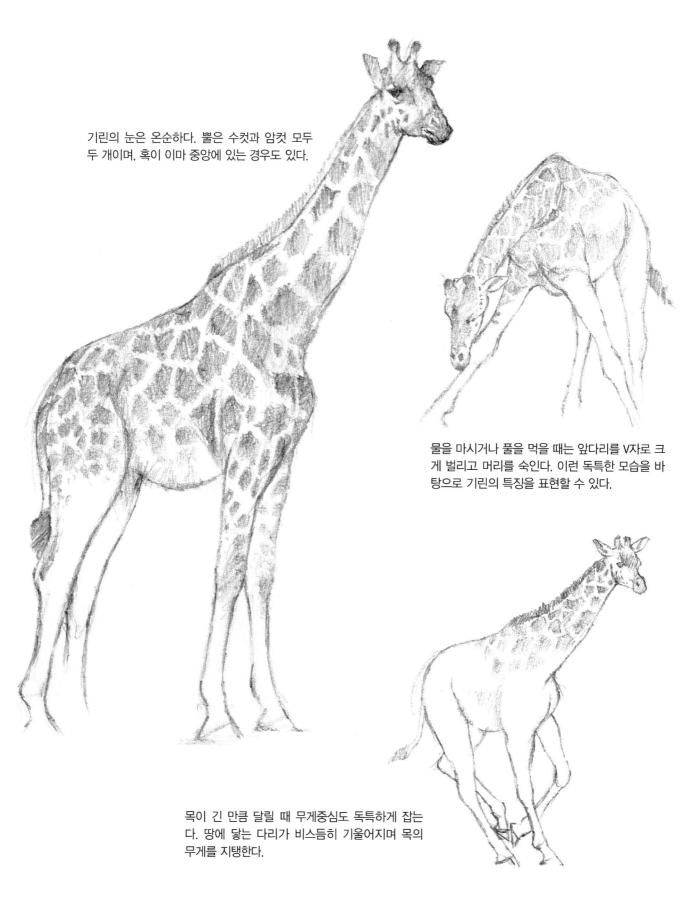

기린의 눈은 온순하다. 뿔은 수컷과 암컷 모두 두 개이며, 혹이 이마 중앙에 있는 경우도 있다.

물을 마시거나 풀을 먹을 때는 앞다리를 V자로 크게 벌리고 머리를 숙인다. 이런 독특한 모습을 바탕으로 기린의 특징을 표현할 수 있다.

목이 긴 만큼 달릴 때 무게중심도 독특하게 잡는다. 땅에 닿는 다리가 비스듬히 기울어지며 목의 무게를 지탱한다.

하마

하마과 하마속. 사하라사막 남쪽 아프리카에 서식한다. 몸 전체가 50cm가 넘는 두꺼운 피부로 덮여 스스로 체온 조절을 할 수 없다. 더울 때는 거의 물속에서 지낸다.

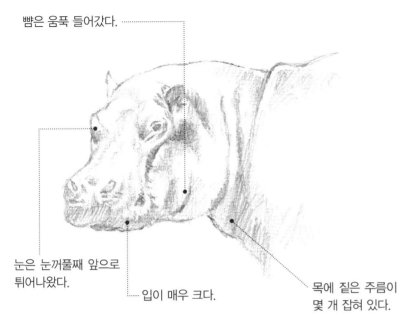

뺨은 움푹 들어갔다.

눈은 눈꺼풀째 앞으로 튀어나왔다.

입이 매우 크다.

목에 짙은 주름이 몇 개 잡혀 있다.

새끼 하마

하마는 생김새가 돼지에 가까우며, 굵고 짧은 네 다리가 거대한 몸을 지탱한다. 머리와 몸통, 다리의 균형을 잘 관찰해보자.

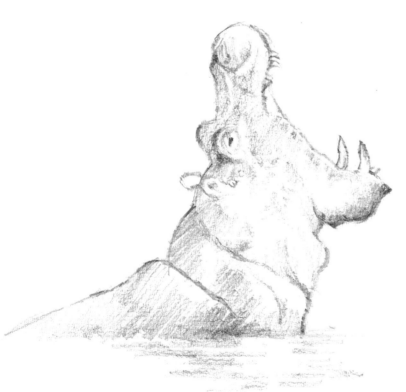

동물원에서 어떤 여학생이 하마 엉덩이를 보고 찹쌀떡 같다고 했던 게 생각난다. 하마의 몸을 뒤에서 보면 과연 동그란 찹쌀떡처럼 살짝 타원형이다.

하마는 물속을 가볍게 걸으며 이동한다. 물속에 있을 때도 눈과 귀, 코는 대부분 수면 위로 나온다.

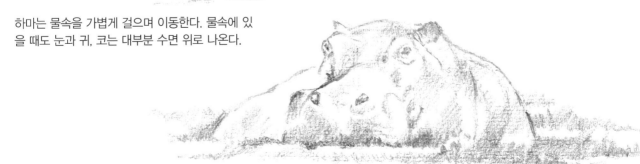

코뿔소

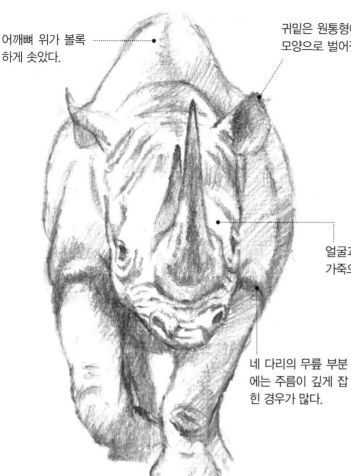

어깨뼈 위가 볼록
하게 솟았다.

귀밑은 원통형이며, 끝이 종
모양으로 벌어졌다.

얼굴과 몸이 두꺼운
가죽으로 덮여 있다.

네 다리의 무릎 부분
에는 주름이 깊게 잡
힌 경우가 많다.

뿔이 한방 특효약이라는 미신이 있어 아직도
코뿔소 밀렵이 성행하고 있다. 코 위의 거대
한 뿔은 코뿔소의 상징인 만큼 늠름하게 그
려보자.

검은코뿔소

코뿔소과 검정코뿔소속. 사하라사막
남쪽 아프리카에 서식한다. 몸은 회색,
회갈색으로 서식지에 따라 흙빛을 띠
기도 한다. 머리와 귀는 비교적 작으며,
피부는 두껍고, 앞뒤로 뿔이 두 개 있다.

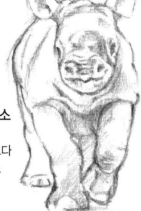

새끼 코뿔소

뿔이 없고 얼굴보다
큰 귀가 특징이다.

 Challenge!

검정코뿔소의 얼굴을 비스듬히 그려보자

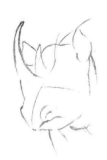

❶ 얼굴을 약간 각진 타원형으로 잡고,
뿔과 귀도 그린다.

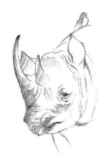

❷ 비스듬히 그려야 앞뒤로 있는 뿔 두 개
가 잘 보인다. 얼굴 주름이나 음영을 주
의 깊게 관찰하며 그린다.

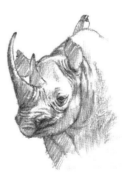

❸ 바탕의 흰색을 활용한다. 검은 선으로
대비를 주면 박력 있는 모습을 표현할
수 있다. 등에 앉은 새는 포인트.

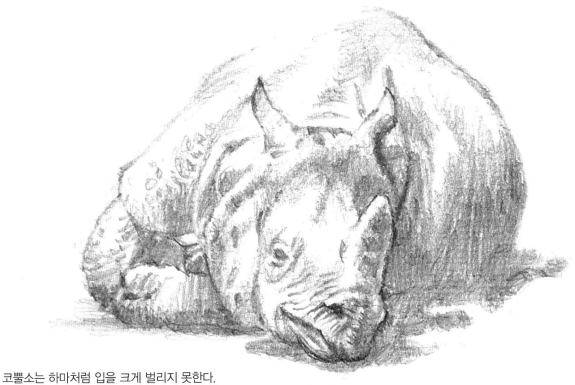

코뿔소는 하마처럼 입을 크게 벌리지 못한다.
꼬뿔소의 발가락은 세 개, 하마의 발가락은 네 개다.

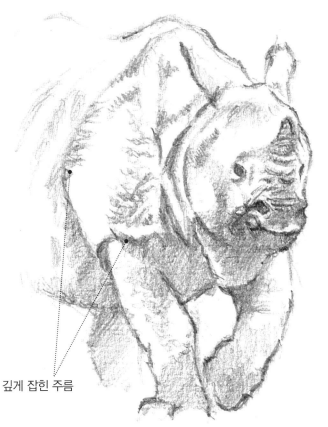

깊게 잡힌 주름

인도코뿔소

코뿔소과 인도코뿔소속. 인도 북동부나 네팔에
서식한다. 몸은 암회색이고 피부가 두껍다. 어
깨와 허리, 몸통과 네 다리 사이에는 깊게 주름
이 잡혀 있으며, 뿔은 하나다.

인도코뿔소는 갑옷 입은 기사 같다. 빛과 그림자
묘사로 울퉁불퉁하고 단단한 피부를 표현해보자.

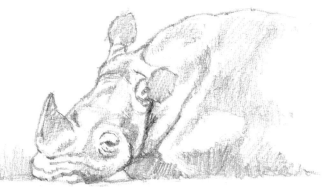

곰

곰과 곰속. 아메리카와 유라시아대륙, 인도네시아, 일본, 북극 등에 서식한다. 북극곰은 곰과에 속하는 포유동물 중 개체수가 가장 많으며, 개의 7배나 되는 후각을 자랑한다.

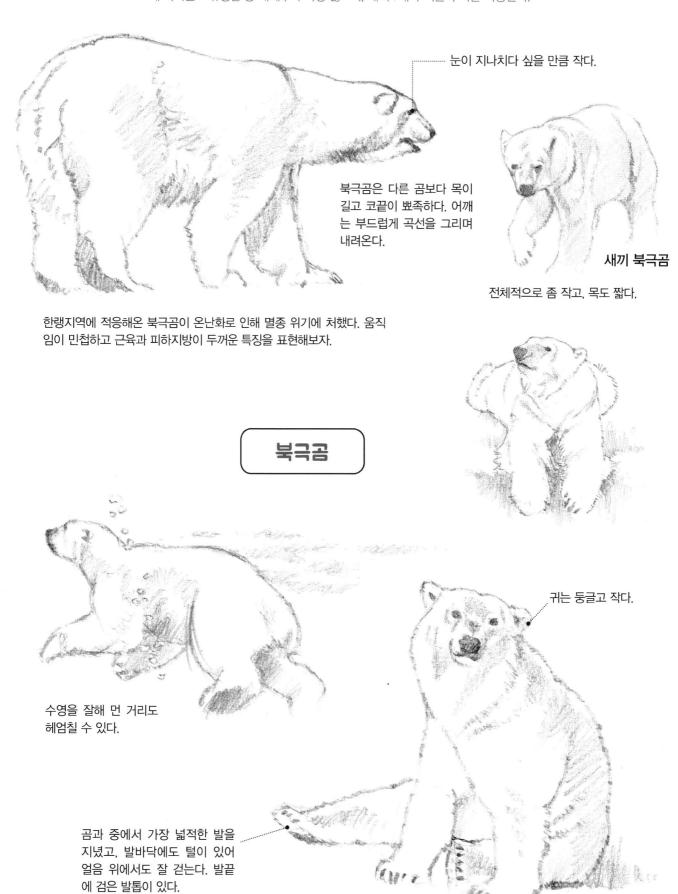

눈이 지나치다 싶을 만큼 작다.

북극곰은 다른 곰보다 목이 길고 코끝이 뾰족하다. 어깨는 부드럽게 곡선을 그리며 내려온다.

새끼 북극곰

전체적으로 좀 작고, 목도 짧다.

한랭지역에 적응해온 북극곰이 온난화로 인해 멸종 위기에 처했다. 움직임이 민첩하고 근육과 피하지방이 두꺼운 특징을 표현해보자.

북극곰

귀는 둥글고 작다.

수영을 잘해 먼 거리도 헤엄칠 수 있다.

곰과 중에서 가장 넓적한 발을 지녔고, 발바닥에도 털이 있어 얼음 위에서도 잘 걷는다. 발끝에 검은 발톱이 있다.

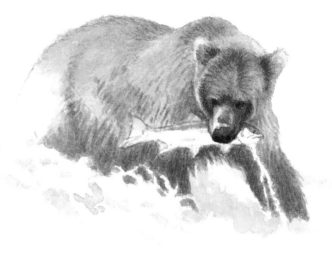

큰곰

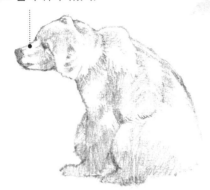

귀가 작고 입이 튀어나왔다.

큰곰은 북극곰보다 얼굴 너비가 넓고, 어깨 주변에 불룩 솟아오른 부위도 크다.
(156쪽 참조)

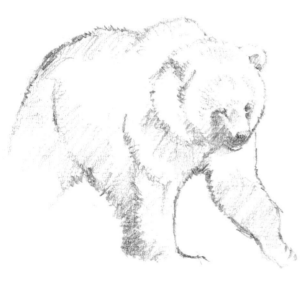

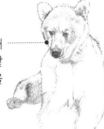

새끼 곰은 몸집에 비해 머리가 크다. 인형 같은 사랑스러운 모습을 그려보자.

새끼 곰(테디 베어)은 전 세계 어린이들에게 꾸준히 사랑받고 있다.

새끼 큰곰

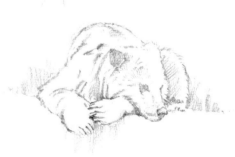

걸을 때는 발바닥을 지면에 모두 붙이고 걷는다. 다리는 굵고, 발가락에는 길고 날카로운 발톱이 있다.

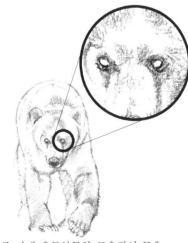

Challenge!

큰곰을 정면에서 그려보자

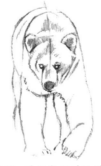

❶ 얼굴은 동그런 역삼각형, 몸은 타원형으로 잡은 뒤 발을 그린다. 큰 몸집과 머리, 네 다리의 균형이 중요하다.

❷ 눈과 코, 귀 등을 그리고 털 길이를 생각하며 선을 넣는다.

❸ 털가죽 아래 울퉁불퉁한 근육질의 몸을 떠올려 세부적으로 그린다. 눈은 하얗게 남겨야 박력 있는 모습을 표현할 수 있다.

곰과

판다

곰과 대왕판다속. 중국 대나무 숲에 서식한다. 몸은 흰색과 검은색 털로 덮여 있는데, 성인 판다의 털은 상당히 뻣뻣하다. 앞발은 대나무를 잡기 쉬운 구조로 되어 있다.

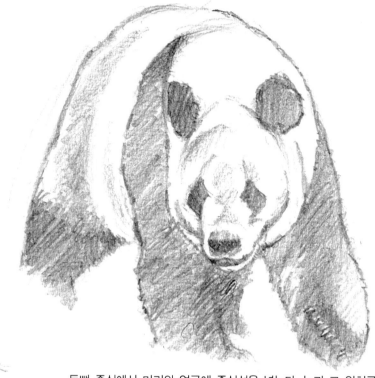

등뼈 중심에서 머리와 얼굴에 중심선을 넣는다. 눈과 코 위치를 정해 윤곽선을 그리고, 농담으로 강조한다. 검은 털과 그림자 색에 차이를 두자.

발가락은 앞뒤로 다섯 개씩 있다. 앞발 끝에는 손가락 같은 혹이 있어 대나무를 쥘 수 있다.

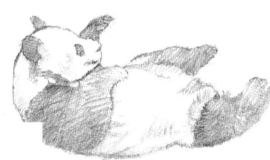

뒹굴뒹굴 잘 노는 인형 같은 새끼 판다의 모습을 관찰해 그려보자.

판다는 하루에 16시간을 자는 만큼
뒹구는 모습을 그릴 기회가 많다.

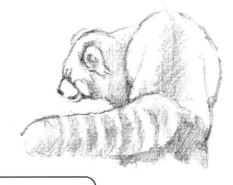

레서판다(너구리판다)

레서판다과 레서판다속. 중국과 네팔, 부탄,
미얀마 북부에 서식한다. 대나무, 죽순, 곤
충, 조류 알, 과일 등을 먹는다.

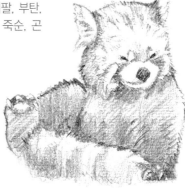

판다 계열의 포유동물.
주식도 같은 조릿대다.
인형 같은 작은 몸집과
표정을 포착해보자.

때로 미간을 찌푸린 듯한 표정도 그려보자.

오소리

족제빗과 오소리속. 홋카이도를 제외한 일본 전역의 마을
야산에 서식한다. 땅딸막한 체형으로 쥐와 개구리, 농작물
과 과일, 견과류 등을 먹는다.

다마동물원의
오소리

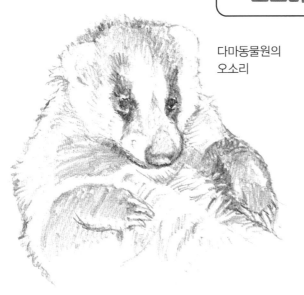

몸은 넓적하고, 날카로운 손톱이 있다. 눈 주위를 중심으로
나 있는 검은 세로줄 무늬가 특징이다. 배와 다리도 검다.

라쿤(아메리카너구리)

아메리카너구리과 아메리카너구리속. 미국과 캐나다에서 서식했지만, 일본이나 유럽 등에도
외래종으로 정착했다. 잡식성이며 검은 가로줄 무늬 꼬리가 특징이다.

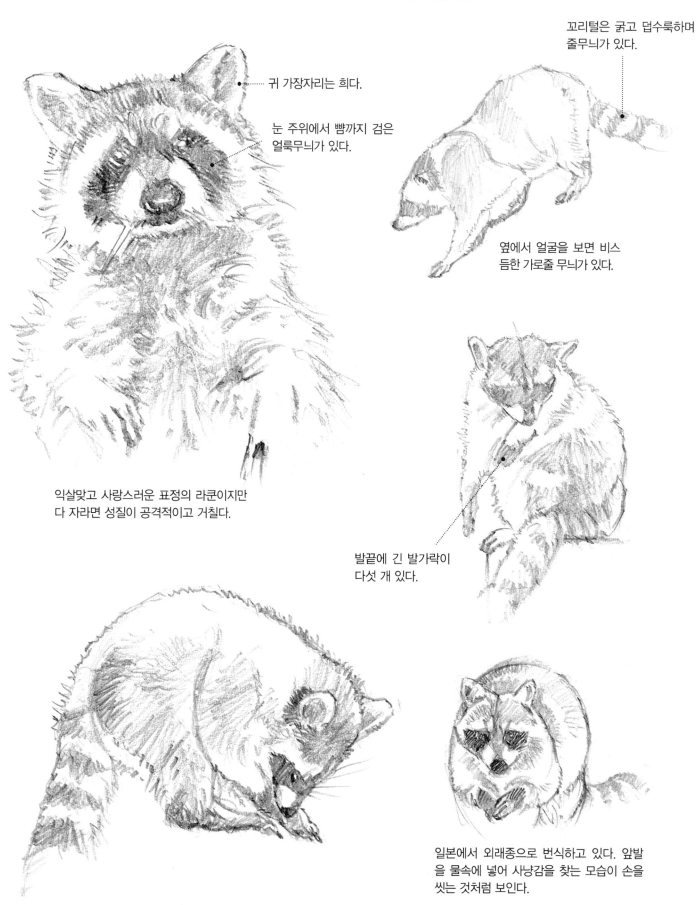

꼬리털은 굵고 덥수룩하며
줄무늬가 있다.

귀 가장자리는 희다.

눈 주위에서 뺨까지 검은
얼룩무늬가 있다.

옆에서 얼굴을 보면 비스
듬한 가로줄 무늬가 있다.

익살맞고 사랑스러운 표정의 라쿤이지만
다 자라면 성질이 공격적이고 거칠다.

발끝에 긴 발가락이
다섯 개 있다.

일본에서 외래종으로 번식하고 있다. 앞발
을 물속에 넣어 사냥감을 찾는 모습이 손을
씻는 것처럼 보인다.

카피바라

천축서과 카피바라속. 남아메리카 아마존강을 중심으로 서식한다. 몸이 수세미
같은 딱딱한 털로 덮여 있다. 낮에는 물속에서 지낸다.

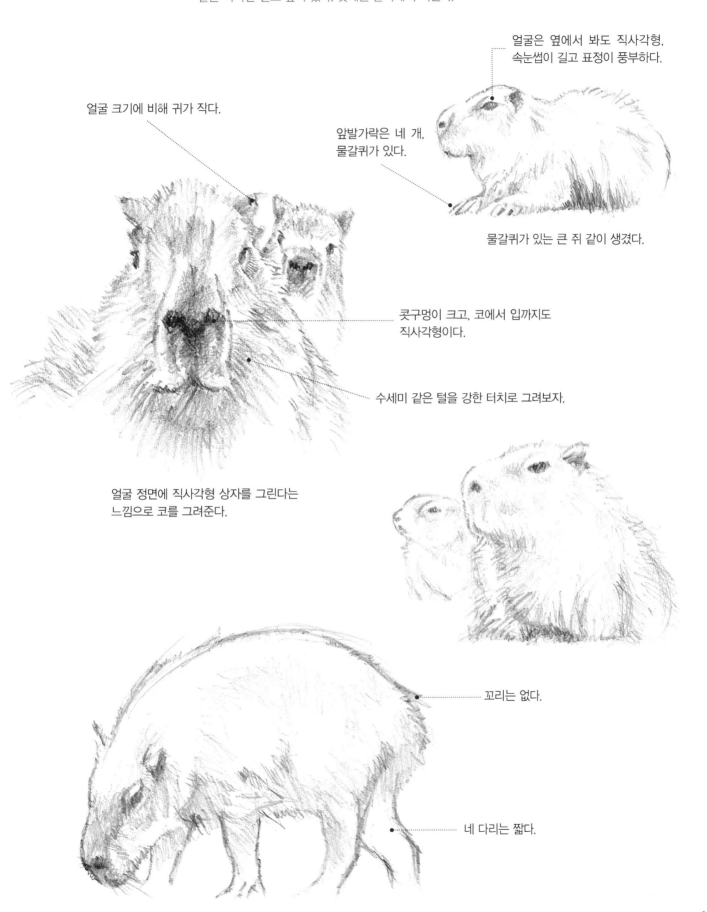

얼굴은 옆에서 봐도 직사각형.
속눈썹이 길고 표정이 풍부하다.

얼굴 크기에 비해 귀가 작다.

앞발가락은 네 개,
물갈퀴가 있다.

물갈퀴가 있는 큰 쥐 같이 생겼다.

콧구멍이 크고, 코에서 입까지도
직사각형이다.

수세미 같은 털을 강한 터치로 그려보자.

얼굴 정면에 직사각형 상자를 그린다는
느낌으로 코를 그려준다.

꼬리는 없다.

네 다리는 짧다.

캥거루

캥거루과 캥거루속. 오스트레일리아에 서식한다. 6,500만 년 전부터 지구상에 서식한 유대 동물. 신체 구조상 뒷걸음질을 하지 못한다.

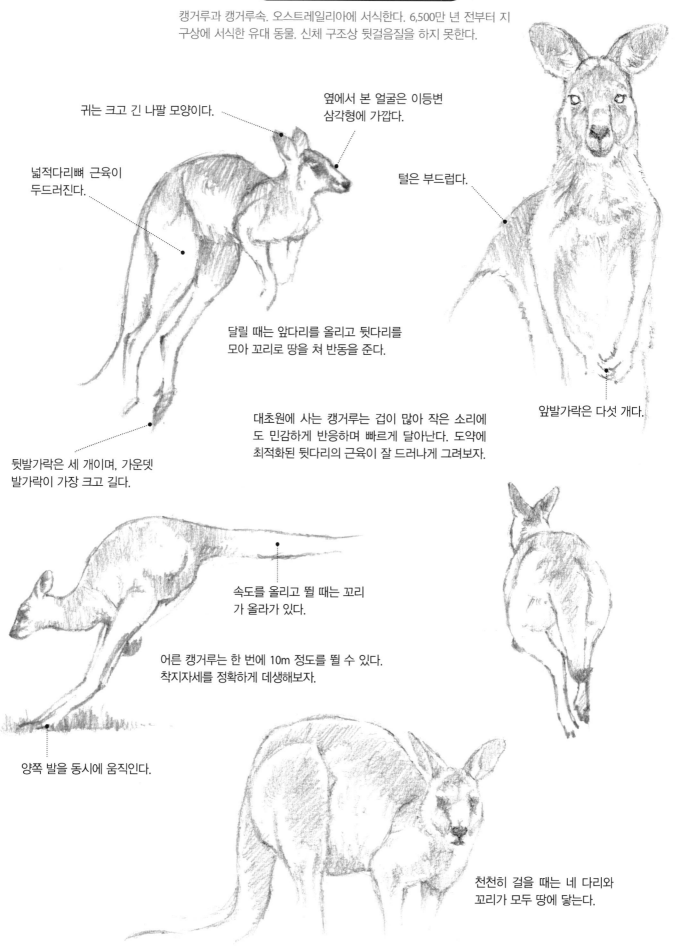

귀는 크고 긴 나팔 모양이다.

옆에서 본 얼굴은 이등변 삼각형에 가깝다.

넓적다리뼈 근육이 두드러진다.

털은 부드럽다.

달릴 때는 앞다리를 올리고 뒷다리를 모아 꼬리로 땅을 쳐 반동을 준다.

앞발가락은 다섯 개다.

대초원에 사는 캥거루는 겁이 많아 작은 소리에도 민감하게 반응하며 빠르게 달아난다. 도약에 최적화된 뒷다리의 근육이 잘 드러나게 그려보자.

뒷발가락은 세 개이며, 가운뎃발가락이 가장 크고 길다.

속도를 올리고 뛸 때는 꼬리가 올라가 있다.

어른 캥거루는 한 번에 10m 정도를 뛸 수 있다. 착지자세를 정확하게 데생해보자.

양쪽 발을 동시에 움직인다.

천천히 걸을 때는 네 다리와 꼬리가 모두 땅에 닿는다.

코알라

코알라과 코알라속. 오스트레일리아에 서식하면서 유칼립투스 잎을 먹는다.
몸은 두껍고 뻣뻣한 털로 덮여 있고, 꼬리는 퇴화했다.

코알라의 몸은 근육질이다.
앞다리와 뒷다리의 길이는
거의 같다.

부채처럼 퍼진 귀를 약간
긴 털이 덮고 있다.

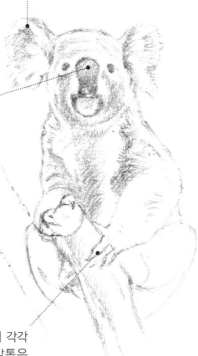

코는 크고 검으며, 눈은
동그랗고 애교스럽다.

느릿느릿 살아가는 인형 같은 코알라를 그릴
때는 크고 검은 코에 포인트를 준다.

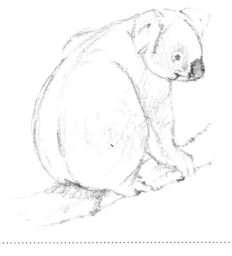

발가락은 앞과 뒤에 각각
다섯 개씩 있고 발톱은
길고 날카롭다.

코알라와 캥거루는 오스트레일리아에 사는 유대 동물.
나무 위에 있는 모습을 표현해야 코알라의 특징을 잘 살릴 수 있다.

Challenge!
코알라 옆얼굴을 그려보자

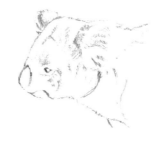

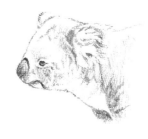

❶ 얼굴 윤곽선을 그려 눈 위치를 정하고, 크고 둥근 코를 신경 쓰며 그린다. 귀 위치도 잡는다.

❷ 동그란 눈과 코, 큰 귀를 그린다. 음영을 의식하며 털을 그린다. 털 길이는 서식지에 따라 다르므로 주의한다.

❸ 세세하게 그리며, 털은 인형처럼 부드러운 느낌으로 그리는 게 좋다.

다람쥐과·쥐과

시베리아줄무늬다람쥐

다람쥐과 줄무늬다람쥐속. 주로 일본이나 북아시아에 서식한다. 체형이 작고, 등에 검은색과 흑갈색의 세로줄 무늬 다섯 개가 나 있다.

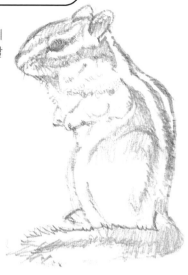

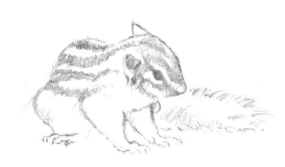

그림 소재로 자주 사용되는 줄무늬다람쥐는 매우 사랑스러워 그림에 생동감을 더해준다. (160쪽 참조)

검은 줄무늬는 특징이 잘 살아서 그림 소재로 안성맞춤이다.

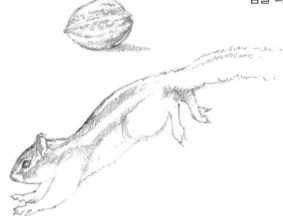

겨울에는 귀끝에 장식털이 난다. ·········•

앞발을 사람 손처럼 자유자재로 움직인다. ·········

일본다람쥐

다람쥐과 다람쥐속. 일본에 서식한다. 배털은 희지만, 등털은 여름에는 적갈색, 겨울에는 회갈색으로 바뀐다. 눈에 흰 털이 조금 난다. 씨앗과 열매 등을 먹는다.

Challenge!

줄무늬다람쥐의 옆모습을 그려보자

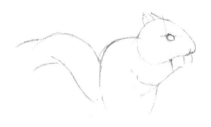

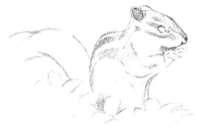

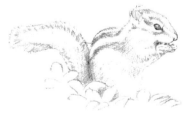

❶ 줄무늬다람쥐 몸 전체를 대략 반원으로 잡고 아몬드형 얼굴을 그린다. 꼬리는 옆에서 보면 면적률이 높다.

❷ 입과 귀를 그리고 털 방향을 생각하며 무늬를 그린다.

❸ 줄무늬와 작은 귀, 자그마한 앞발을 확실하게 그린다. 눈을 까맣게 칠해 포인트를 주고, 하이라이트는 종이의 흰색을 그대로 살린다. (채색 예 → 148쪽)

멧밭쥐

쥐과 멧밭쥐속. 유라시아 북부 및 일본에
서식한다. 일본에서 서식하는 쥐 중에서
가장 체구가 작다. 겨울에는 온종일 활동
하고 여름에는 야행성이 되는 경향이 있다.

작디작은 밤색 쥐는 작은 새 둥지 같은 보금자리를
만든다. 몸집은 작아도 가지런히 난 털을 세심히 그
리고, 눈동자에 빛을 주어 생명을 불어넣자.

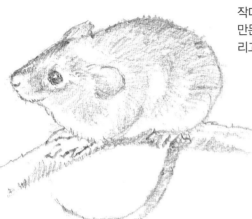

얼굴에 비해 눈과 귀가 크다. 털이 없는
긴 꼬리로 나뭇가지 등을 감는다.

크고 동그란 눈이 특징이다.

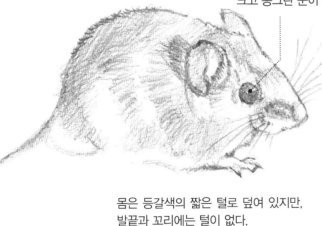

흰넓적다리붉은쥐

쥐과 흰넓적다리붉은쥐속. 일본에 서식
하며 야행성이다. 보통은 지상에서 활
동하지만, 땅속에 굴을 파기도 한다. 씨
앗이나 뿌리줄기, 곤충 등을 앞발로 들
고 먹는다.

몸은 등갈색의 짧은 털로 덮여 있지만,
발끝과 꼬리에는 털이 없다.

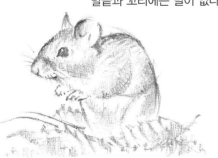

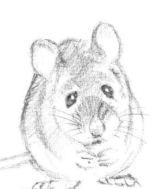

프레리도그·하늘다람쥐 등

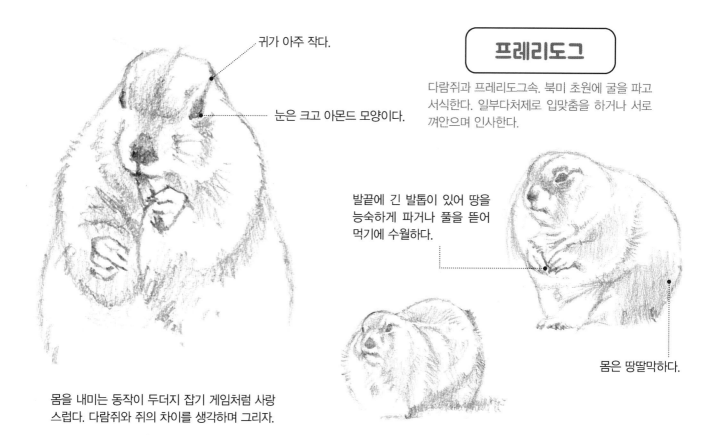

귀가 아주 작다.

눈은 크고 아몬드 모양이다.

프레리도그

다람쥐과 프레리도그속. 북미 초원에 굴을 파고 서식한다. 일부다처제로 입맞춤을 하거나 서로 껴안으며 인사한다.

발끝에 긴 발톱이 있어 땅을 능숙하게 파거나 풀을 뜯어 먹기에 수월하다.

몸은 땅딸막하다.

몸을 내미는 동작이 두더지 잡기 게임처럼 사랑스럽다. 다람쥐와 쥐의 차이를 생각하며 그리자.

작은발톱수달

족제비과 작은발톱수달속. 인도, 인도네시아 중국 남부에 서식한다. 물갈퀴가 있어 하천이나 늪지, 습지대에 살면서 조개류나 물고기, 파충류 등을 잡아먹는다.

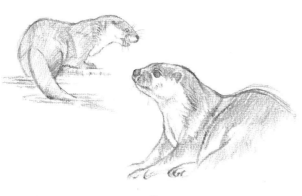

에조검은담비

족제비과 담비속. 홋카이도에 서식하며 1년 내내 밤낮 없이 활동한다. 경계심이 강할 때는 두 발로 서서 주위를 둘러보기도 한다.

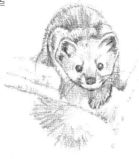

눈밭 속에서 얼굴을 쑥 내민다.

몸은 연갈색이며 네 다리의 끝과 꼬리가 검다. 동그란 눈과 작고 검은 코가 사랑스럽다.

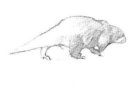

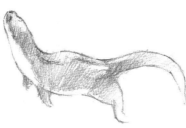

하늘다람쥐

다람쥐과 날다람쥐속. 홋카이도에 서식한
다. 등털은 보호색을 띠며 여름에는 다갈색,
겨울에는 옅은 회갈색이나 흰색이 된다. 둥
지와 먹이, 이동 수단 등을 모두 나무에 의
존한다.

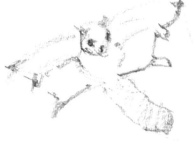

비막으로 공중을 활공하는 모습이
하늘다람쥐다운 모습을 연출하기에
좋다. (비막: 비행하는 척추동물의
앞다리와 몸쪽, 뒷다리에 걸친 막)

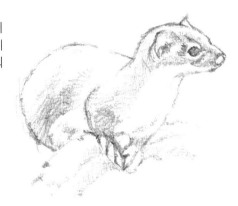

부드럽고 유연한 털을
섬세하게 그려보자.

북방족제비

족제비과 족제비속. 유럽과 아시아
중북부, 북미에 서식한다. 뒷다리가
비교적 길고 비약하는 힘이 뛰어나다.

여름에는 밤색, 겨울에는 흰색
으로 몸색깔이 변한다.

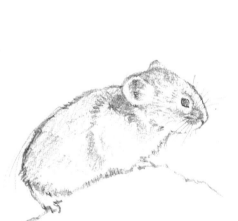

북방우는토끼

우는토끼과 우는토끼속. 유라시아대륙이나
홋카이도 중앙과 동쪽에 서식한다. 귀는 2cm
정도로 작고, 1년에 두 번 털을 교체한다.

15cm도 안 되는 작은 토끼과.
작은 새 소리를 낸다.

아몬드형 얼굴과 둥근 귀가 특징.
꼬리는 5mm 정도로 짧다.

토끼

토끼과. 몸은 부드러운 털로 덮여 있고 긴 귀가 특징이다. 털빛과 그 길이가 다양하며 스트레스에 취약, 경계심이 강하다.

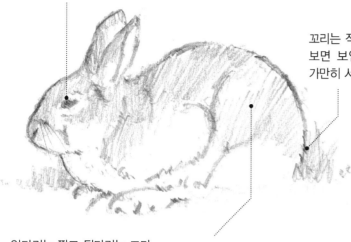

옆에서 보았을 때 얼굴은 아몬드형, 몸은 반원형이다.

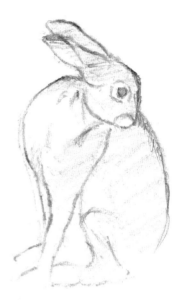

꼬리는 작고 짧지만, 자세히 보면 보인다. 경계할 때는 가만히 서 있는다.

앞다리는 짧고 뒷다리는 크다. 허벅지 근육이 발달했다. 넓적 다리뼈 주변의 솟아오른 근육을 그리는 게 포인트다.

산토끼의 털은 귀끝을 제외하고 여름에는 갈색, 겨울에는 흰색으로 변한다.

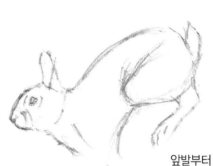

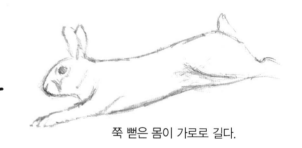

쭉 뻗은 몸이 가로로 길다.

앞발부터 착지한다.

Challenge!

토끼를 옆에서 그려보자

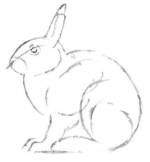

❶ 얼굴은 아몬드형, 몸은 대략 반원으로 윤곽을 잡는다.

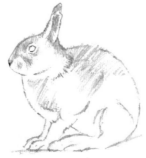

❷ 둥글고 통통한 이미지의 털과 솟아오른 근육 부분을 의식하며 네 다리도 그리자.

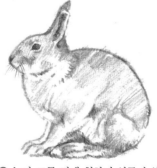

❸ 눈과 코를 검게 칠하면 얼굴이 살아난다. 털은 너무 많이 그리지 않도록 주의하는 것이 좋다.

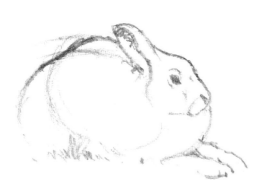

트레이드마크인 귀는 원통형으로, 끝은 가늘고 뾰족하다.

정면에서 보면 이마가 좁고 뺨이 넓다.

눈은 얼굴 옆에 있는데 시야는 약 350°이다. 안테나처럼 귀를 좌우로 움직여 소리를 듣는다.

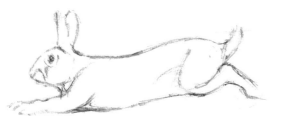

그런 다음 앞다리와 뒷다리를 앞뒤로 뻗는다.

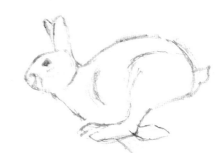

뛸 때는 앞발을 말고 뒷발이 앞으로 나오게 그린다.

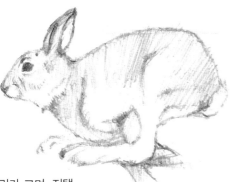

토끼는 뒷다리가 크며, 지탱하는 허벅지 근육도 굵다.

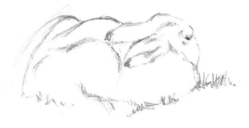

천적을 바로 알아챌 수 있도록 눈을 반쯤 뜬 채 자는 모습이다.

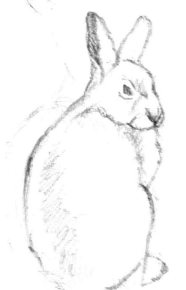

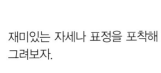

재미있는 자세나 표정을 포착해 그려보자.

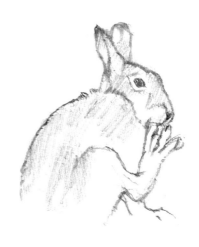

원숭이과

침팬지는 지능이 높아 도구를 사용할 줄 안다.

손이 길고 다리가 짧다. 손 모양은 사람과 비슷하지만, 엄지손가락은 짧다.

침팬지

사람과 침팬지속. 서아프리카나 중앙아프리카에 서식한다. 몸털의 빛깔은 검고, 얼굴털은 검은색과 살구색이다. 잡식이며 도구를 사용하여 먹이를 먹기도 한다.

이마가 튀어나왔고 눈은 움푹 들어갔다. 코에서 입까지는 볼록하고 입은 비교적 큰 편이다. 얼굴에 털이 거의 없고 얼굴 안쪽으로 잔주름이 많다.

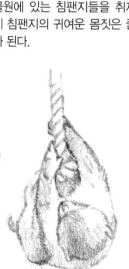

동물원에 있는 침팬지들을 취재해 그렸다. 새끼 침팬지의 귀여운 몸짓은 좋은 그림 소재가 된다.

일본원숭이

긴꼬리원숭잇과 마카크속. 일본에서 가장 북쪽에 서식한다. 한랭지에서는 털이 길고 조밀해지며, 온난한 지역에서는 짧고 가늘어진다.

Challenge!

침팬지를 그려보자

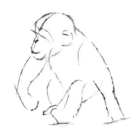

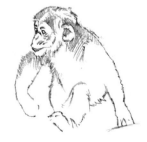

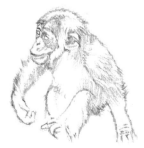

❶ 얼굴은 타원형으로, 몸에는 팔을 그려 넣어 삼각형으로 크게 윤곽을 잡는다. 오른손과 왼발이 앞으로 나와 있다.

❷ 팔과 머리의 털은 윤곽선에서 튀어나올 정도로 길게 시각화한다.

❸ 음영을 넣으며 전체를 마무리한다. 털을 너무 많이 그리면 시커멓게 될 수 있으니 주의하자.

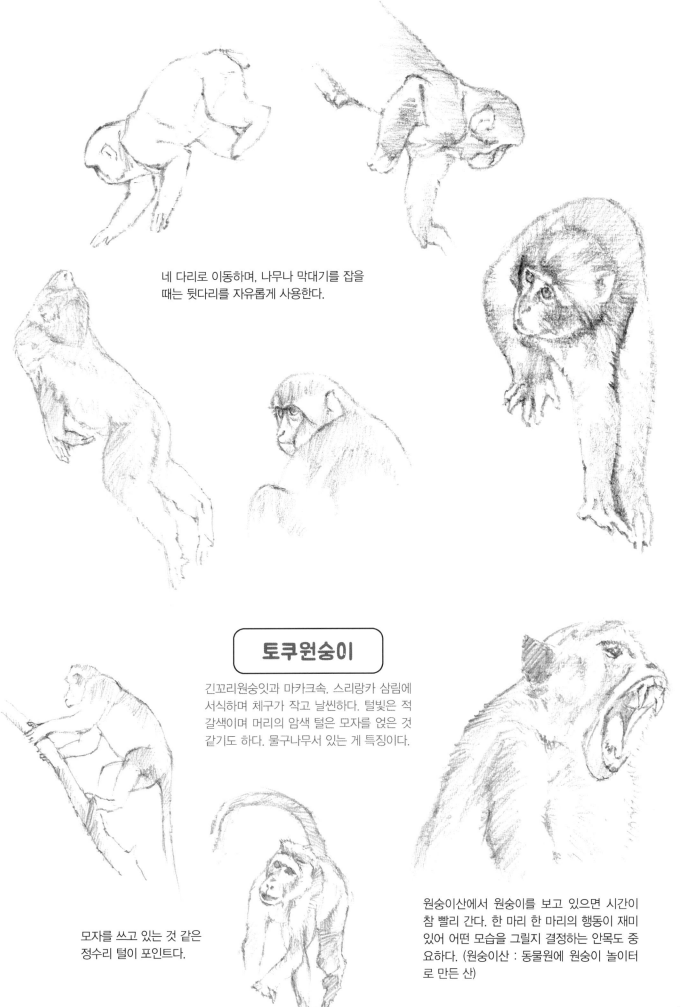

네 다리로 이동하며, 나무나 막대기를 잡을
때는 뒷다리를 자유롭게 사용한다.

토쿠원숭이

긴꼬리원숭잇과 마카크속. 스리랑카 삼림에
서식하며 체구가 작고 날씬하다. 털빛은 적
갈색이며 머리의 암색 털은 모자를 얹은 것
같기도 하다. 물구나무서 있는 게 특징이다.

모자를 쓰고 있는 것 같은
정수리 털이 포인트다.

원숭이산에서 원숭이를 보고 있으면 시간이
참 빨리 간다. 한 마리 한 마리의 행동이 재미
있어 어떤 모습을 그릴지 결정하는 안목도 중
요하다. (원숭이산 : 동물원에 원숭이 놀이터
로 만든 산)

원숭이과

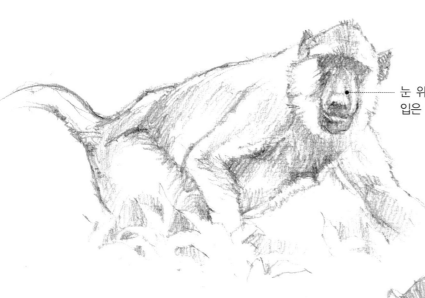

눈 위와 뺨은 털로 덮여 있다.
입은 길고 콧구멍이 조금 크다.

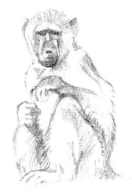

노란색 털이 특징. 네 다리가
길고 체격은 호리호리하다.

노랑개코원숭이

긴꼬리원숭잇과 개코원숭이속. 아프리
카 저지대에 서식한다. 털은 황갈색이
며 체격은 날씬하다. 풀과 버섯, 씨앗,
작은 동물 등을 먹는다.

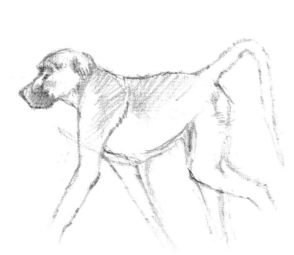

차크마개코원숭이

긴꼬리원숭잇과 개코원숭이속. 아프리카 가장 남쪽에 서식
한다. 개코원숭이 중 대형이며, 머리와 어깨가 튼튼하고 입
이 뾰족한 게 특징이다.

개처럼 입이 튀어나왔다. 어깨부터 엉덩이까지는
단단하고, 꼬리는 가늘고 길다.

무리를 지어 살며, 어깨에
긴 털이 조금 나 있다.

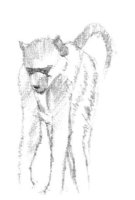

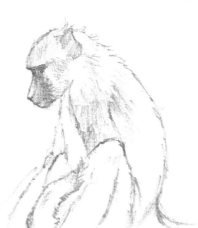

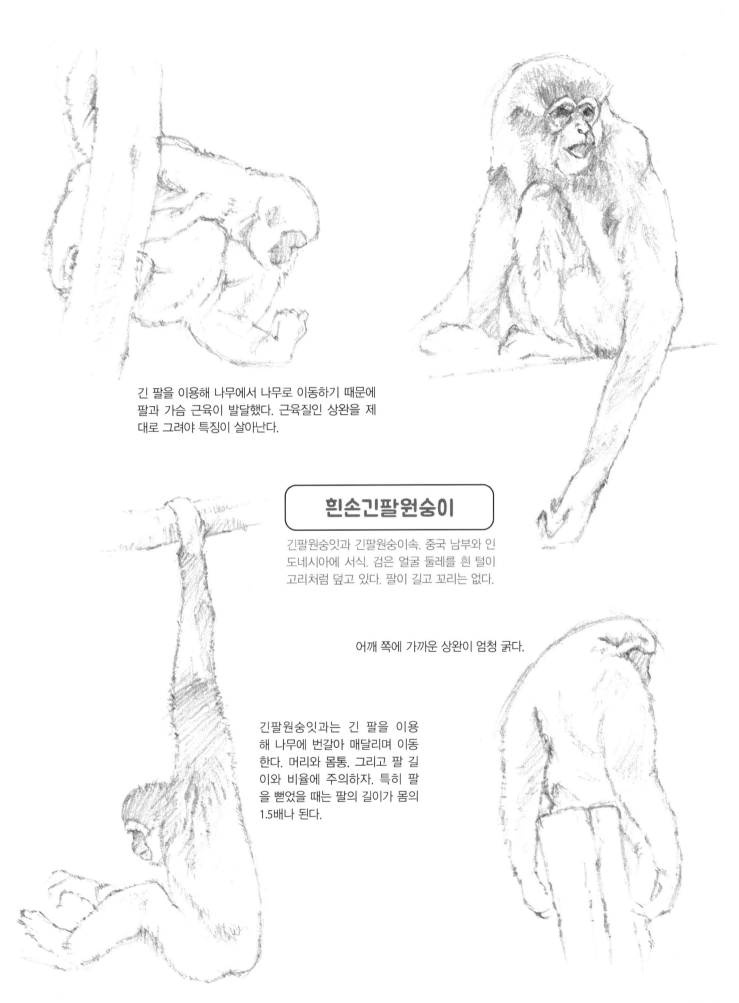

긴 팔을 이용해 나무에서 나무로 이동하기 때문에
팔과 가슴 근육이 발달했다. 근육질인 상완을 제
대로 그려야 특징이 살아난다.

흰손긴팔원숭이

긴팔원숭잇과 긴팔원숭이속. 중국 남부와 인
도네시아에 서식. 검은 얼굴 둘레를 흰 털이
고리처럼 덮고 있다. 팔이 길고 꼬리는 없다.

어깨 쪽에 가까운 상완이 엄청 굵다.

긴팔원숭잇과는 긴 팔을 이용
해 나무에 번갈아 매달리며 이동
한다. 머리와 몸통, 그리고 팔 길
이와 비율에 주의하자. 특히 팔
을 뻗었을 때는 팔의 길이가 몸의
1.5배나 된다.

원숭이과

동부콜로부스

긴꼬리원숭잇과 콜로부스속. 아프리카 중부와 동부 열대우림에 서식한다. 등에 망토 같은 희고 긴 털이 있다. 얼굴 주위에 난 흰 털도 특징이다. 나무 위에서 생활하며 나뭇잎을 주식으로 한다.

얼굴 주위는 흰 털로 덮여 있지만, 머리는 검은 털이다. 온순한 눈을 하고 있다.

검은색과 흰색의 대비가 그리는 재미를 준다. 길고 풍성하게 덮인 털을 부드러운 선으로 그려보자.

어깨와 등 사이에 희고 긴 털이 나 있다.

꼬리 중간쯤부터 희고 긴 털이 풍성하게 나 있다.

흑백목도리여우원숭이

여우원숭잇과 목도리여우원숭이속. 마다가스카르섬 동부에 서식한다. 여우 원숭잇과 중 몸집이 가장 크고, 얼굴 주위에 난 희고 부드러운 긴 털이 특징이다.

얼굴 주변의 흰 목도리 같은 풍성한 털을 흑백의 대비를 살려 그려보자.

개처럼 코가 튀어나와 있으며, 눈은 동그랗다.

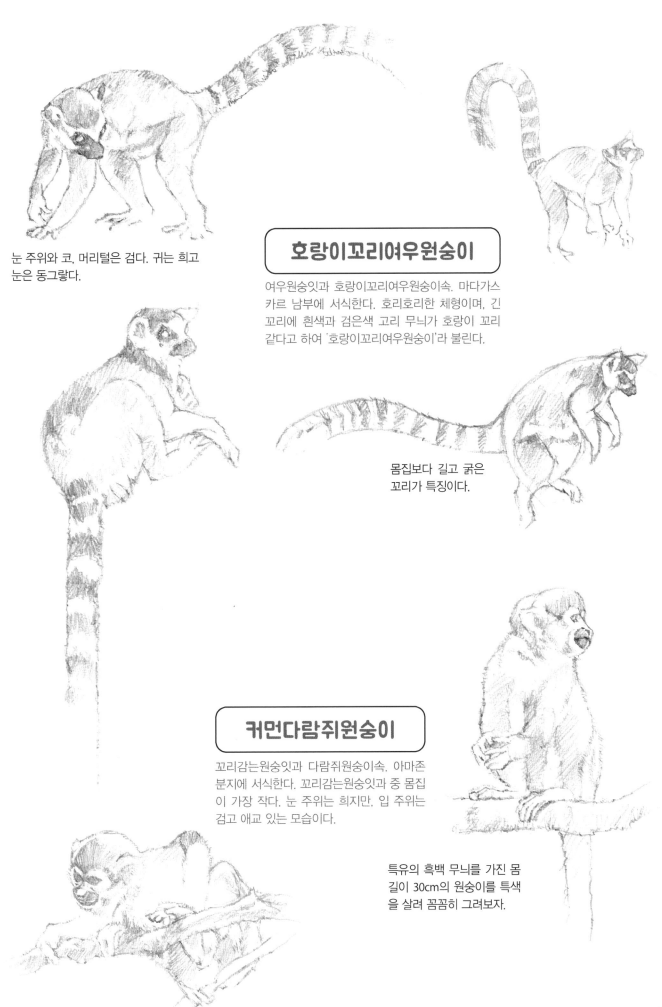

눈 주위와 코, 머리털은 검다. 귀는 희고
눈은 동그랗다.

호랑이꼬리여우원숭이

여우원숭잇과 호랑이꼬리여우원숭이속. 마다가스
카르 남부에 서식한다. 호리호리한 체형이며, 긴
꼬리에 흰색과 검은색 고리 무늬가 호랑이 꼬리
같다고 하여 '호랑이꼬리여우원숭이'라 불린다.

몸집보다 길고 굵은
꼬리가 특징이다.

커먼다람쥐원숭이

꼬리감는원숭잇과 다람쥐원숭이속. 아마존
분지에 서식한다. 꼬리감는원숭잇과 중 몸집
이 가장 작다. 눈 주위는 희지만, 입 주위는
검고 애교 있는 모습이다.

특유의 흑백 무늬를 가진 몸
길이 30cm의 원숭이를 특색
을 살려 꼼꼼히 그려보자.

원숭이과

맨드릴개코원숭이

긴꼬리원숭잇과 맨드릴속. 긴 콧등은 빨간색, 홈이 파인 뺨은 파란색, 그리고 노란 수염이 특징이다. 어두운 열대우림의 환경에 맞게 진화한 것으로 보인다. 주식은 과일이나 씨앗이다.

금빛원숭이

긴꼬리원숭잇과 들창코원숭이속. 중국에 서식한다. 등은 긴 털로 덮여 있고, 얼굴 주변과 가슴, 네 다리에는 주황색 털이 나 있다. 식물의 잎을 주식으로 하나, 씨앗이나 곤충도 먹는다.

동그란 눈을 감싸듯 털이 나 있어 안경을 쓴 것처럼 보이는 애교 있는 얼굴이 특징이다.

맨드릴개코원숭이의 화려한 얼굴은 경쟁자에게 위압감을 준다. 검은색 농담만으로도 색의 차이를 어느 정도 낼 수 있다.

오랑우탄

사람과 오랑우탄속. 인도네시아와 말레이시아에 서식한다. 보통은 단독으로 생활하지만, 암수 한 쌍이나 부모 자식이 함께 생활하기도 한다. 과일을 좋아하며 때로 곤충이나 작은 동물을 먹기도 한다.

털이 길다.

움푹 들어간 눈매가 날카롭다. 입은 둥글고 코끝보다 튀어나왔다.

오랑우탄은 지능이 매우 높고 '유인원'이라고도 부른다. 인간을 닮은 몸짓을 그리는 것도 재미있다.

새끼 오랑우탄은 짧은 털이 듬성듬성 나 있고 천진난만한 눈동자가 특히 귀엽다. 장난치는 움직임을 포착해보자.

고릴라

사람과 고릴라속. 아프리카 적도 아래 열대 우림에 서식한다. 몸은 검은색, 또는 암회갈색이며 주행성으로 매일 밤 잠자리를 다르게 만들어 쉰다. 과일과 개미 등을 먹는다.

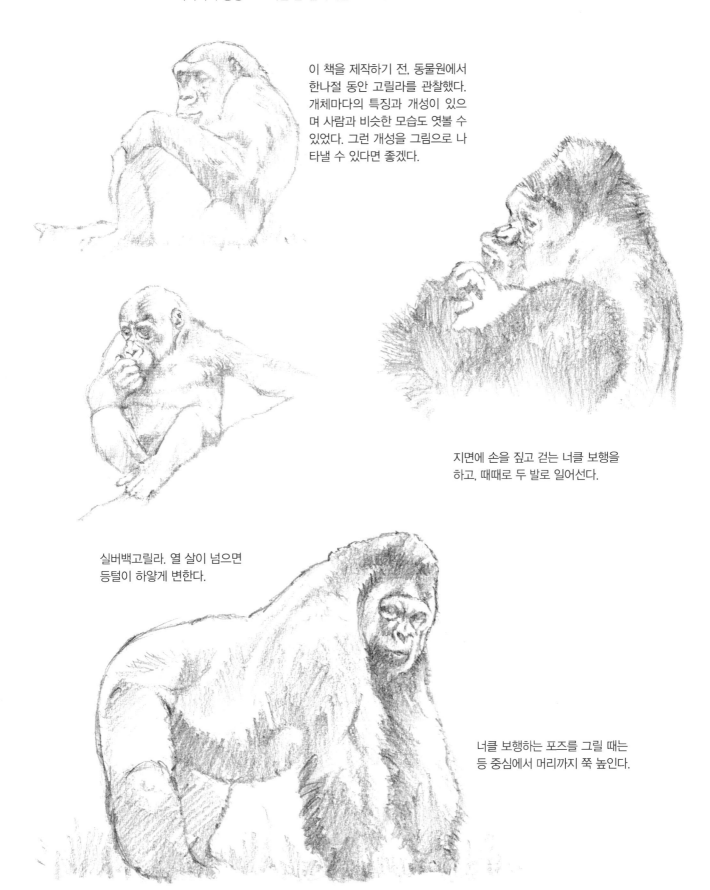

이 책을 제작하기 전, 동물원에서 한나절 동안 고릴라를 관찰했다. 개체마다의 특징과 개성이 있으며 사람과 비슷한 모습도 엿볼 수 있었다. 그런 개성을 그림으로 나타낼 수 있다면 좋겠다.

지면에 손을 짚고 걷는 너클 보행을 하고, 때때로 두 발로 일어선다.

실버백고릴라. 열 살이 넘으면 등털이 하얗게 변한다.

너클 보행하는 포즈를 그릴 때는 등 중심에서 머리까지 쭉 높인다.

○ 골격을 파악해 그리는 게 포인트

01 포유동물의 몸은 머리뼈와 등뼈, 흉곽 부분(등뼈, 갈비뼈, 가슴뼈로 이루어지며 폐가 위치한 부위), 다리 부분(팔이음뼈, 앞팔, 아래팔, 앞발), 뒷다리 부분(다리이음뼈 혹은 골반, 넓적다리, 종아리, 뒷다리)으로 구성된다. 각 동물의 뼈 위치를 확인해보자.

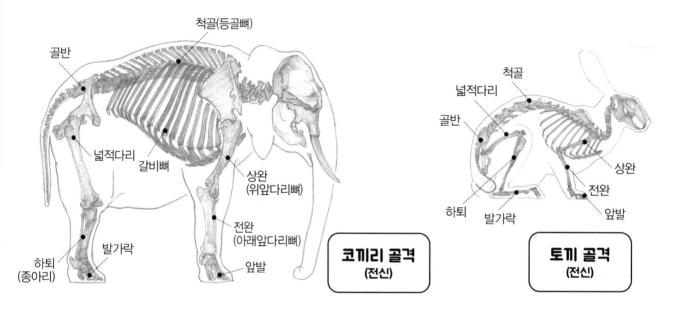

코끼리 골격
(전신)

토끼 골격
(전신)

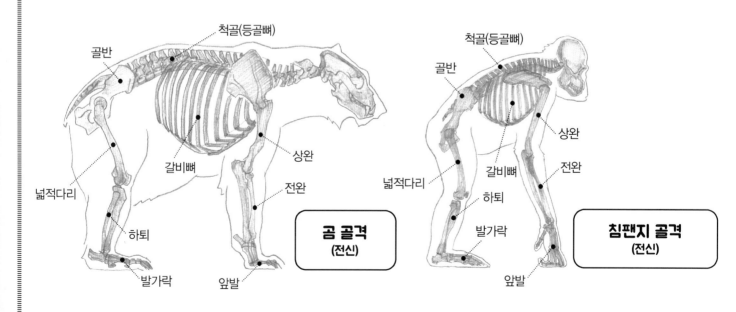

곰 골격
(전신)

침팬지 골격
(전신)

포유동물 그리는 방법

포유동물을 포함한 척추동물의 기본 골격은 동일하지만 개체마다
뼈의 길이와 개수, 크기, 굵기, 높낮이, 위치 등에 차이가 있다.

02 포유동물의 목뼈는 일곱 개가 일반적이
지만 나무늘보(여덟 개), 듀공(여섯 개)
처럼 예외인 경우도 있다. 목뼈의 개수는
목 길이와는 상관이 없다. 나무늘보는 가
지에 매달려 얼굴을 아래로 둘 수 있는데
사람으로 치면 몸을 정면에 두고 얼굴을
뒤로 돌린 상태와 같다.

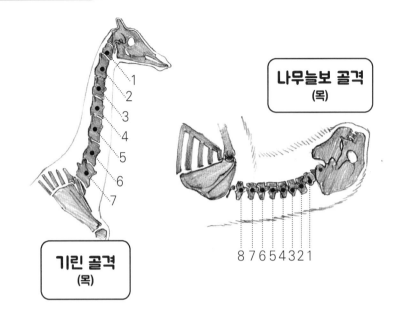

나무늘보 골격
(목)

기린 골격
(목)

8 7 6 5 4 3 2 1

○ 포유동물의 걸음걸이 형태

세 가지 형태로 나뉜다. 발뒤꿈치를 포함한 발바닥
전체를 지면에 붙이고 걷는 척행(蹠行)은 직립 시
안정성이 높은 걸음걸이다. 고릴라와 곰, 판다, 인
간이 여기에 해당한다. 고양이와 개, 돼지, 코끼리
처럼 발끝으로 걷는 것은 지행(趾行)이라고 하고
말, 소, 사슴, 염소 등 발굽으로 걷는 것은 제행(蹄
行)이라고 한다.

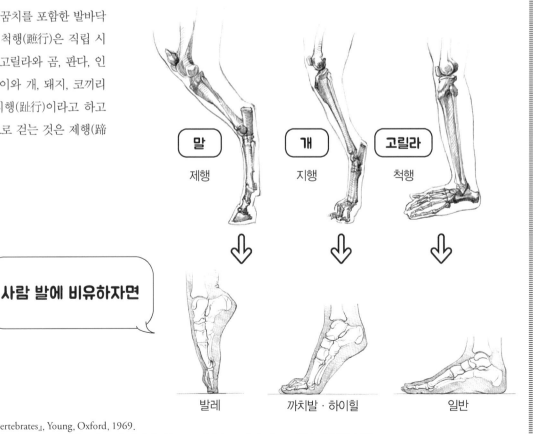

| 말 | 개 | 고릴라 |
| 제행 | 지행 | 척행 |

사람 발에 비유하자면

발레　까치발·하이힐　일반

* A 일러스트 참고문헌: 『The life of vertebrates』, Young, Oxford, 1969.
* B 일러스트 참고문헌: 『Handatlas der Anatomie des Menschen』 Spalteholz- Spanner, Scheltema & Holkema N.V., 第17版, 1971.

고래

기본 스케치

다른 포유동물과 달리 몸이 유선형이며 물고기와 비슷한 특징을 지닌다. 입이나 눈, 지느러미의 크기와 위치 등을 신경 쓰며 그려보자.

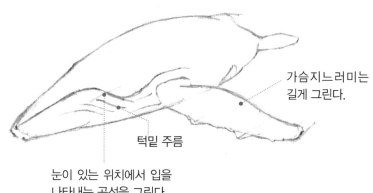

가슴지느러미는 길게 그린다.

턱밑 주름

눈이 있는 위치에서 입을 나타내는 곡선을 그린다.

❶ 윤곽을 잡는다

몸을 길쭉한 타원형으로 잡아준다. 입과 턱 밑 주름, 지느러미를 그린다.

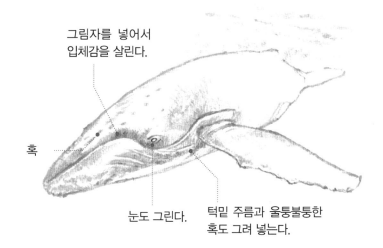

그림자를 넣어서 입체감을 살린다.

혹

눈도 그린다.

턱밑 주름과 울퉁불퉁한 혹도 그려 넣는다.

❷ 입체감을 살린다

수중으로 내리쬐는 빛은 표현해내기 어렵겠지만 수면에 가까울수록 빛의 강도가 강하다는 걸 인식하며 그려보자.

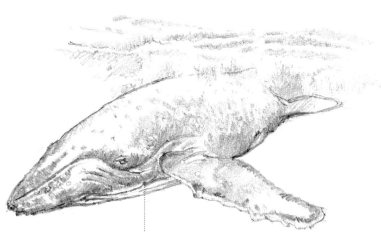

음영을 넣어 입체감을 살린다.

❸ 완성

꼬리지느러미의 움직임이 느껴지도록 파도나 거품을 그려준다. 몸 표면의 질감이 세세하고 사실적일수록 고래의 특징이 두드러진다.

혹등고래

참고래과 혹등고래속 중형 고래.
여름에는 북극이나 남극 주변에서
크릴이나 플랑크톤을 먹고, 겨울에
는 적도 아래에서 번식한다.

다른 고래보다 가슴지느러미가
길고, 그 길이가 전체 몸길이의 3
분의 1을 차지하는 개체도 있다.

먹이를 바닷물과 함께 입안에 넣을 때,
턱밑 주름을 늘려 입을 팽창시킨다.

숨을 쉬기 위해 물을
내뿜는 분기공이 있다.

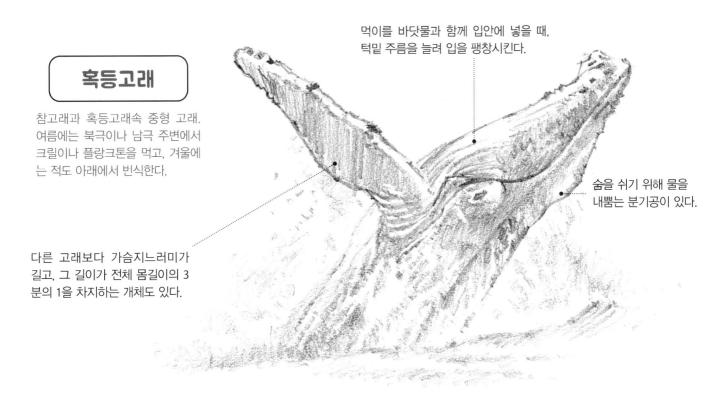

뒤쪽에 등지느러미가 있다.

턱의 위아래 울퉁불퉁한
혹이 있다.

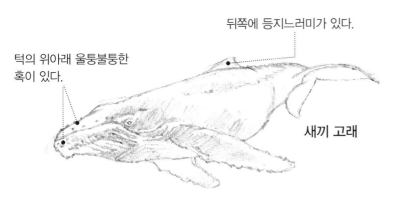

새끼 고래

알래스카에서 혹등고래를 봤다. 수면으로 뛰어
오르던 모습이 지금도 생생하다. 이러한 체험이
그림으로 표현될 때 생동감이 한층 살아난다.

향유고래

향유고래과 향고래속. 몸길이는 최대 18m 정도이며, 돌출된 이마가
특징이다. 머리가 크고 지구에 사는 생물 중 가장 큰 뇌를 지녔다. 난
바다에 널리 분포하며, 일생의 3분의 2를 심해에서 보낸다.

어류는 꼬리지느러미를 좌우로 움직이며
헤엄치는 반면, 고래 같은 해양 포유류는
꼬리지느러미를 위아래로 움직여 헤엄친
다. 생물 상식을 알면 그림의 정확도가 높
아진다.

혹 모양의 등지느러미가 있다.

가슴지느러미는 작고 네모나다.

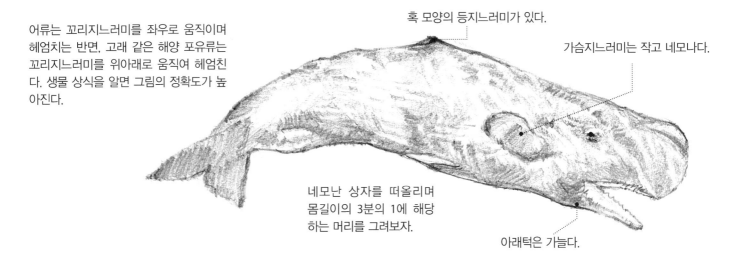

네모난 상자를 떠올리며
몸길이의 3분의 1에 해당
하는 머리를 그려보자.

아래턱은 가늘다.

돌고래·바다표범

큰돌고래

참돌고래속. 전 세계 열대 지방에서 육지에 가까운 온대 지방까지 널리 분포하는 돌고래 종. 헤엄치는 속도가 빠르고 점프력도 뛰어나다.

돌고래는 지능 지수가 매우 높다.

몸은 길쭉하며, 입은 굵고 앞으로 튀어나와 있다. 등 중앙에 부메랑처럼 생긴 등지느러미가 있다.

꼬리지느러미를 아래위로 움직이며 헤엄친다. 가슴지느러미는 키 역할을 한다. 가슴지느러미에는 다섯 개의 발가락 흔적이 있어 앞발이 진화한 것임을 짐작할 수 있다.

돌고래 머리에는 분기공이 있으며 폐호흡을 한다.

몸 전체가 유선형인 것을 생각하며 매끄러운 선을 그리자.

눈 위와 턱 아래, 배의 일부는 희다.

튀어 오를 때의 물보라나 수면이 물결치는 느낌을 제대로 살리면 그림이 생생해진다.

가슴지느러미는 둥그스름하고 폭이 넓다.

범고래

참돌고래과 범고래속. 전 세계에 서식하며 지구상에서 가장 널리 분포하는 포유동물이다. 참돌고래과 중에서 체격이 가장 크고, 등에 큰 등지느러미가 있다. 무리 지어 행동한다.

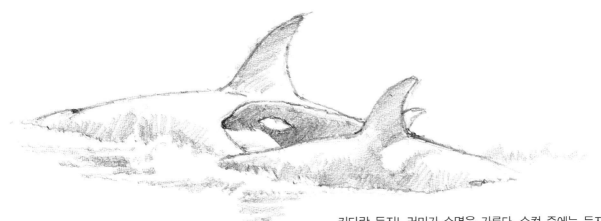

커다란 등지느러미가 수면을 가른다. 수컷 중에는 등지느러미 길이가 1.8m에 이르는 개체도 있지만, 암컷의 것은 길지 않고 활 모양으로 굽어져 있다. 범고래는 물 밖으로 나온 등지느러미만으로도 그림의 소재가 될 정도로 개성 있다.

점박이물범

바다표범과 점박이물범속. 오호츠크해와 베링해 중심에 널리 분포한다. 갓 태어난 점박이물범의 몸에는 흰 솜털이 나 있는데, 생후 2~3주가 지나면 회색 바탕에 검은 반점이 생긴다.

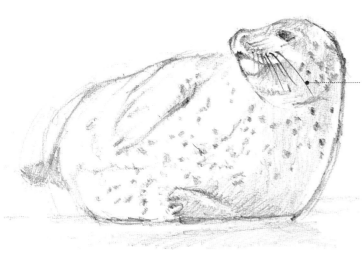

바다표범 수염에는 많은 신경이 연결되어 있어 먹이가 되는 물고기를 능숙하게 찾아낸다.

머리는 둥글게, 몸은 타원형으로 그리자.

잔점박이물범

바다표범과 점박이물범속. 태평양에서 일본 연안 대서양, 일본에도 서식한다. 검은 몸에 흰 고리 같은 무늬를 지녔고, 암벽에 정착하여 생활한다.

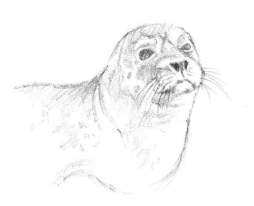

온몸에 엽전 모양의 점이 있어 '잔점박이물범'이라는 이름이 붙었다.

앞다리와 배를 이용해 열심히 이동하는 모습이다.

물에 오를 수는 있지만, 이동은 잘 못 한다. 지방질로 가득한 통통한 모습을 그려보자.

미술해부학적 관점으로 그리기

골격을 파악해 그리는 게 포인트

해양동물은 크게 해양 포유류와 어류로 나뉜다. 육지에서 바다로 사는 곳을 옮겨간 해양 포유류. 돌고래와 고래의 가슴과 팔, 배에 있는 지느러미는 다리가 진화한 것이다. 바다표범이나 바다코끼리 등에는 지느러미와 비슷한 다리가 있다. 수족관에서 둘의 차이를 관찰해보자.

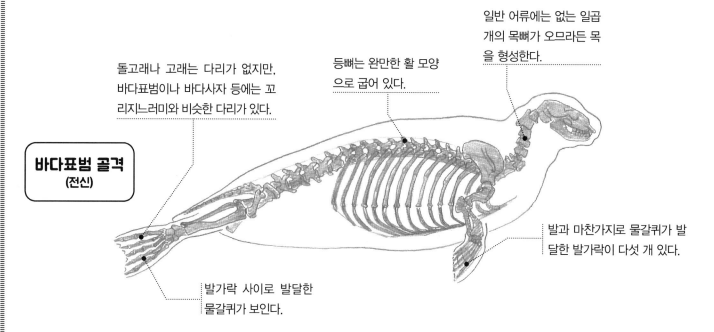

돌고래나 고래는 다리가 없지만, 바다표범이나 바다사자 등에는 꼬리지느러미와 비슷한 다리가 있다.

등뼈는 완만한 활 모양으로 굽어 있다.

일반 어류에는 없는 일곱 개의 목뼈가 오므라든 목을 형성한다.

바다표범 골격
(전신)

발과 마찬가지로 물갈퀴가 발달한 발가락이 다섯 개 있다.

발가락 사이로 발달한 물갈퀴가 보인다.

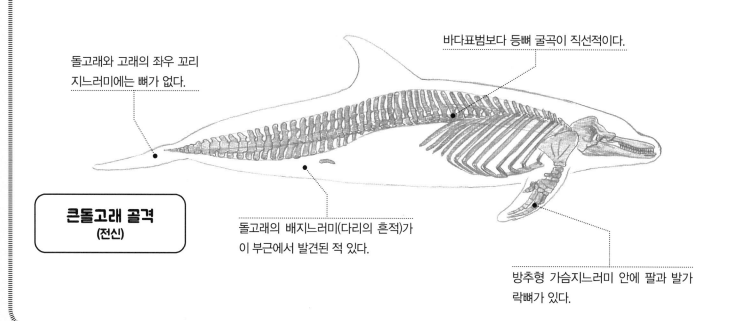

돌고래와 고래의 좌우 꼬리 지느러미에는 뼈가 없다.

바다표범보다 등뼈 굴곡이 직선적이다.

큰돌고래 골격
(전신)

돌고래의 배지느러미(다리의 흔적)가 이 부근에서 발견된 적 있다.

방추형 가슴지느러미 안에 팔과 발가락뼈가 있다.

해양동물 그리는 방법

여기서는 바다에 사는 동물에 대해 설명한다. 육지 포유동물과의 차이점과 공통점을 찾아보자.

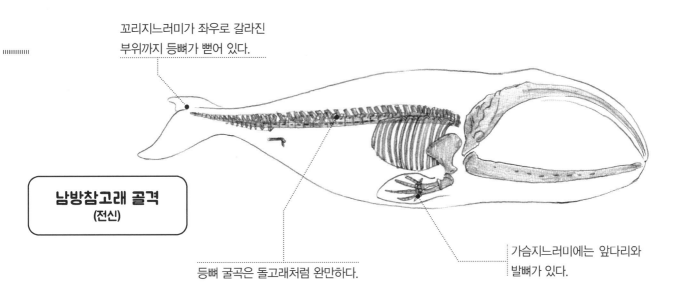

꼬리지느러미가 좌우로 갈라진 부위까지 등뼈가 뻗어 있다.

남방참고래 골격
(전신)

등뼈 굴곡은 돌고래처럼 완만하다.

가슴지느러미에는 앞다리와 발뼈가 있다.

○ 해양 포유류와 어류를 비교해보자

해양 포유류와 어류의 가장 큰 차이점은 지느러미의 개수다. 해양 생물인 어류는 지느러미를 사용해 균형을 잡기 때문에 해양 포유류보다 지느러미의 개수가 많다. 해양 포유류는 꼬리지느러미를 위아래로 움직여 추진력을 얻는 반면, 어류는 좌우로 움직여 추진력을 얻는다.

해양 포유류와 어류의 지느러미 위치

등지느러미

돌고래

해양 포유류

꼬리지느러미

가슴지느러미

등지느러미(제1 등지느러미)

기름지느러미(제2 등지느러미)

상어

어류

꼬리지느러미

가슴지느러미

뒷지느러미

배지느러미

꼬리지느러미와 운동 방향

상하 방향

돌고래

수평 방향

상어

도마뱀과·악어

도마뱀과는 파충류 중에서 종류가 가장 많다. 열대 지방을 중심으로 4천 종 이상 서식하고 있다.

이구아나

이구아나과 이구아나속. 아메리카대륙과 갈라파고스제도 등 열대우림에 서식한다. 몸길이는 20cm~2m 내외이고, 식물이나 해조류를 먹는다.

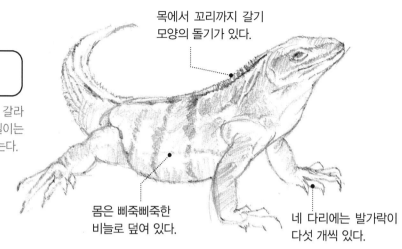

목에서 꼬리까지 갈기 모양의 돌기가 있다.

몸은 삐죽삐죽한 비늘로 덮여 있다.

네 다리에는 발가락이 다섯 개씩 있다.

이구아나보다 눈이 더 크고 코끝은 짧다. 길쭉한 갈기 모양의 돌기가 나 있다.

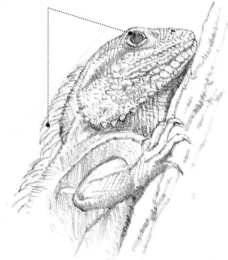

녹색을 띠는 모자이크처럼 울퉁불퉁한 피부를 그려보자.

차이니즈워터드래곤

아가마과 워터드래곤속. 중국 남부와 태국, 베트남에 서식한다. 몸길이는 60~90cm, 푸른빛을 띠는 녹색 몸에 긴 꼬리가 특징이다. 잡식으로 곤충과 작은 동물, 과일 등을 먹는다.

코모도왕도마뱀

왕도마뱀과 왕도마뱀속. 코모도섬 등 인도네시아에 서식한다. 몸길이 200~300cm, 몸무게는 100kg 정도이며 육식을 한다. 지구력과 후각이 뛰어나고 포악한 면이 있다.

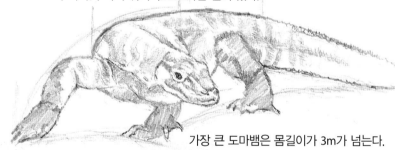

가장 큰 도마뱀은 몸길이가 3m가 넘는다.

몸은 각질화된 딱딱한 비늘로 덮였다.

치아는 위아래 모두 80여 개 정도이다.

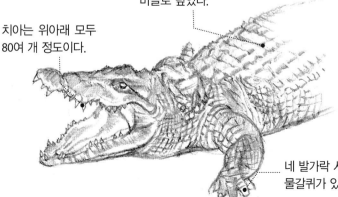

악어

육식성으로 수중 생활에 적합한 악어목 파충류의 총칭. 크게 크로커다일, 앨리게이터, 가비알과로 나뉜다. 세계 곳곳의 담수 지역과 해양에 서식한다. 입과 꼬리는 평평하고 길다.

네 발가락 사이에는 물갈퀴가 있다.

개구리과

개구리과의 머리는 삼각형으로, 눈이 위로 튀어나오고 둥근 몸통 대부분에 갈비뼈가 없다. 육지와 물속에서 생활하는 종이 많지만, 뭍에서만 또는 나무 위에서만 생활하는 종도 있다.

일본두꺼비

두꺼비과 두꺼비속. 일본 홋카이도 남부나 혼슈 동북부 등에 서식한다. 평균 12cm의 크기로, '두꺼비'라고도 하는 대형 개구리. 사마귀가 돋은 듯한 피부가 특징이다.

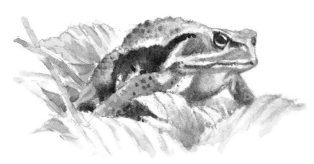

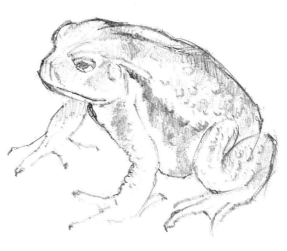

두꺼비를 정면에서 보면 눈이 크다. 최대한 귀엽게 보이도록 그려봤다.

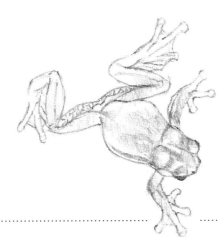

청개구리

청개구리과 청개구리속. 일본과 한국, 중국 동부에 서식한다. 몸통은 2~4.5cm 정도. 등 색을 연두색에서 검은색 반점 모양의 회갈색으로 바꿀 수 있다.

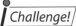

Challenge!

위에서 내려다본 청개구리를 그려보자

❶ 얼굴은 반원, 몸은 타원으로 대충 윤곽을 잡는다. 얼굴에는 눈, 몸에는 다리를 먼저 그린다. 위에서 그리면 얼굴과 몸의 균형을 잘 잡을 수 있다.

❷ 눈과 입, 발을 그린다. 그림자나 힘 줄도 넣어 입체감을 살린다. 좌우 발의 차이에도 주의하자.

❸ 채색하여 마무리한다. 전체적으로 희미하게 빛나는 느낌을 종이의 흰색으로 살린다. 연두색을 덧칠하여 농담 차이를 준다.

참새

기본 스케치

머리에서 꽁지깃까지 형태를 잡았다면, 날개가 겹쳐진 원리와 움직임, 또는 깃털의 방향 등을 신경 써서 그려보자.

❶ 윤곽을 잡는다

머리에서 꽁지깃까지 형태를 잡고 날개를 그린다. 눈의 위치를 얼굴의 중심선으로 잡을 때는 균형이 중요하다.

❷ 얼굴과 날개를 그린다

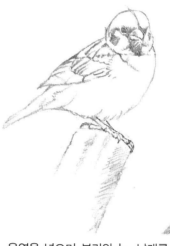

음영을 넣으며 부리와 눈, 날개를 그린다. 앉아 있는 새는 착지 장소를 그려야 안정적으로 묘사된다.

❸ 세부적으로 그린다

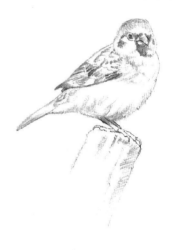

날개 무늬와 가슴 언저리에 폭신폭신한 깃털을 그린다. 깃털의 가장 진한 부분과 흰색에 가까운 부분을 신경 쓰며 농담을 준다.
(채색 예 → 150쪽)

⎮Challenge!⎮
멧비둘기의 날개를 그려보자

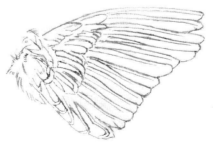

❶ 날개의 구조(135쪽)를 떠올리면서 깃의 뿌리가 겹친 부분을 주의해 그린다.

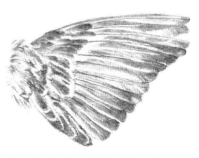

❷ 깃털 하나하나의 섬세한 모양에 주의하며 음영을 넣는다. (채색 예 → 16쪽)

참새과 참새속. 포르투갈에서 일본까지 유라시아대륙 넓은 지역에 서식한다.
잡식성으로 씨앗과 벌레 외에 빵과 과자 부스러기, 음식물쓰레기도 먹는다.

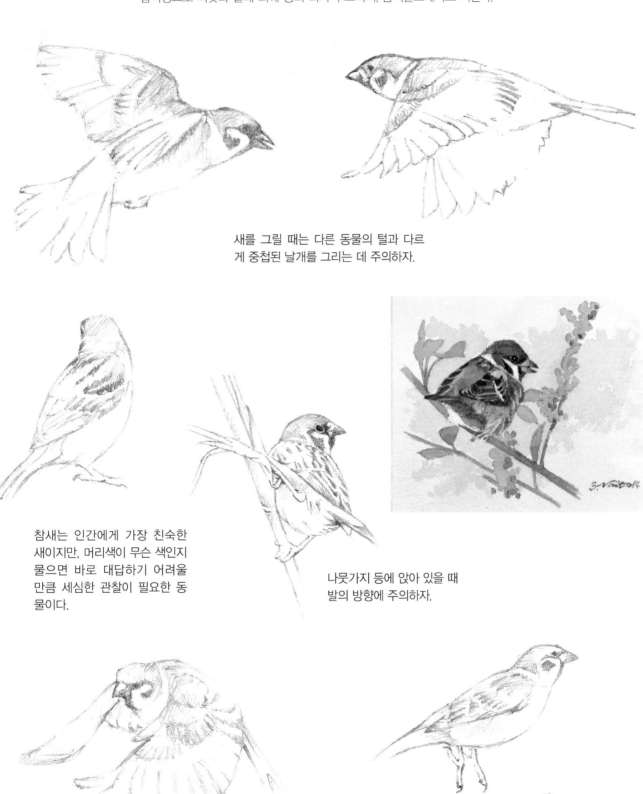

새를 그릴 때는 다른 동물의 털과 다르
게 중첩된 날개를 그리는 데 주의하자.

참새는 인간에게 가장 친숙한
새이지만, 머리색이 무슨 색인지
물으면 바로 대답하기 어려울
만큼 세심한 관찰이 필요한 동
물이다.

나뭇가지 등에 앉아 있을 때
발의 방향에 주의하자.

꼬리는 날아오르고 내려앉을 때 필요하며
방향키 역할도 한다.

깡충 뛸 때의 발 모양과 방향에 주의하자.

매·독수리

매과 새매속. 북아프리카에서 유라시아와 북아메리카대륙에 서식한다. 등과 가슴에서 발까지 푸른빛이 도는 가느다란 물결 모양의 가로 반점이 있다. 수평 비행으로 시속 80km 정도로 날며, 급강하 시에는 시속 130km의 굉장한 속도를 내기도 한다.

1년에 한 번 응사(鷹師)의 사냥 시연회를 보러 간다. 매는 놓이는 순간 야생 본능이 되살아난다. 늠름한 매의 눈빛과 큰 날개에서 드러나는 멋을 표현해보자.

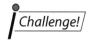

날고 있는 참매를 그려보자

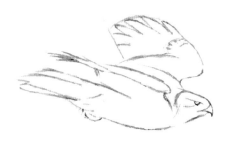

❶ 얼굴과 꽁지깃, 날개의 윤곽을 잡는다. 눈과 부리를 그린다. 이 각도에서 오른쪽 날개는 측면만 보여 그리기가 좀 어렵다.

❷ 좌우 날개의 균형, 머리와 꽁지깃의 대비에 주의하자.

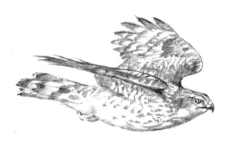

❸ 날카로운 눈빛과 부리가 중요하다. 날개 구조도 어느 정도 파악해두자.

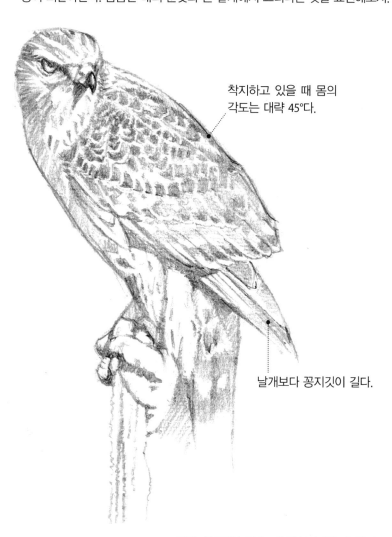

착지하고 있을 때 몸의 각도는 대략 45°다.

날개보다 꽁지깃이 길다.

흰꼬리수리

매과 흰꼬리수리속. 유라시아대륙과 덴마크, 일본에 서식한다. 몸은 갈색 털로 덮여 있고, 흰 꽁지깃이 이름의 유래가 되었다. 어류와 조류, 포유동물 등을 잡아먹는다.

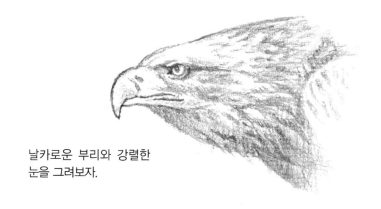

날카로운 부리와 강렬한 눈을 그려보자.

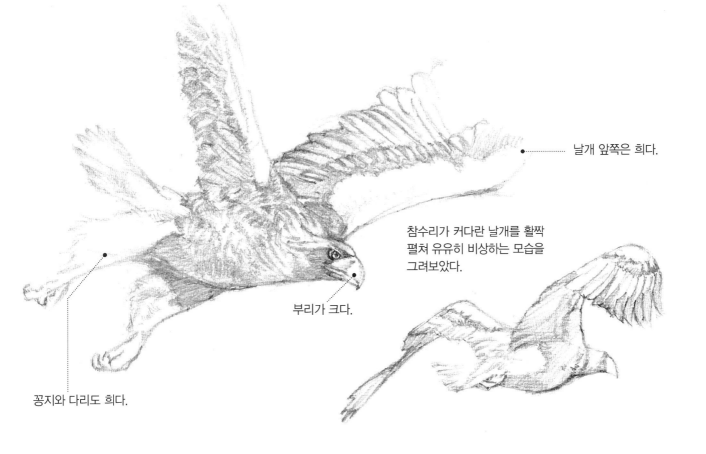

날개 앞쪽은 희다.

참수리가 커다란 날개를 활짝
펼쳐 유유히 비상하는 모습을
그려보았다.

부리가 크다.

꽁지와 다리도 희다.

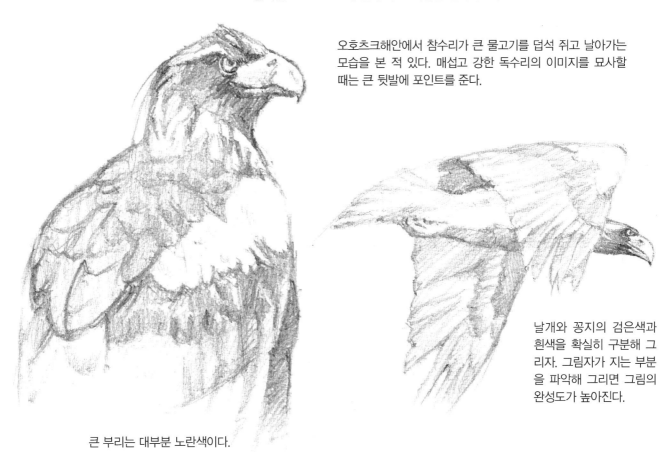

참수리

매과 흰꼬리수리속. 일본과 중국, 한국, 러시아 동부에
서식한다. 일본에서 몸집이 가장 큰 독수리로, 날개를
펼치면 220~250cm나 된다. 주로 어류를 잡아먹는다.

오호츠크해안에서 참수리가 큰 물고기를 덥석 쥐고 날아가는
모습을 본 적 있다. 매섭고 강한 독수리의 이미지를 묘사할
때는 큰 뒷발에 포인트를 준다.

날개와 꽁지의 검은색과
흰색을 확실히 구분해 그
리자. 그림자가 지는 부분
을 파악해 그리면 그림의
완성도가 높아진다.

큰 부리는 대부분 노란색이다.

올빼미 등

올빼미

올빼미과 올빼미속. 스칸디나비아반도에서 유라시아대륙 북부, 한국에 서식한다. 감도가 뛰어난 눈과 발달한 청각, 180° 돌아가는 목으로 사냥감을 감지해 잡는다.

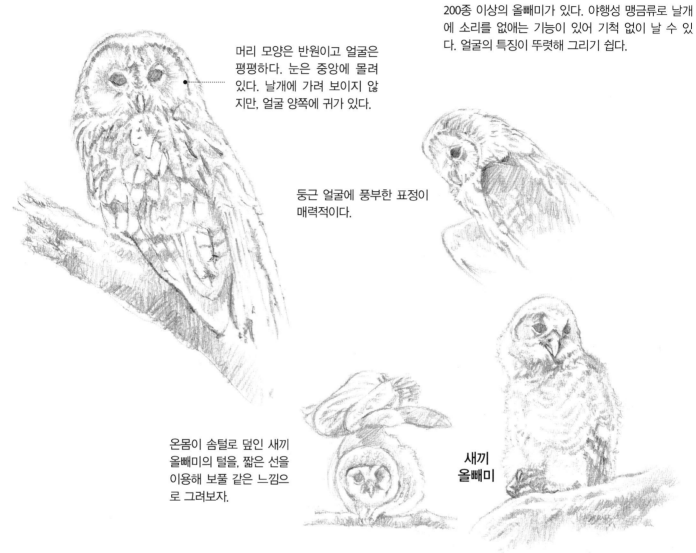

200종 이상의 올빼미가 있다. 야행성 맹금류로 날개에 소리를 없애는 기능이 있어 기척 없이 날 수 있다. 얼굴의 특징이 뚜렷해 그리기 쉽다.

머리 모양은 반원이고 얼굴은 평평하다. 눈은 중앙에 몰려 있다. 날개에 가려 보이지 않지만, 얼굴 양쪽에 귀가 있다.

둥근 얼굴에 풍부한 표정이 매력적이다.

온몸이 솜털로 덮인 새끼 올빼미의 털을, 짧은 선을 이용해 보풀 같은 느낌으로 그려보자.

새끼 올빼미

수리부엉이

부엉이과 수리부엉이속. 남북극 지방과 열대 지방을 제외한 유라시아대륙과 한국에 서식한다. 수리부엉이속 중 체격이 가장 크며, 날개를 펼치면 1.8m에 이르는 개체도 있다.

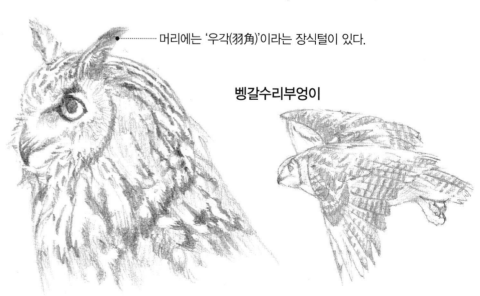

머리에는 '우각(羽角)'이라는 장식털이 있다.

벵갈수리부엉이

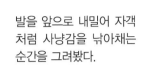

원숭이올빼미

원숭이올빼미과 원숭이올빼미속. 조류 중 가장 널리 서식한다. 긴 날개와 짧고 각진 꼬리, 하트 모양의 흰 얼굴이 특징이다.

발을 앞으로 내밀어 자객처럼 사냥감을 낚아채는 순간을 그려봤다.

금강앵무

앵무과 앵무속. 중앙아메리카에서 브라질에 걸쳐 서식한다. 깃털은 진홍색, 꼬리와 날개는 연청색과 노란색이다. 몸길이의 절반 이상을 차지하는 긴 꼬리가 인상적이다.

청금강앵무

앵무과 앵무속. 중미 남부와 볼리비아 등에서 서식하는 몸집이 가장 큰 앵무. 파란색 날개와 꼬리, 앞면은 노란색과 선명한 몸빛을 지녔다. 울음소리가 크고 성대모사를 잘한다.

단단한 열매도 깰 수 있는 강력하고 큰 부리가 특징. 고개를 갸우뚱하는 모습과 눈매에서 앵무다운 개성이 도드라져 보인다.

큰부리까마귀

까마귀과 까마귀속. 유라시아대륙 북부에 서식한다. 부리가 굵고 윗부분이 활 모양으로 굽었으며, 이마가 튀어나온 것이 특징이다. 육식성이 강한 잡식이다.

까마귀를 보고 있으면 빛이 닿는 비율에 따라 생각지도 못한 색이 나타나는데, 형용할 수 없는 아름다움이 느껴진다. 그릴 때도 이 느낌을 잘 재현해보자.

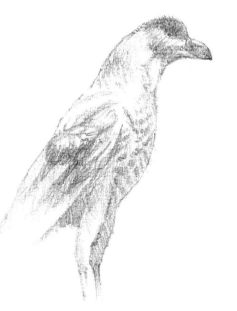
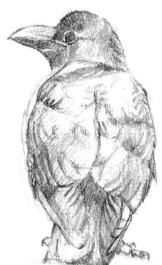

집비둘기

비둘기과 집비둘기속. 원래 중동과 아프리카, 유럽에 서식했다. 가금(家禽)화되었다가 다시 야생화되어 지금은 전 세계 어디서나 쉽게 볼 수 있다.

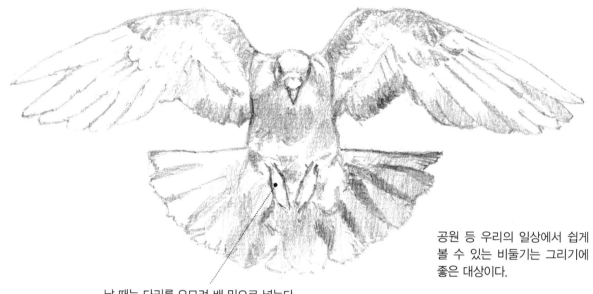

공원 등 우리의 일상에서 쉽게 볼 수 있는 비둘기는 그리기에 좋은 대상이다.

날 때는 다리를 오므려 배 밑으로 넣는다.

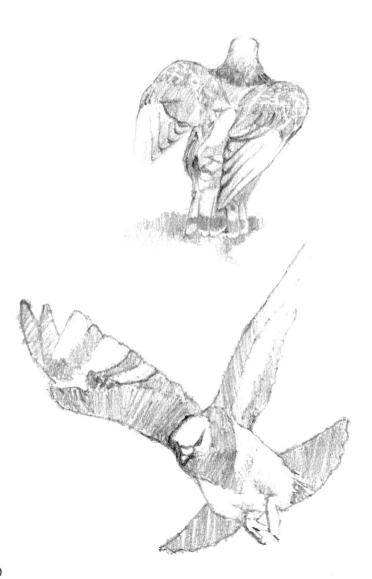

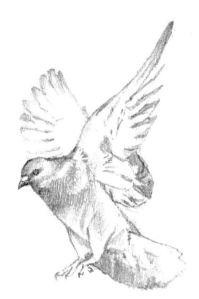

날아오르거나 내려앉을 때는 꽁지깃을 크게 펼친다.

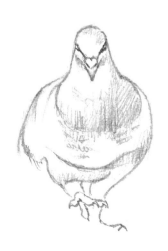

두루미

남극과 남아메리카를 제외한 4개 대륙에 4속 15종이 서식한다. 아프리카에는 화려한 장식의 깃털을 뽐내는 개성적인 종도 있다.

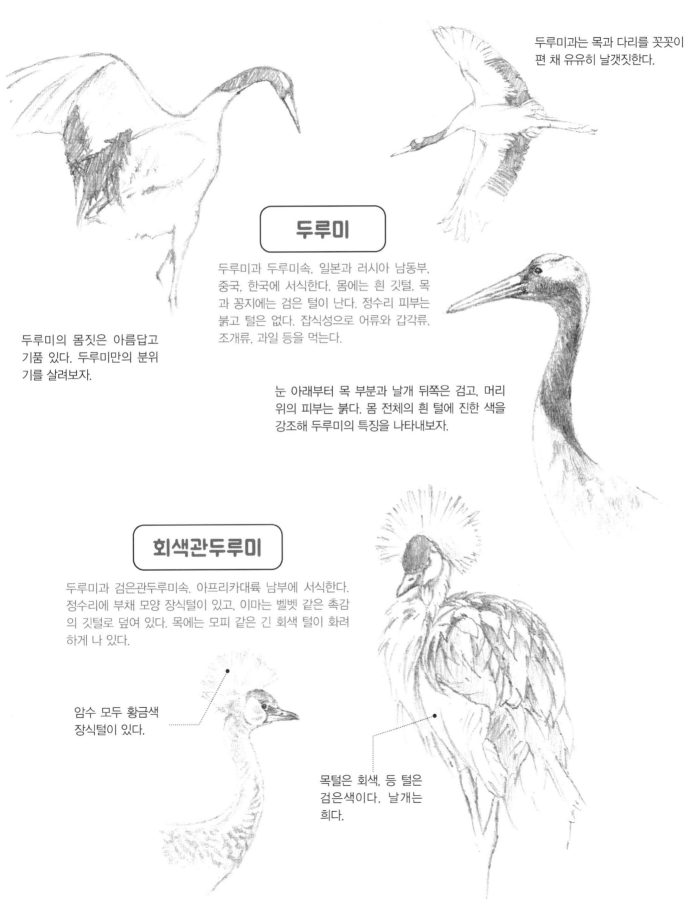

두루미과는 목과 다리를 꼿꼿이 편 채 유유히 날갯짓한다.

두루미

두루미과 두루미속. 일본과 러시아 남동부, 중국, 한국에 서식한다. 몸에는 흰 깃털, 목과 꽁지에는 검은 털이 난다. 정수리 피부는 붉고 털은 없다. 잡식성으로 어류와 갑각류, 조개류, 과일 등을 먹는다.

두루미의 몸짓은 아름답고 기품 있다. 두루미만의 분위기를 살려보자.

눈 아래부터 목 부분과 날개 뒤쪽은 검고, 머리 위의 피부는 붉다. 몸 전체의 흰 털에 진한 색을 강조해 두루미의 특징을 나타내보자.

회색관두루미

두루미과 검은관두루미속. 아프리카대륙 남부에 서식한다. 정수리에 부채 모양 장식털이 있고, 이마는 벨벳 같은 촉감의 깃털로 덮여 있다. 목에는 모피 같은 긴 회색 털이 화려하게 나 있다.

암수 모두 황금색 장식털이 있다.

목털은 회색, 등 털은 검은색이다. 날개는 희다.

펭귄·흰뺨검둥오리

훔볼트펭귄

펭귄과 자카스펭귄속. 칠레 북부나 중부, 페루에 서식한다. 육지에서는 잘 걷지 못하지만, 물에서는 고속으로 헤엄치고 잠수도 잘한다. 오징어와 새우, 크릴을 먹는다.

기본적으로 빛은 위에서 쏟아지므로 물속에서 보면 물결에 따라 빛이 반사 된다.

부리가 시작되는 부분부터 눈 주위까지의 피부는 노출 이 되어 빨갛다.

훔볼트펭귄은 가슴에 굵고 검은 선이 특징이다.

수족관이어서 헤엄치는 모습을 밑에서 볼 수 있었다.

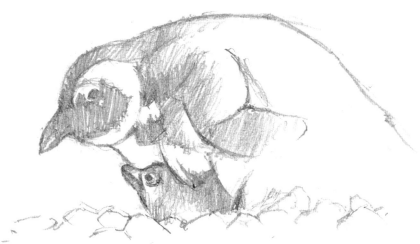

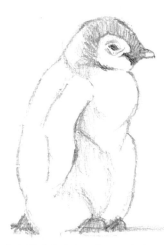

황제펭귄

펭귄과 임금펭귄속. 펭귄 중 체격이 가장 크고 남극대륙에 서식한다. 여름에는 바다에서 생활하고, 가을이 되면 번식지를 찾아 집단으로 빙판 위를 떠돈다. 알을 낳아 부화시켜 새끼를 키운다.

새끼 황제펭귄의 몸은 4등신 정도. 보송보송한 털로 뒤덮인 몸이 사랑스럽다.

임금펭귄

펭귄과 임금펭귄속. 남극 주변의 작은 섬에 서식한다. 펭귄과 중 몸집이 두 번째로 크며, 오렌지색 머리와 목이 인상적이다. 어류나 오징어, 갑각류를 잡아먹는다.

펭귄과는 지느러미처럼 생긴 날개로 물속을 능숙하게 헤엄쳐 다닌다. 전체적인 형상과 날개도 독특하다.

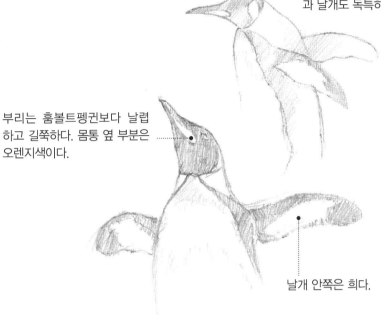

부리는 훔볼트펭귄보다 날렵하고 길쭉하다. 몸통 옆 부분은 오렌지색이다.

날개 안쪽은 희다.

등은 검고 배는 희다. 얼굴부터 가슴까지 주황색에서 노란색으로 그라데이션이 들어간 게 특징이다.

흰뺨검둥오리

오리과 청둥오리속. 중국과 일본, 한국에 분포한다. 하천이나 호수, 늪 등지에 서식하며 기본적으로 다른 철새들처럼 이동하지 않는다. 풀잎이나 줄기, 열매 외에 우렁이를 잡아먹기도 한다.

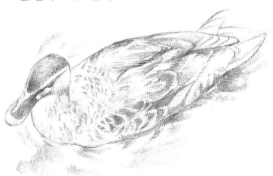

새끼
흰뺨검둥오리

흰뺨검둥오리는 오리과로 암수 모두 같은 색이며, 우리 주변에서 흔히 볼 수 있는 새다. 인근 공원 연못에서 해마다 흰뺨검둥오리 새끼가 태어나 그림 소재로 관찰하기에 안성맞춤이었다. 날개를 펼치거나 나는 모습을 묘사해보자.

Challenge!

흰뺨검둥오리 새끼를 그려보자

❶ 비스듬히 옆에서 바라본 모습. 큰 타원을 그리고, 3분의 1 크기로 타원형 머리를 그린다.

❶ 성체와는 다른 무늬를 짧게 덧칠하며 그리자. 뒤에서 비치는 빛의 방향도 고려한다.

❶ 머리와 검은 부리를 확실하게 그려 넣으며 얼굴을 뚜렷하게 나타낸다. 물결을 그려주면 그림의 이해도를 높일 수 있다.

미술해부학적 관점으로 그리기

○ 골격을 파악해 그리는 게 포인트

01 조류의 몸은 깃털과 날개, 부리는 딱딱한 각질로 덮여 있다. 목뼈의 개수가 포유류의 것보다 훨씬 많아 목의 가동 범위가 넓다. 대형 새일수록 몸에 비해 머리가 작다. 나뭇 가지에 앉아 휴식하는 조류의 몸통은 수직에 가깝고, 꽁 지깃은 다리보다 아래쪽에 있다. 하늘 높이 나는 조류의 가슴뼈에는 용골돌기가 발달한 반면, 타조 등 육지를 달 리는 조류에게는 용골돌기가 없다.

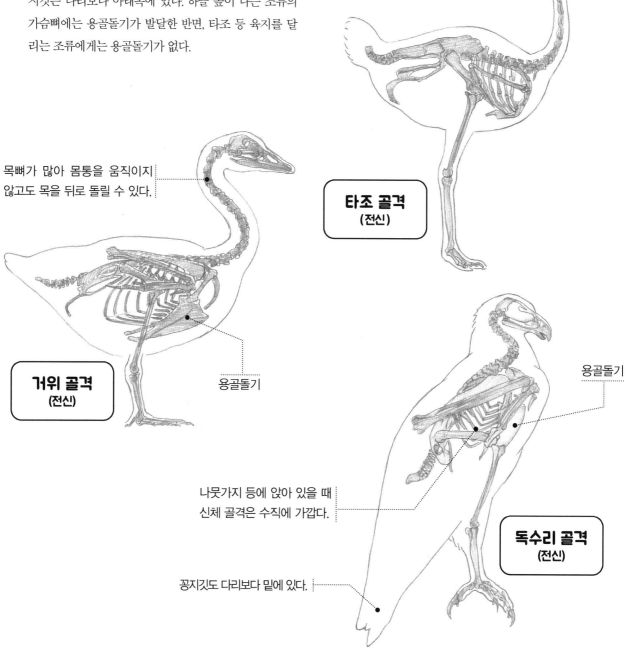

몸집이 커지는 쪽으로 진화한 타조는 머리가 작다.

타조 골격 (전신)

목뼈가 많아 몸통을 움직이지 않고도 목을 뒤로 돌릴 수 있다.

거위 골격 (전신)

용골돌기

용골돌기

나뭇가지 등에 앉아 있을 때 신체 골격은 수직에 가깝다.

독수리 골격 (전신)

꽁지깃도 다리보다 밑에 있다.

조류 그리는 방법

여기서는 포유류와 다른 뿌리를 지닌 조류의
독특한 신체 비율과 날개를 설명한다.

02 그림은 날아가는 새의 골격이다. 머리
에서 꼬리까지 몸통은 유선형이다. 발
을 살짝 접어 옆구리에 붙인다.

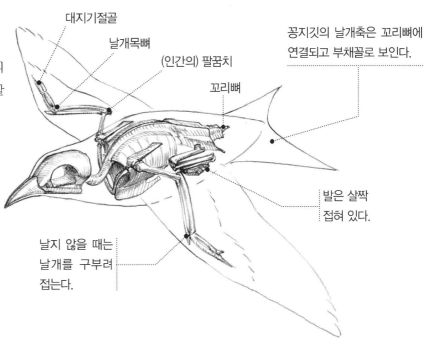

대지기절골

날개목뼈

(인간의) 팔꿈치

꼬리뼈

꽁지깃의 날개축은 꼬리뼈에
연결되고 부채꼴로 보인다.

발은 살짝
접혀 있다.

날지 않을 때는
날개를 구부려
접는다.

○ 깃털 종류와 명칭

깃털은 날개의 위치에 따라 기능과 명칭이 다르다.

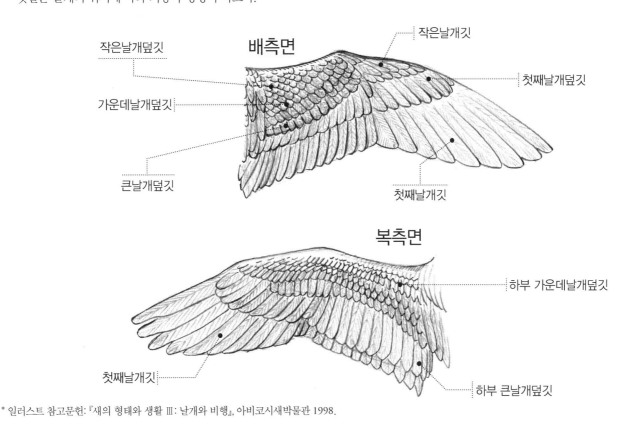

작은날개덮깃

배측면

작은날개깃

첫째날개덮깃

가운데날개덮깃

큰날개덮깃

첫째날개깃

복측면

하부 가운데날개덮깃

첫째날개깃

하부 큰날개덮깃

* 일러스트 참고문헌:『새의 형태와 생활 Ⅲ: 날개와 비행』, 아비코시새박물관 1998.

미술해부학적 관점으로 그리기
공상 동물 그리는 방법

◎ 골격을 파악하고 그리는 게 포인트

사람의 머리에 사자 몸통을 결합한 '스핑크스', 인체에 날개를 단 '큐피드' 등 공상 동물은 실재하는 생물을 합성해 표현하는 경우가 많다. 도마뱀이나 악어 머리, 공룡 몸, 박쥐의 날개를 조합한 '드래곤'도 빼놓을 수 없다. 접합부분에 생긴 내부 구조의 모순은 미술해부학적으로 봤을 때 자연스럽지가 않다. 공상 동물은 신체의 내부 구조를 신경쓰지 않고 외형에 집중해 창작하는 게 좋다.

켄타우로스	켄타우로스 골격

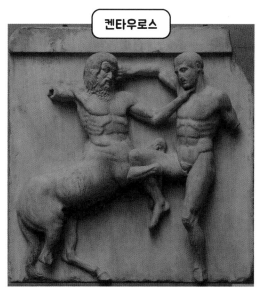 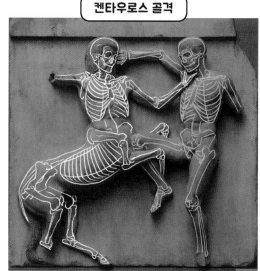

켄타우로스 동상 골격: 사람과 말을 조합한 켄타우로스 작품의 예. 사람의 허리 아랫부분에 말의 흉부와 전지(앞다리)를 표현했다. 페이디아스의 작업장, 「파르테논 신전의 메토프」(B. C. 446~440, 대리석제, 대영박물관 소장, 필자 촬영 수정본)

◎ 기타 공상 동물이 모티프가 된 미술 작품

잔 로렌초 베르니니 「페르세포네의 납치」
의 '케르베로스'

1622년, 대리석제, 보르게세미술관, 부분
사진, 필자 소장본.
이 동상의 모델은 장두종의 개다.

레오나르도 다빈치 「수태고지」

1472~1475년경, 템페라, 우
피치미술관, 부분 사진, 필자
촬영본.
인체의 등에 물새 같은 날개
가 그려져 있다.

136

제2장
HOW TO DRAW ②

채색 편

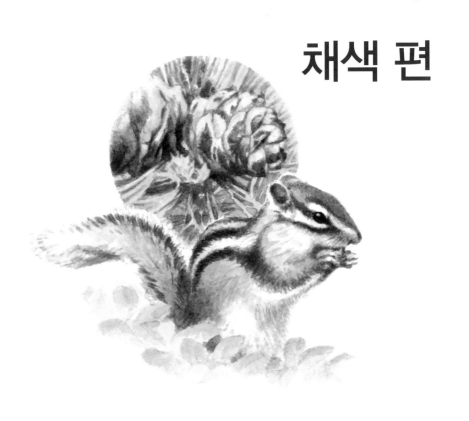

그림 재료와 도구

종이와 연필만 있다면 부담 없이 데생을 시작할 수 있다. 작업에 즐겨 쓰는 그림 재료와 도구를 살펴보자.

스케치북

어떤 종이에든 그릴 수 있지만, 역시 스케치북이 그리기에 편하다. 물감을 칠한다면 어느 정도의 두께도 필요하다. 붓끝에 힘을 주는 정도나 붓터치 스타일에 차이가 있으므로 여러 종류의 붓을 사용해 보고 자신에게 맞는 붓을 사용한다.

도면판 위에 함석판을 붙이고 그 위에 종이를 붙여 만든 작업대. 자석으로 스케치북이나 사진을 고정할 수 있어 편리하다.

컴퍼스 · 돋보기

컴퍼스는 피사체의 크기나 비율을 측정하는 데 사용하고, 돋보기는 사진을 보고 그릴 때 꼼꼼히 확인하기 위해 사용한다.

연필

나는 미쓰비시 연필의 'UNi'를 애용한다. 2H, H, HB, F, B를 용도에 맞게 나누어 사용하며 주로 쓰는 것은 F다.

연필을 보관하는 곳에 일러스트레이션 보드의 자투리도 놓아둔다. (노란 동그라미) 연필심이 너무 뾰족하면 문질러 조금 둥글게 만들거나 반대로 뭉툭해진 심을 뾰족하게 만들 수도 있다. 마분지도 좋다.

물통

소스 통에 물을 넣으면 적당량이 나와 사용하기에 매우 편리하다.

픽사티브

연필화 등이 지워지지 않게 고정하는 정착액이다.

수채 물감

주로 윈저앤뉴튼(Winsor&Newton)
투명 수채 물감을 사용한다.

색연필

홀바인(Holbein)이나 카리스마 칼라
(Karisma Color) 등 기름기가 강한
게 좋다.

색연필은 색깔별로 정리하면 작업할 때 찾아 쓰기에 편
하다.

팔레트와 붓

수채 붓은 캠론 프로(Camlon Pro)의 나일론 붓이나 투(Too)
의 순백 붓이 사용하기 쉽다. 저렴한 것도 좋은데, 둥근 붓
과 평붓은 되도록 구분해 사용한다.

페이퍼 타월

붓에 머금은 수분을 흡수하거나 팔레트 물감을 닦아낼 때 사용한다.

팔레트 위에서 섞어 쓰다가 필요 없어진 색은 페이
퍼 타월에 물을 적셔 그 부분만 닦아낸다.

아크릴 물감·페이퍼 팔레트

리퀴텍스(Liquitex)의 아크릴 물감을 사용한다. 팔레트는
정리하기 편한 접시나 페이퍼 팔레트를 사용한다.

자료 수집

동물을 세부적으로 그릴 생각이라면 사진으로 남겨두는 걸 추천한다. 기회가 있을 때 박제나 표본, 새 날개 등을 미리 사두면 세부적으로 그릴 때 도움이 된다.

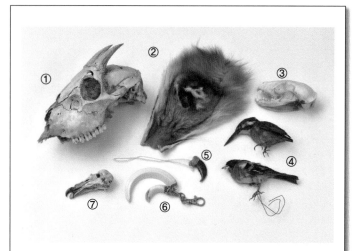

① 영양 또는 염소의 머리뼈 ② 붉은여우의 머리 털가죽 ③ 흰코사향고양이의 머리뼈 ④ 작은 새의 박제(오래전 박제 가게에서 구입) ⑤ 큰곰의 발톱 ⑥ 멧돼지의 송곳니 ⑦ 슴새과의 머리뼈

① 일본사슴 머리뼈 ② 알래스카에서 낚은 킹연어 표본 ③ 캐나다에서 낚은 스틸헤드(강해형)의 무지개송어 표본

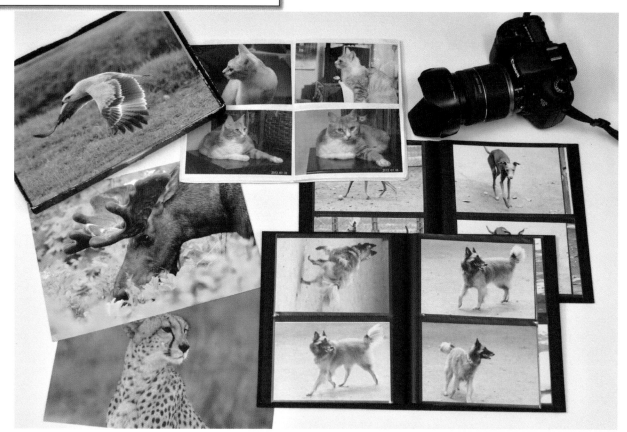

현재 즐겨 쓰는 캐논 EOS 7D(오른쪽 위) 카메라는 동물의 흥미로운 순간을 포착하기에 좋다. 아프리카 동물 사진(왼쪽 1열)은 평소 알고 지내던 동물사진사가 보내줬다.

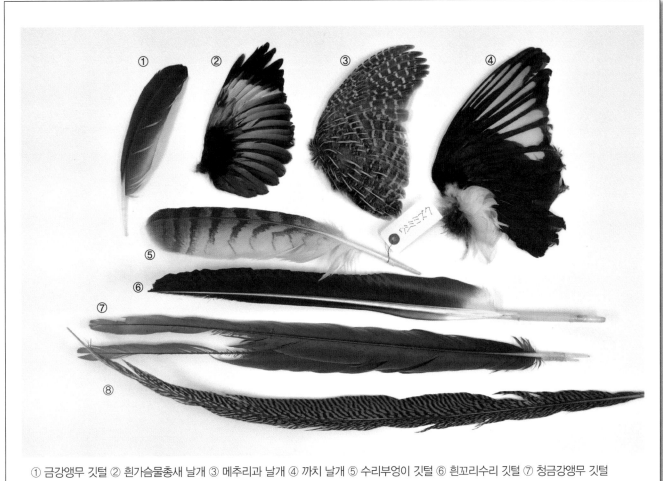

① 금강앵무 깃털 ② 흰가슴물총새 날개 ③ 메추리과 날개 ④ 까치 날개 ⑤ 수리부엉이 깃털 ⑥ 흰꼬리수리 깃털 ⑦ 청금강앵무 깃털
⑧ 꿩 꽁지깃

앵무 깃털은 자연 그대로의 아름다운 색이 매력이다.

① 일본사슴 뿔 ② 순록 뿔(오래전 해외 기념품 가게에서 구입) ③ 향고래 이빨 ④ 일본사슴 뿔

채색

채색
· ·
데생에 색을 입혀보자. 수채 물감으로 연하게
색만 넣어도 생생함이 살아난다.

수채

작품 01

[고양이]

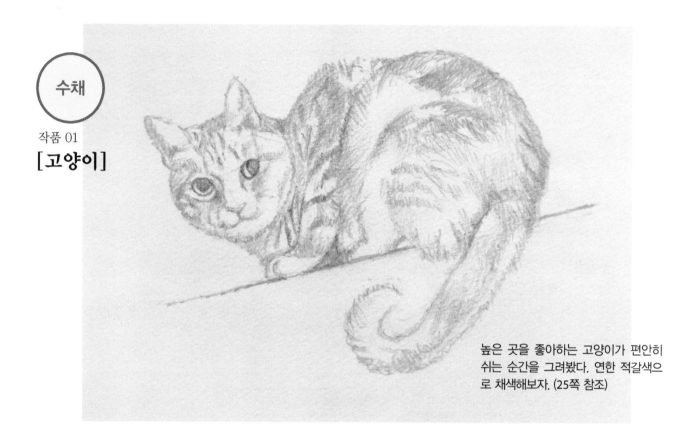

높은 곳을 좋아하는 고양이가 편안히
쉬는 순간을 그려봤다. 연한 적갈색으
로 채색해보자. (25쪽 참조)

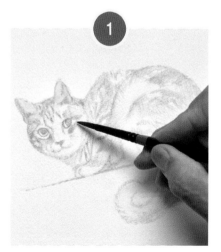

① 옅은 색부터 칠한다

종이에 채색하기 전, 지면 전체에 물을 칠하고
드라이기로 가볍게 말리면 색이 더 잘 드러난다.
분홍색과 밝은 갈색, 밝은 회색을 섞어서 만든
물감으로 연하게 칠하기 시작한다.

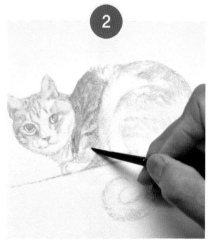

② 덧칠한다

밝은 갈색으로 시작해서 점차 어두운 갈색으로
덧칠하면 털빛의 균형과 농도를 맞출 수 있다.

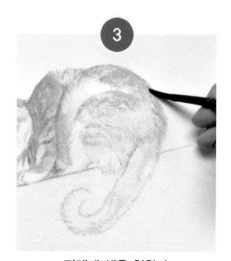

③ 전체에 색을 칠한다

빛이 들어오는 부분은 너무 진하게 칠하지 않
도록 한다. 종이의 흰 부분을 '흰색'이라 생각
하고 남겨둔다.

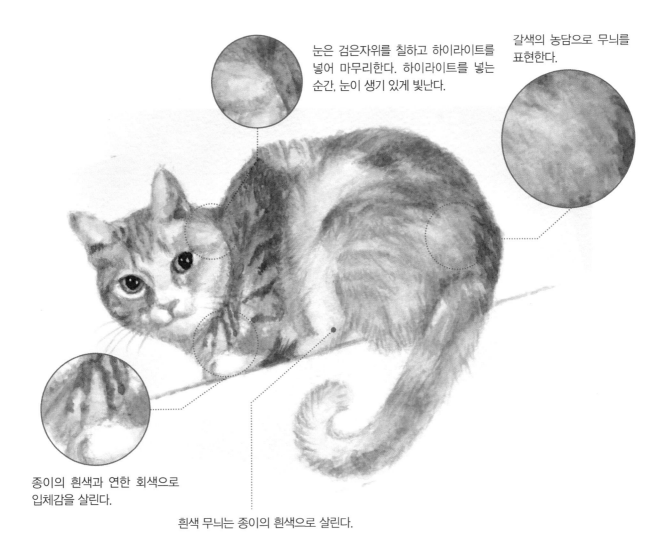

눈은 검은자위를 칠하고 하이라이트를 넣어 마무리한다. 하이라이트를 넣는 순간, 눈이 생기 있게 빛난다.

갈색의 농담으로 무늬를 표현한다.

종이의 흰색과 연한 회색으로 입체감을 살린다.

흰색 무늬는 종이의 흰색으로 살린다.

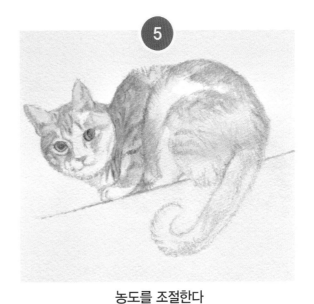

4

눈을 칠한다

눈은 노랑 계열의 바탕색을 넣은 뒤 검은자위를 칠한다. 검은색은 강렬한 표정을 만들기도 한다.

5

농도를 조절한다

스케치 선을 살리며 전체적으로 연하게 칠한 후 진한 색을 넣어 농도를 조절한다.

수채

작품 02

[개]

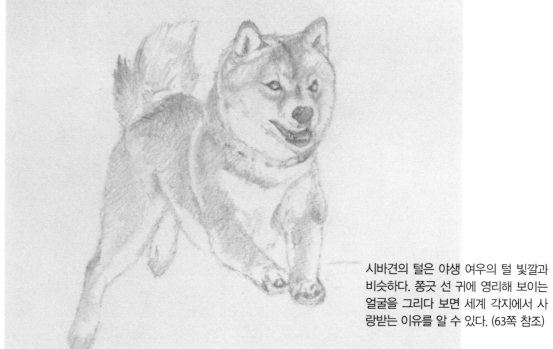

시바견의 털은 야생 여우의 털 빛깔과 비슷하다. 쫑긋 선 귀에 영리해 보이는 얼굴을 그리다 보면 세계 각지에서 사랑받는 이유를 알 수 있다. (63쪽 참조)

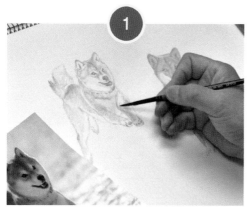

물을 묻힌다

색칠하기 전, 물감을 잘 흡수시키기 위해 종이 전체에 물을 묻힌다.

가볍게 말린다

드라이어를 이용해 습기가 약간 남을 정도로 말린다.

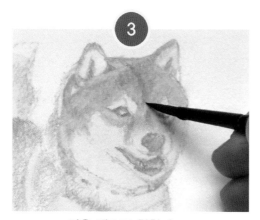

엷은 색으로 칠한다

분홍색과 밝은 갈색, 밝은 회색을 섞어 만든 물감으로 연하게 바탕을 칠한다.

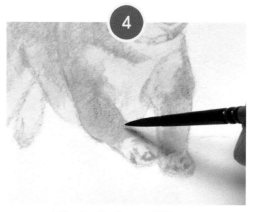

점차 어두운색으로 칠한다

발끝은 종이의 흰색을 살리기 위해 남긴다. 밝은색에서 점차 어두운색으로 채색한다.

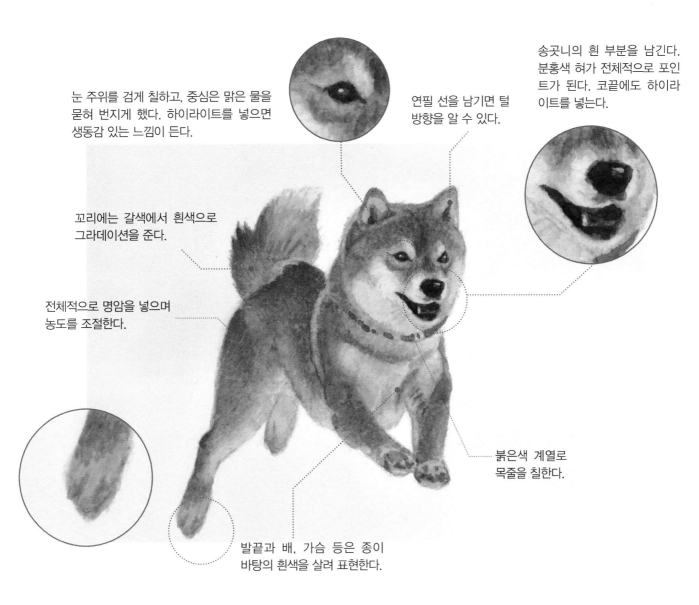

눈 주위를 검게 칠하고, 중심은 맑은 물을
묻혀 번지게 했다. 하이라이트를 넣으면
생동감 있는 느낌이 든다.

연필 선을 남기면 털
방향을 알 수 있다.

송곳니의 흰 부분을 남긴다.
분홍색 혀가 전체적으로 포인
트가 된다. 코끝에도 하이라
이트를 넣는다.

꼬리에는 갈색에서 흰색으로
그라데이션을 준다.

전체적으로 명암을 넣으며
농도를 조절한다.

붉은색 계열로
목줄을 칠한다.

발끝과 배, 가슴 등은 종이
바탕의 흰색을 살려 표현한다.

⑤

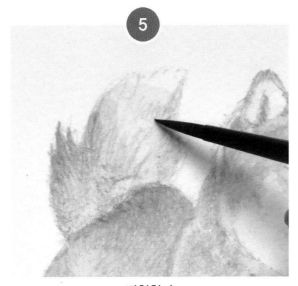

덧칠한다

꼬리의 색은 어떻게 들어갔는지 관찰하며 연갈색으로 칠한다.
몸의 갈색도 덧칠하며 농도를 더한다.

⑥

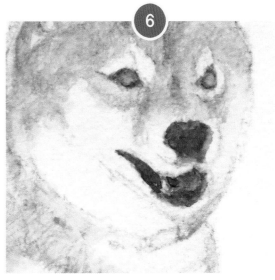

얼굴을 완성한다

전체를 연한 색으로 칠했으면 코와 입, 눈을 채색해 마무리한다. 전체
색상의 결을 파악한 뒤, 포인트가 되는 부분에 색을 입힌다.

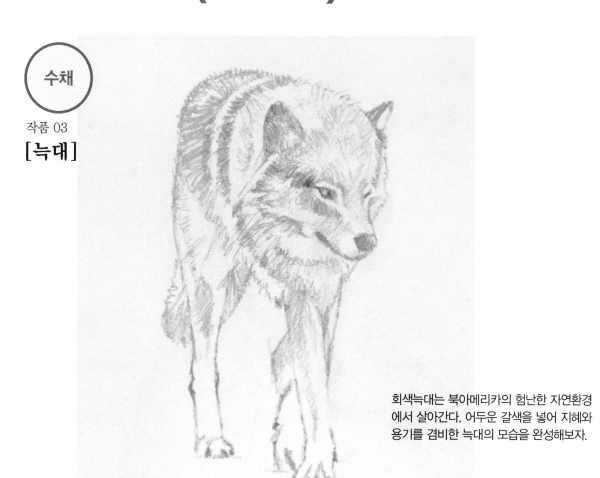

수채

작품 03

[늑대]

회색늑대는 북아메리카의 험난한 자연환경에서 살아간다. 어두운 갈색을 넣어 지혜와 용기를 겸비한 늑대의 모습을 완성해보자.

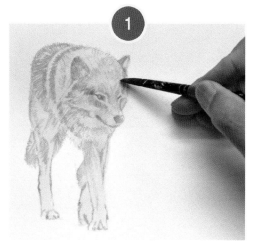

물을 묻힌다

전체에 물을 묻히고 습기가 조금 남을 정도로만 말린다.

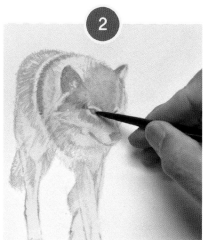

연한 색을 칠한다

연회색과 밝은 갈색을 섞어 만든 물감으로 연한 부분부터 칠한다. 진한 색을 먼저 칠하면 수정하기 어렵다.

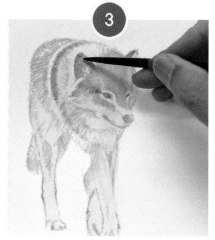

귀를 칠한다

귀는 연한 색으로 채색하며, 점차 농도를 높여 마무리 단계에 이르면 어두운 계열로 칠한다.

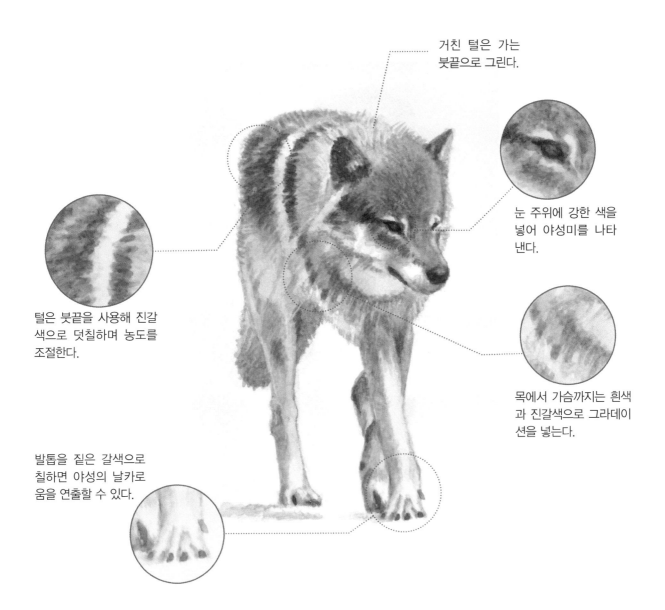

거친 털은 가는
붓끝으로 그린다.

눈 주위에 강한 색을
넣어 야성미를 나타
낸다.

털은 붓끝을 사용해 진갈
색으로 덧칠하며 농도를
조절한다.

목에서 가슴까지는 흰색
과 진갈색으로 그라데이
션을 넣는다.

발톱을 짙은 갈색으로
칠하면 야성의 날카로
움을 연출할 수 있다.

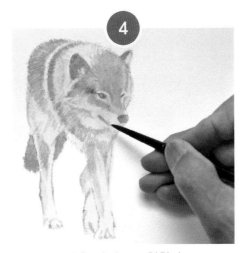

밝은 갈색으로 칠한다

이마와 몸, 눈을 밝은 갈색으로 칠한다. 밝
은 갈색과 어두운 갈색을 구분해 칠하다 보
면 자연스레 음영도 만들어진다.

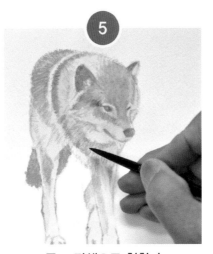

몸도 갈색으로 칠한다

꼬리와 가슴, 다리는 밝은 갈색으로 칠한
다. 얼굴은 세밀하게, 몸은 대충 칠해 차이
를 준다.

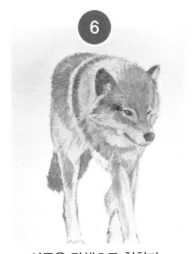

어두운 갈색으로 칠한다

몸 전체를 연한 색으로 칠한 뒤, 어두운 갈
색으로 채색해 완성한다.

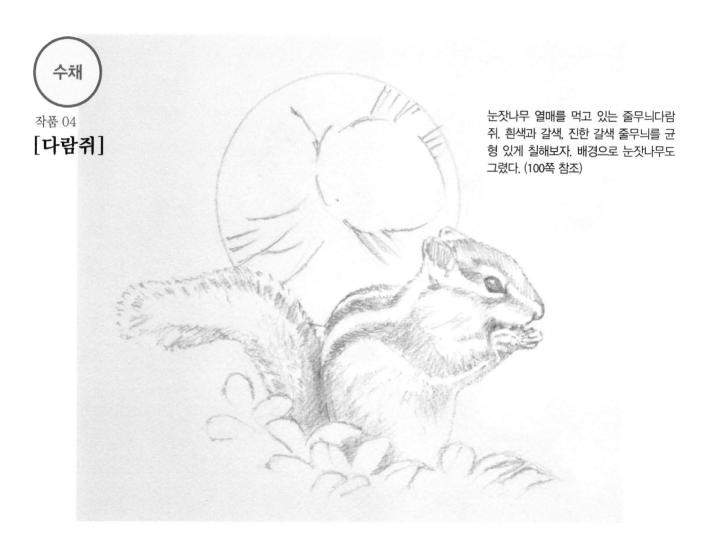

수채

작품 04

[다람쥐]

눈잣나무 열매를 먹고 있는 줄무늬다람
쥐. 흰색과 갈색, 진한 갈색 줄무늬를 균
형 있게 칠해보자. 배경으로 눈잣나무도
그렸다. (100쪽 참조)

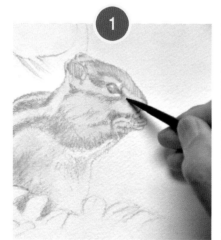

연한 색부터 칠한다

종이 전체에 물을 묻히고 가볍게 말린다.
분홍색과 연회색, 노란색으로 연한 색을 만
들어 채색할 부분의 바탕색으로 칠한다.

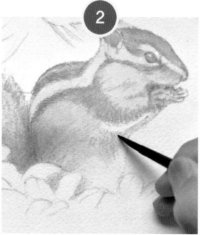

음영을 넣는다

밝은 갈색을 칠하고 그림자 부분은 연회색
으로 칠한다. 이 단계에서 음영을 확실하게
넣어준다.

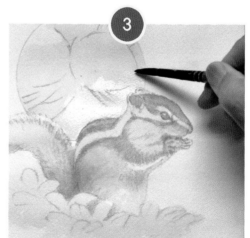

배경을 연하게 칠한다

채색한 부분을 말리는 동안 배경에는 연초
록색을 칠한다.

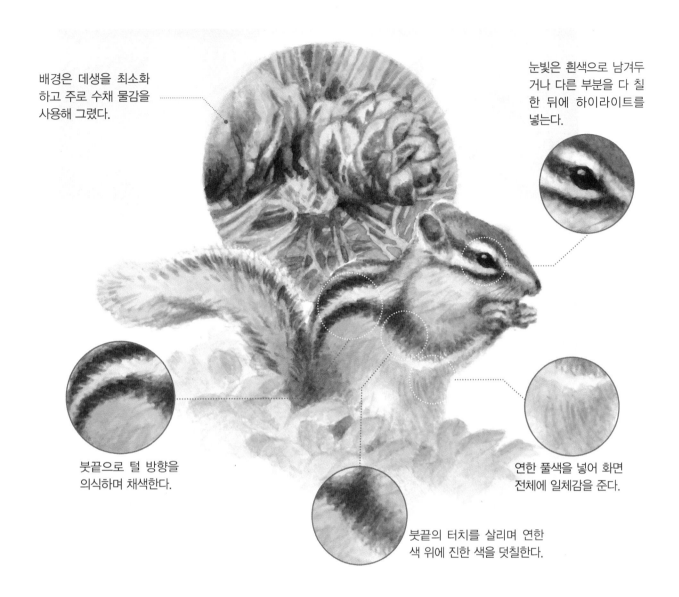

배경은 데생을 최소화
하고 주로 수채 물감을
사용해 그렸다.

눈빛은 흰색으로 남겨두
거나 다른 부분을 다 칠
한 뒤에 하이라이트를
넣는다.

붓끝으로 털 방향을
의식하며 채색한다.

붓끝의 터치를 살리며 연한
색 위에 진한 색을 덧칠한다.

연한 풀색을 넣어 화면
전체에 일체감을 준다.

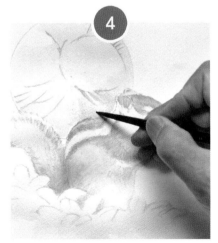

배경에 짙은 색을 칠한다

바탕색이 마르기 전에 조금 진한 색을 칠해
번진 느낌을 준다.

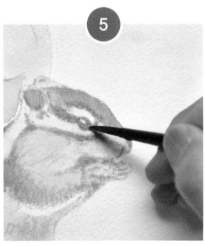

줄무늬를 칠한다

다람쥐 채색으로 돌아가 진갈색으로 줄무
늬를 칠한다.

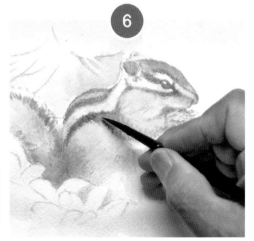

눈을 칠한다

눈 등의 진한 부분을 칠하고 몸 전체를 마
무리한다. 희게 빛나는 부분을 확실히 남기
는 게 중요하다.

수채

작품 05

[새]

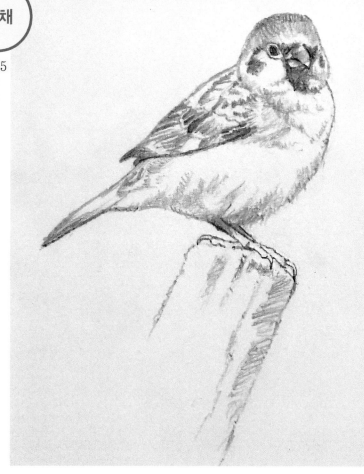

참새는 사람과 더불어 살아가는 새로, 주변에서 흔히 볼 수 있었으나 특히 도심지에서는 그 개체수가 점점 줄고 있다. 일상 속 친구 같은 참새를 사랑을 담아 그려보자. (124쪽 참조)

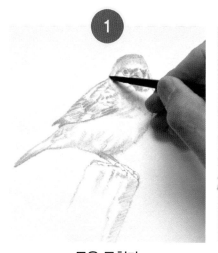

1

물을 묻힌다

종이 전체에 물을 묻히고 드라이어로 가볍게 말린다. 적당히 젖은 지면이 채색 흡수를 돕는다.

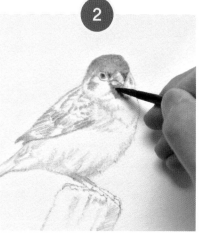

2

머리와 부리 밑을 칠한다

연회색과 연분홍색을 섞어 만든 물감을 바탕색으로 해 머리와 부리 밑을 연하게 채색한다.

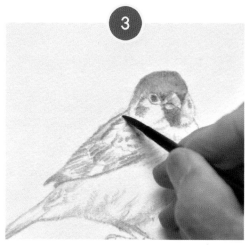

3

바탕색으로 날개를 칠한다

날개 무늬를 따라 밝은 갈색으로 날개를 칠한다.

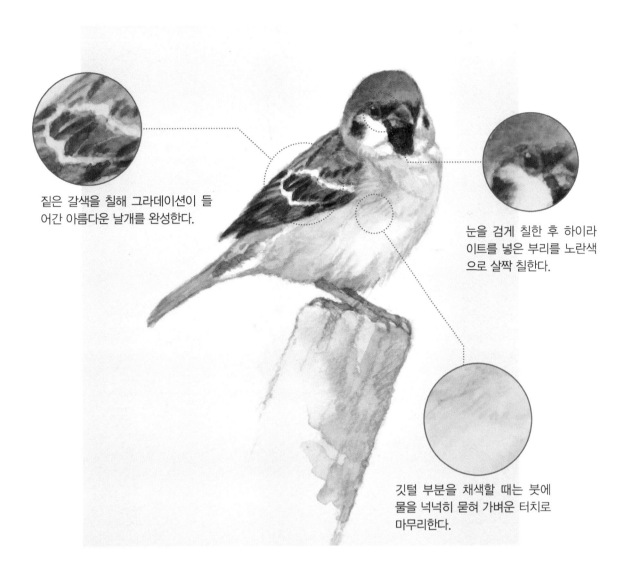

짙은 갈색을 칠해 그라데이션이 들어간 아름다운 날개를 완성한다.

눈을 검게 칠한 후 하이라이트를 넣은 부리를 노란색으로 살짝 칠한다.

깃털 부분을 채색할 때는 붓에 물을 넉넉히 묻혀 가벼운 터치로 마무리한다.

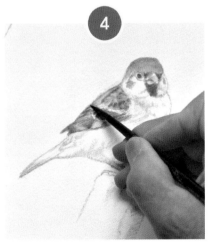

밝은색을 칠한다

밝은 갈색 계열의 색을 만들어 계속해서 날개를 칠한다. 왼쪽에서 비치는 빛을 의식해 테두리 부분은 조금 연하게 칠한다.

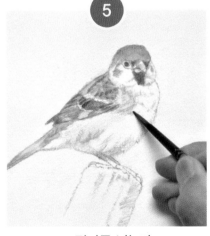

그림자를 넣는다

바탕색은 물을 묻혀 좀 더 연하게 칠하고, 그 색으로 그림자가 지는 부분을 칠해 입체감을 준다.

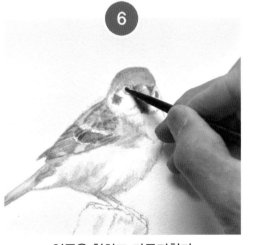

얼굴을 칠하고 마무리한다

부리와 뺨, 눈을 채색하고, 전체에 진한 색을 넣으며 농도를 조절한다.

그리다가 망쳐버렸을 때 다시 살리는 테크닉

연필 데생과 달리 물감으로 채색한 부분은 지우개로 지울 수 없지만,
망친 수채화도 고칠 방법이 있으니 침착하게 대처해보자.

column 06

비어져 나왔을 때!

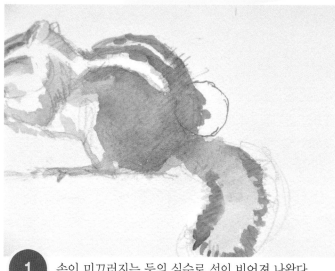

1 손이 미끄러지는 등의 실수로 선이 비어져 나왔다.

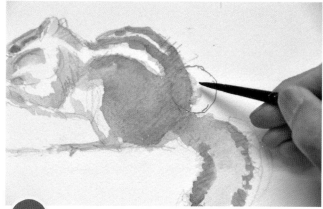

2 붓에 물을 가득 묻혀 삐져나온 부분을 씻는다는 느낌으로 붓을 움직인다.

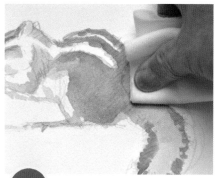

3 페이퍼 타월로 누른다.

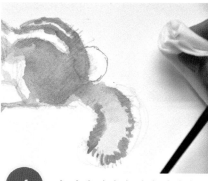

4 한 번에 이렇게 색이 빠졌다.

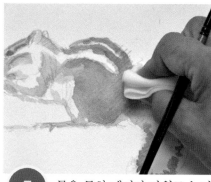

5 물을 묻혀 페이퍼 타월로 눌러주는 동작을 반복한다.

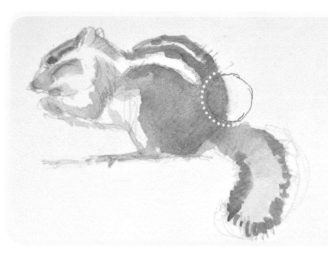

6 원래 없던 것처럼 감쪽같이 지워졌다!

너무 진하게 칠했을 때!

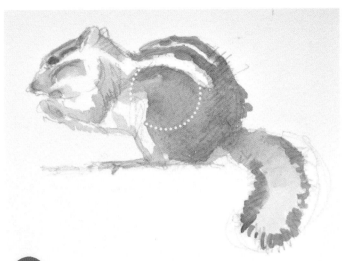

1 밝게 표현하고 싶던 부분을 진하게 칠해버렸다.

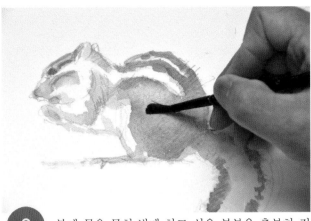

2 붓에 물을 묻혀 밝게 하고 싶은 부분을 충분히 적신다.

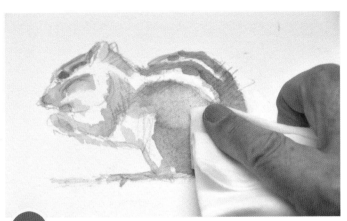

3 페이퍼 타월로 누른다.

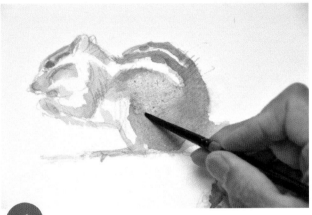

4 위에서부터 밝은색을 넣는다.

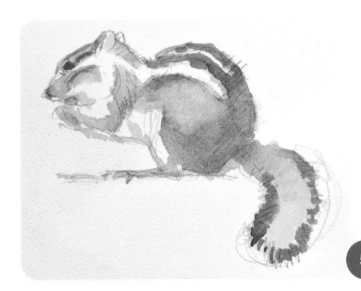

5 색 수정 완료!

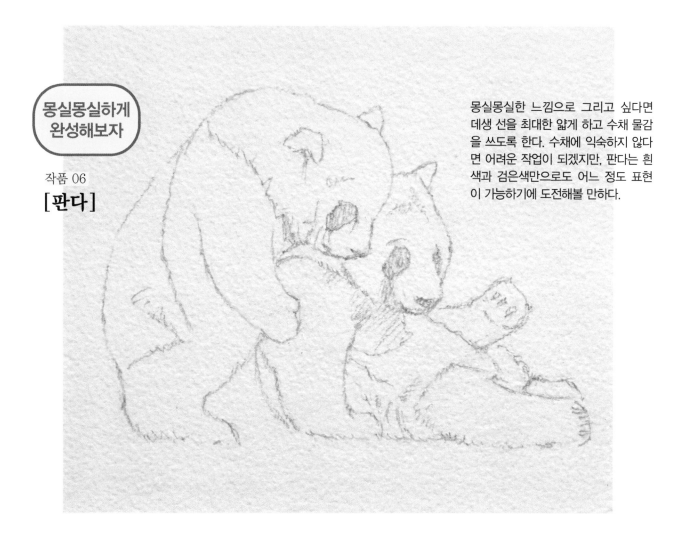

몽실몽실하게
완성해보자

작품 06
[판다]

몽실몽실한 느낌으로 그리고 싶다면 데생 선을 최대한 얇게 하고 수채 물감을 쓰도록 한다. 수채에 익숙하지 않다면 어려운 작업이 되겠지만, 판다는 흰색과 검은색만으로도 어느 정도 표현이 가능하기에 도전해볼 만하다.

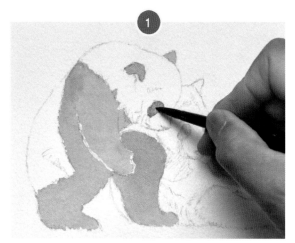

검은 부분을 칠한다

검은색에 보라색을 섞어 연하게 칠한다. 검은색으로만 칠하면 전체적인 분위기가 자칫 강렬해보일 수 있다. 종이가 마르기 전, 한꺼번에 칠하면 얼룩이 생기지 않는다.

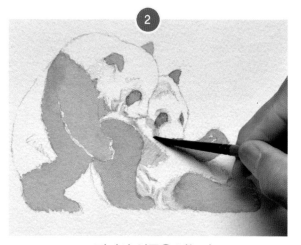

그림자와 얼룩을 넣는다

연갈색과 연회색을 사용해 흰색 털 부분의 그림자와 얼룩을 넣어준다. 장난치며 노는 분위기를 자연스럽게 만들어내자.

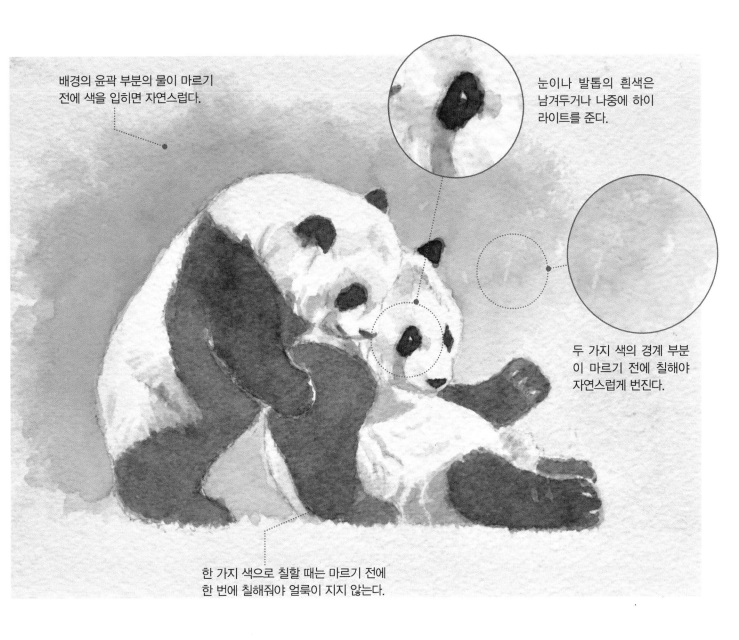

배경의 윤곽 부분의 물이 마르기
전에 색을 입히면 자연스럽다.

눈이나 발톱의 흰색은
남겨두거나 나중에 하이
라이트를 준다.

두 가지 색의 경계 부분
이 마르기 전에 칠해야
자연스럽게 번진다.

한 가지 색으로 칠할 때는 마르기 전에
한 번에 칠해줘야 얼룩이 지지 않는다.

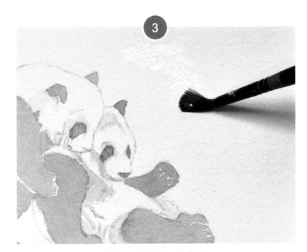

배경에 물을 묻힌다

윤곽에 번지는 느낌을 만들기 위해 종이에 물을
묻힌다.

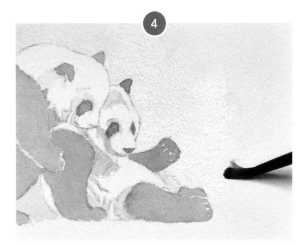

배경을 칠한다

연분홍색과 붉은색을 섞은 것(사진 왼쪽)과 카드뮴옐로와 레몬
옐로를 섞은 것(사진 오른쪽)으로 배경을 칠한다.

색연필로
대비를 준다

작품 07

[곰]

알래스카에서 촬영한 야생 큰곰의 사
진을 보고 데생하여 물감으로 칠한 작
품이다. 홀베인 아티스트 색연필을 사
용해 보다 깊이 있는 표현을 시도했다.

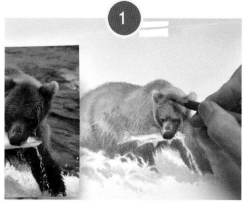

벽돌색, 짙은 갈색을 칠한다

수채 물감을 잘 말린 뒤, 머리와 귀에 밝은 벽돌색과 짙
은 갈색을 칠해 그 음영으로 입체감을 살린다.

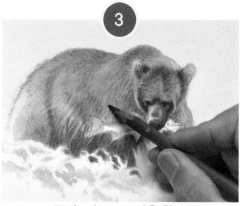

몸 아랫부분을 짙은 갈색으로 칠한다

왼쪽 상단에서 들어오는 빛에 의해 그림자 진 발과 몸의
아래쪽을 진갈색으로 채색한다.

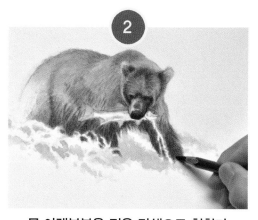

몸에도 농도 조절을 한다

몸에 벽돌색과 진갈색을 칠하면 털이 중첩되는 부분을
표현할 수 있다.

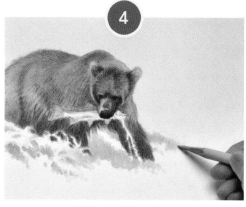

하천의 색을 더한다

에메랄드그린색으로 하천을 칠한다. 물에도 차가운 색
계열로 여러 가지 색을 넣는다.

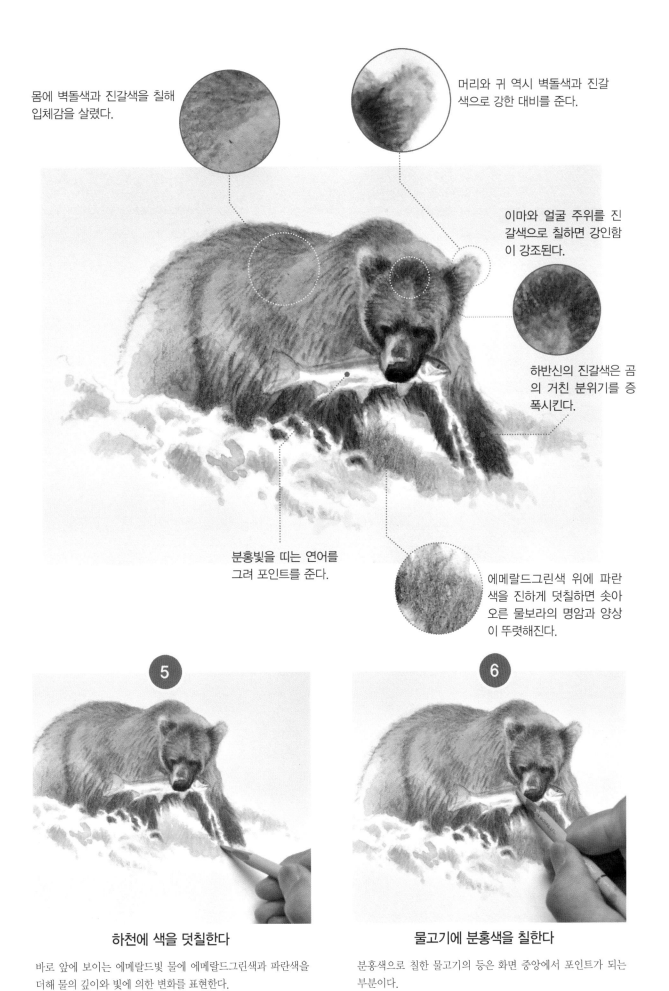

몸에 벽돌색과 진갈색을 칠해 입체감을 살렸다.

머리와 귀 역시 벽돌색과 진갈색으로 강한 대비를 준다.

이마와 얼굴 주위를 진갈색으로 칠하면 강인함이 강조된다.

하반신의 진갈색은 곰의 거친 분위기를 증폭시킨다.

분홍빛을 띠는 연어를 그려 포인트를 준다.

에메랄드그린색 위에 파란색을 진하게 덧칠하면 솟아오른 물보라의 명암과 양상이 뚜렷해진다.

5

하천에 색을 덧칠한다

바로 앞에 보이는 에메랄드빛 물에 에메랄드그린색과 파란색을 더해 물의 깊이와 빛에 의한 변화를 표현한다.

6

물고기에 분홍색을 칠한다

분홍색으로 칠한 물고기의 등은 화면 중앙에서 포인트가 되는 부분이다.

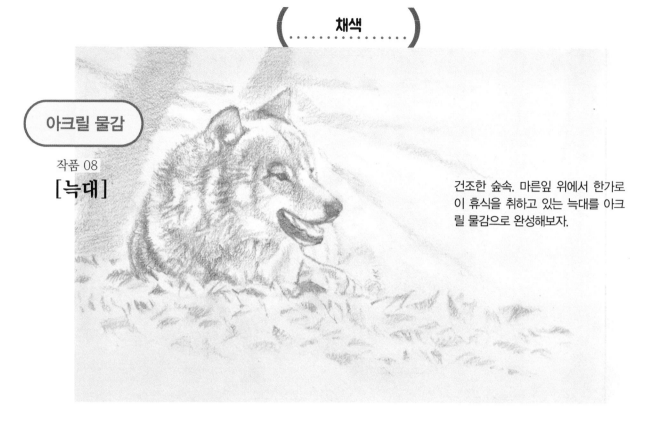

아크릴 물감

작품 08
[늑대]

건조한 숲속. 마른잎 위에서 한가로이 휴식을 취하고 있는 늑대를 아크릴 물감으로 완성해보자.

바탕색을 칠한다

빨간색과 갈색, 회색, 흰색, 노란색 등을 섞어 만든 바탕색으로 전체를 연하게 칠한다.

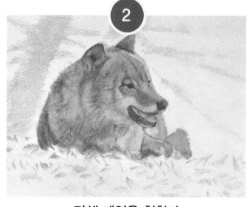

갈색 계열을 칠한다

명암을 파악하며 갈색을 덧칠한다.

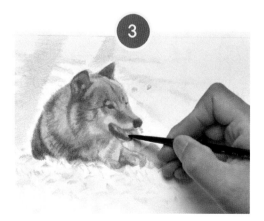

세부적으로 칠한다

몸을 진갈색으로 덧칠했다면 눈과 코, 입 등의 세부적인 부분에도 색을 넣는다.

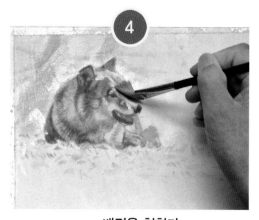

배경을 칠한다

종이의 네 변에 마스킹테이프를 붙이고 연한 바탕색을 칠한 후 늑대에게도 같은 색을 칠해 조화롭게 표현한다.

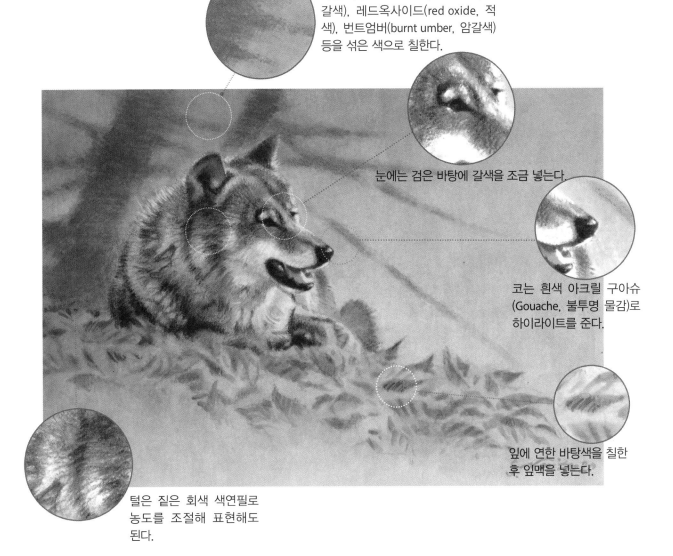

마른 나무는 로시에나(raw sienna, 황갈색), 레드옥사이드(red oxide, 적색), 번트엄버(burnt umber, 암갈색) 등을 섞은 색으로 칠한다.

눈에는 검은 바탕에 갈색을 조금 넣는다.

코는 흰색 아크릴 구아슈(Gouache, 불투명 물감)로 하이라이트를 준다.

잎에 연한 바탕색을 칠한 후 잎맥을 넣는다.

털은 짙은 회색 색연필로 농도를 조절해 표현해도 된다.

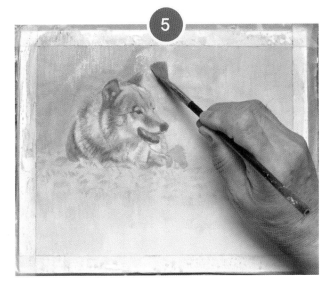

덧칠한다

배경은 갈색과 노란색으로 그라데이션을 만든다는 느낌으로 연하게 채색한다.

마른잎, 마른나무를 칠한다

진갈색으로 마른잎과 마른나무를 칠하고, 전체적으로 그라데이션을 넣어 완성한다.

나이토 사다오(内藤貞夫) 작품 갤러리

지금까지 그려온 수많은 동물 중 일부분을 소개한다.

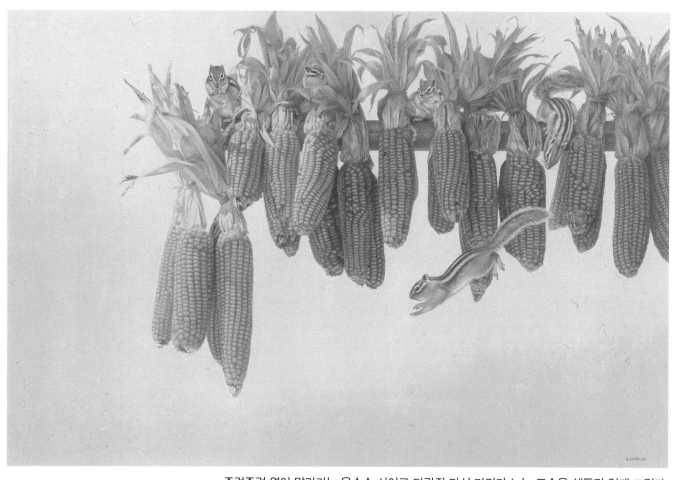

주렁주렁 엮여 말라가는 옥수수 사이로 다람쥐 다섯 마리가 노는 모습을 생동감 있게 그렸다.

「파이브 프렌즈(five friends)」 모티프: 다람쥐와 옥수수
아크릴&구아슈 64.0×97.0(규격은 모두 cm. 이하 동일)

오른쪽 / 예전에 제방에서 마른 풀에 불을 피우는데, 풀더미에 숨어있던 벌레가 튀어 나오는 것을 황조롱이가 순식간에 낚아채 가는 모습을 본 적 있다.

「들불」 모티프: 황조롱이
아크릴&구아슈 60.0×77.5

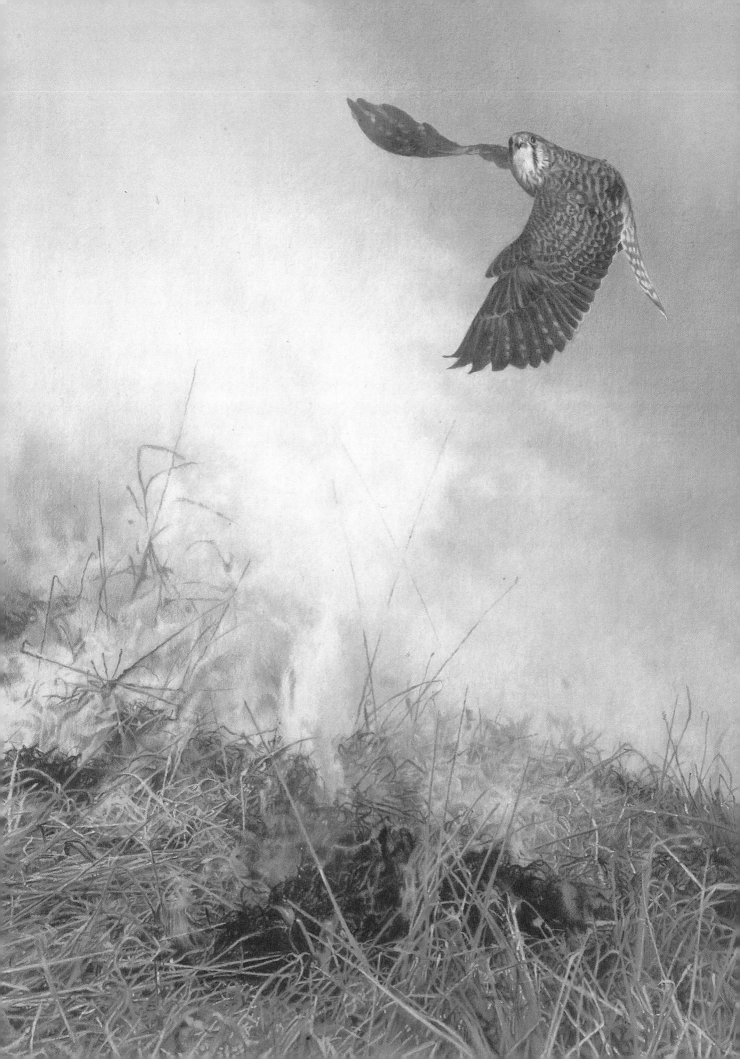

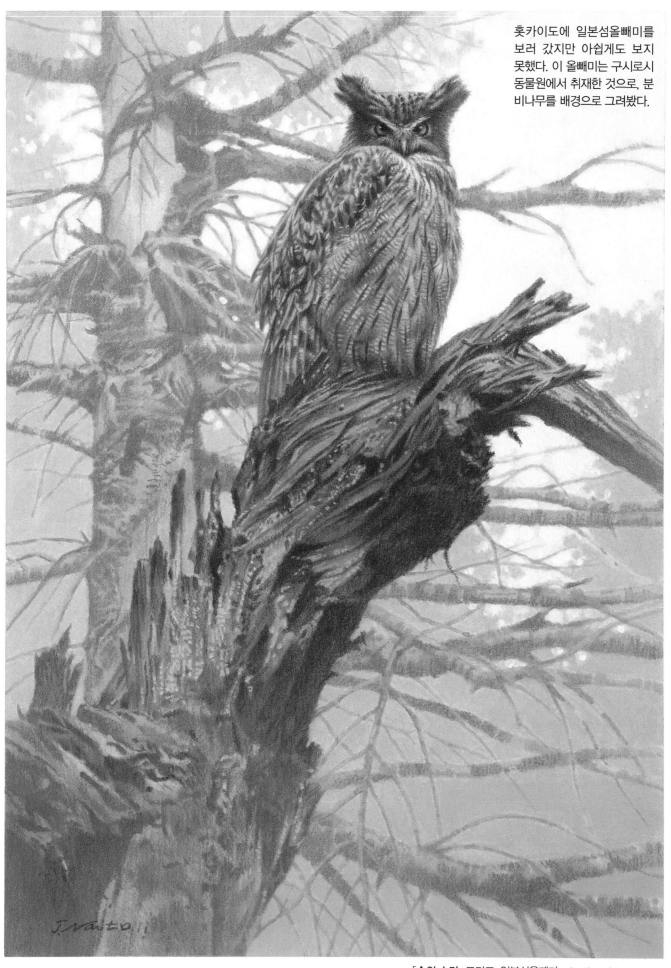

홋카이도에 일본섬올빼미를 보러 갔지만 아쉽게도 보지 못했다. 이 올빼미는 구시로시 동물원에서 취재한 것으로, 분비나무를 배경으로 그려봤다.

「숲의 소리」 모티프: 일본섬올빼미 아크릴&구아슈 33.5×24.0

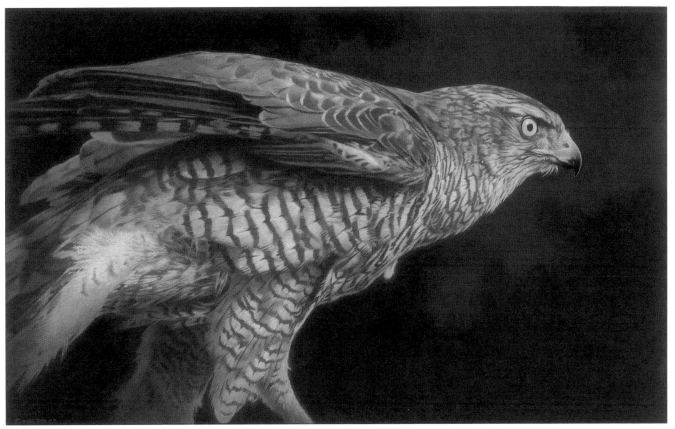

참매는 눈빛이 날카로워 숲속의 외로운 무사 같다.

「**참매 초상화**」모티프: 참매 아크릴&구아슈 46.50×74.0

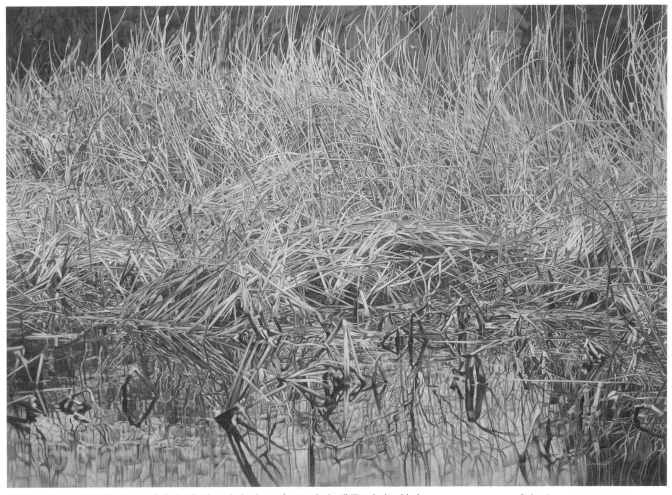

와일드아트를 의식한 작품. 갈대 속에 살그머니 꺅도요(도요과의 새)를 넣어보았다.

「**꺅도요**」아크릴&구아슈 52.0×73.0

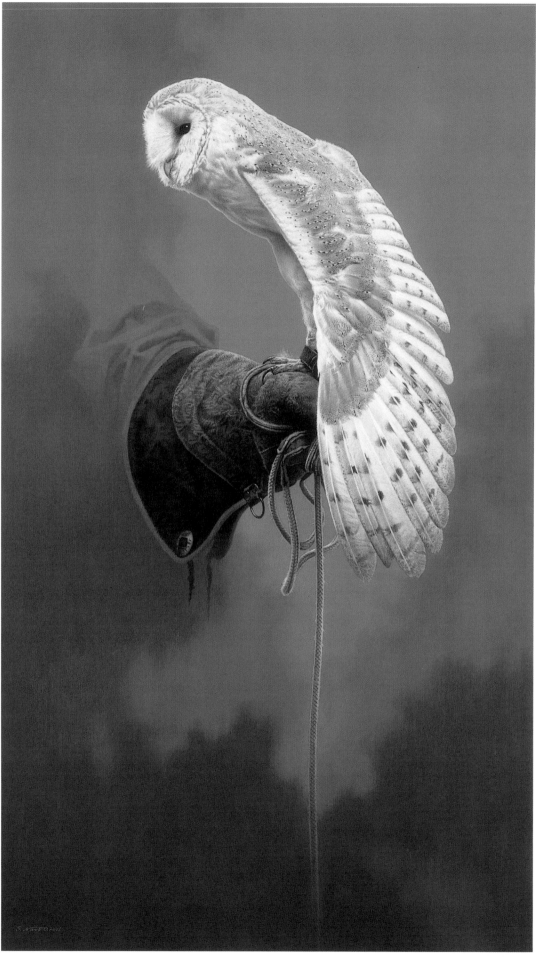

「신뢰」 모티프: 원숭이올빼미 아크릴&구아슈 98.0×56.0

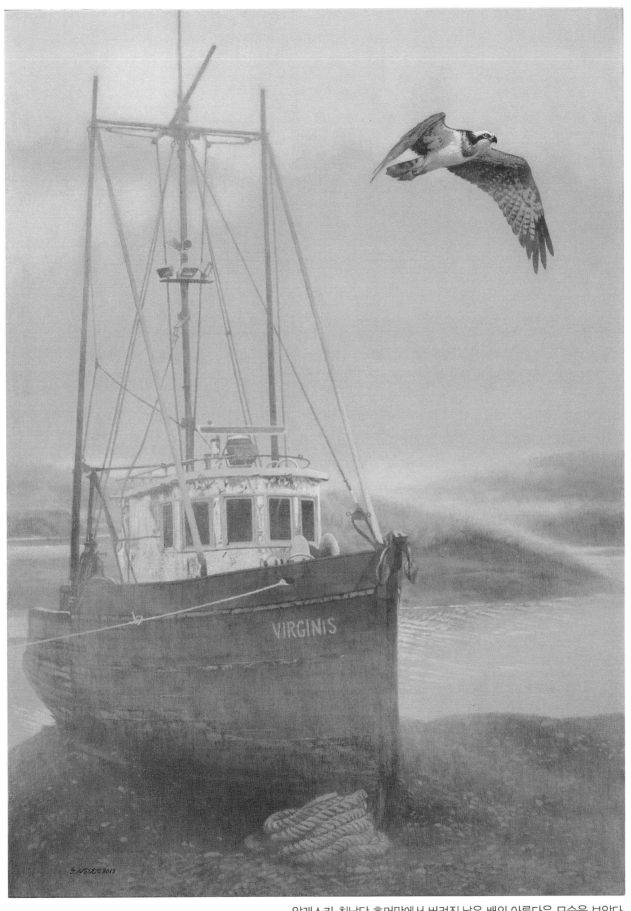

알래스카 최남단 호머만에서 버려진 낡은 배의 아름다운 모습을 보았다.

「호머만의 아침」 모티프: 물수리

아크릴&구아슈 60.0×80.0

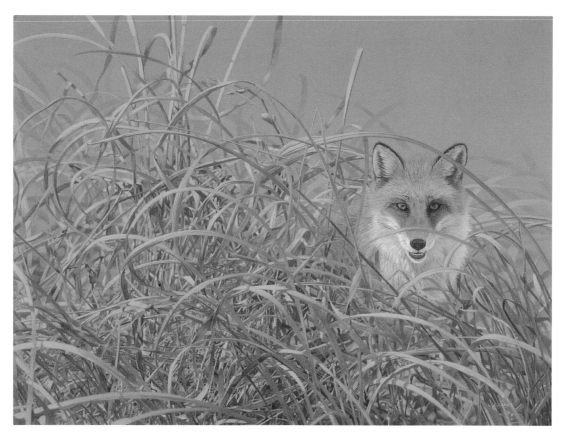

먼 곳까지 낚시하러 갔다가 돌아오는 길, 헤드라이트에 얼굴을 드러낸 여우를 본 적 있다.
「붉은여우」 모티프: 여우　아크릴&구아슈 55.0×75.0

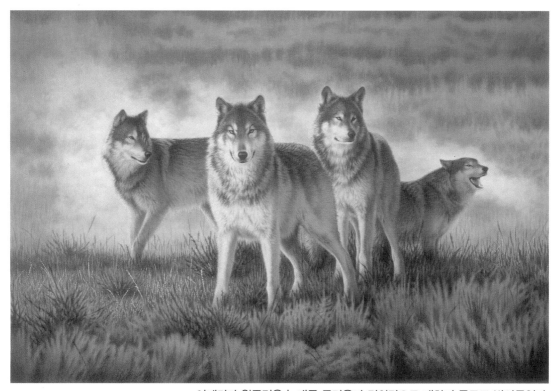

아메리카 원주민은 늑대를 두려움과 경외감으로 대하며 동료로 받아들였다.
「푸른 전설」 모티프: 회색늑대　아크릴&구아슈 54.0×81.0

가끔 규모가 큰 그림을 그리고 싶을 때가 있다.
산토끼를 며칠이나 취재했던 게 생각난다.
「대지」 모티프: 아프리카코끼리　아크릴&구아슈 105.0×76.5

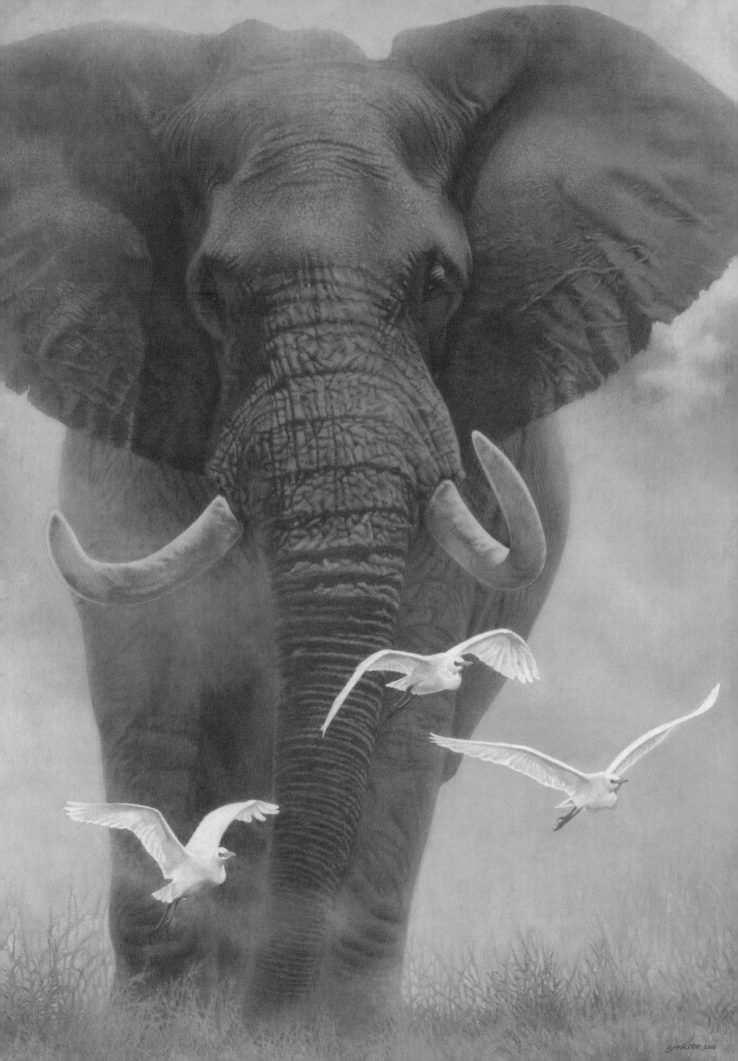

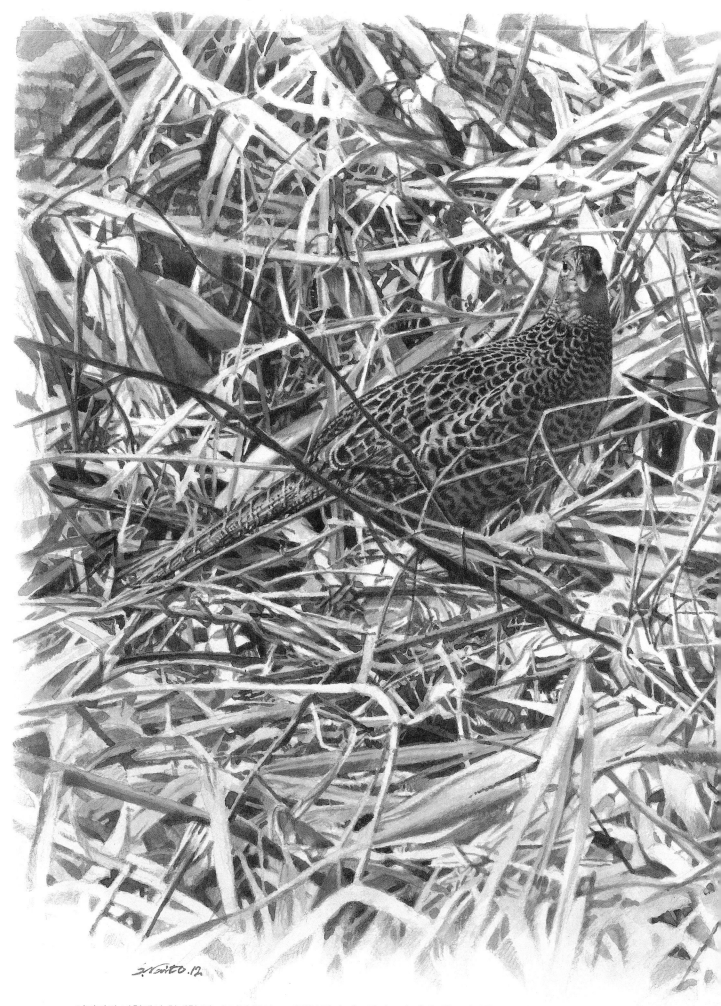

아라카와 하천에서 취재한 꿩. 소리를 죽이고 가만히 있자 바스락바스락 꿩이 내는 미세한 소리가 들렸다.

알래스카 카트마이국립공원에 나뒹굴던 말코손바닥사슴의 머리.
몇 미터 앞에서 그리즐리(Grizzly, 큰곰) 어미와 새끼가 강을 건너는 모습이 보였다.

「**무스 머리뼈**」 모티프: 말코손바닥사슴 수채 24.0×19.0

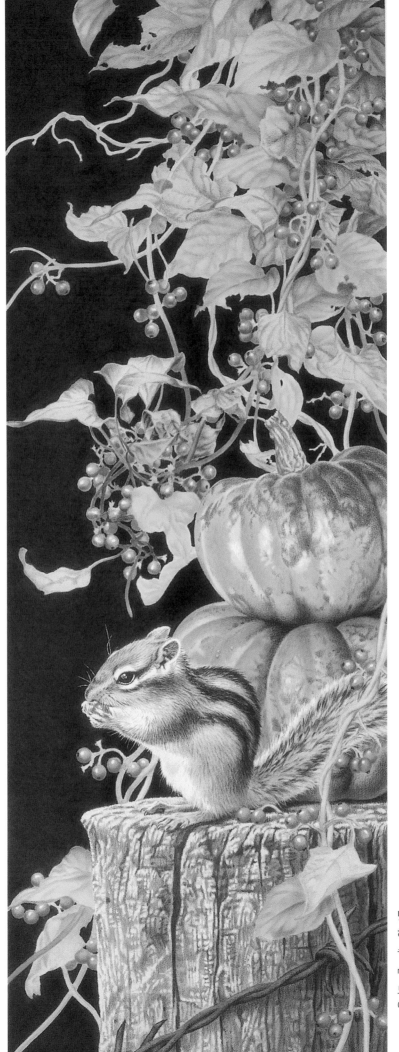

방에 호박을 놓아두기만
해도 가을 정취를 느낄
수 있다.

「가을의 선물」
모티프: 줄무늬다람쥐
아크릴＆구아슈 72.0×26.0

171

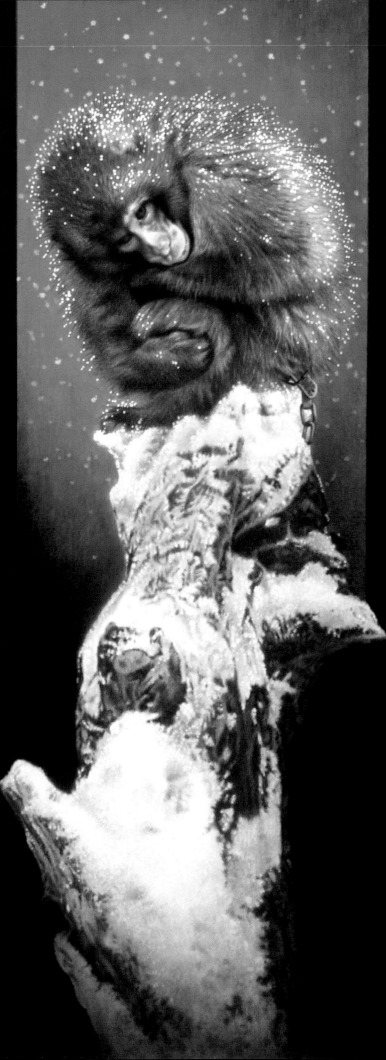

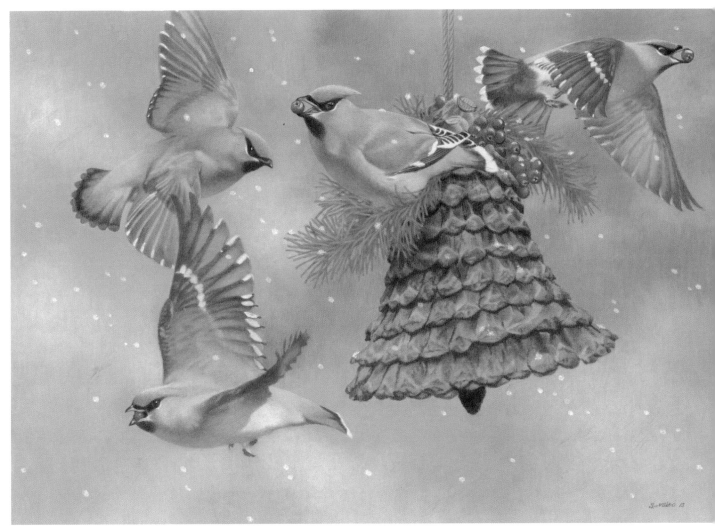

지인이 크리스마스 카드를 그려 달라고 해서 한번 그려보았다.
「크리스마스 솔방울과 여새 떼」 모티프: 여새 아크릴&구아슈 43.7×63.0

왼쪽 / 사설 동물원에서 만난 쇠사슬에 묶인
원숭이의 슬픈 표정이 눈에 아른거린다.

「무제(無題)」 모티프: 일본원숭이 아크릴&구아슈 70.0×50.0

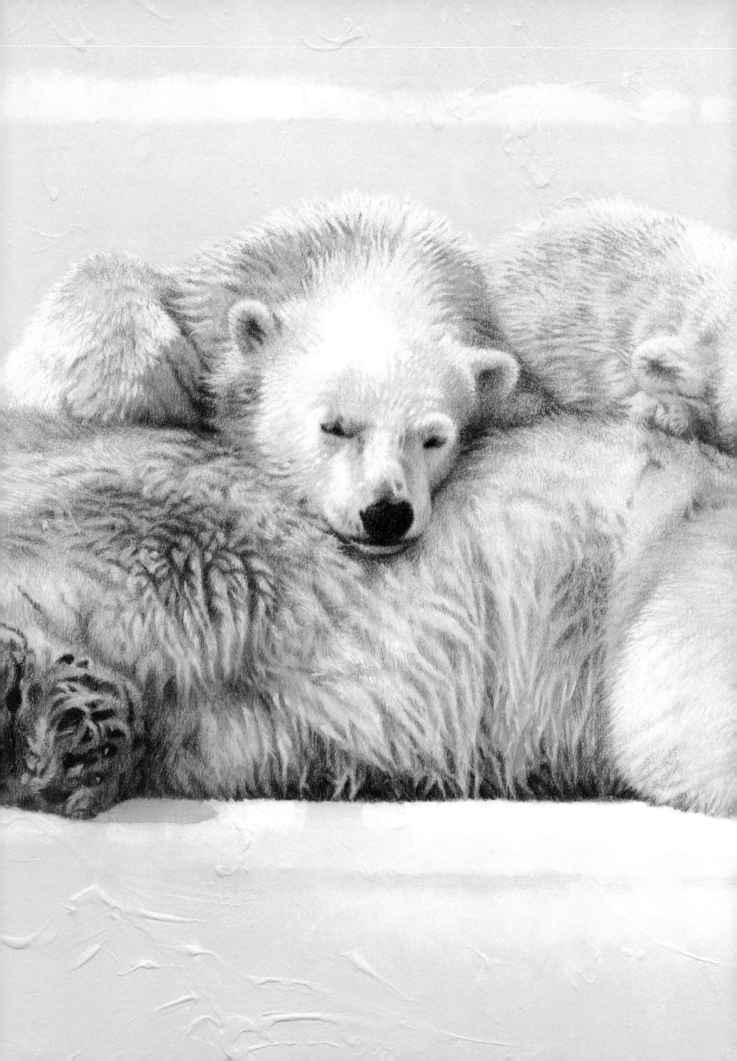

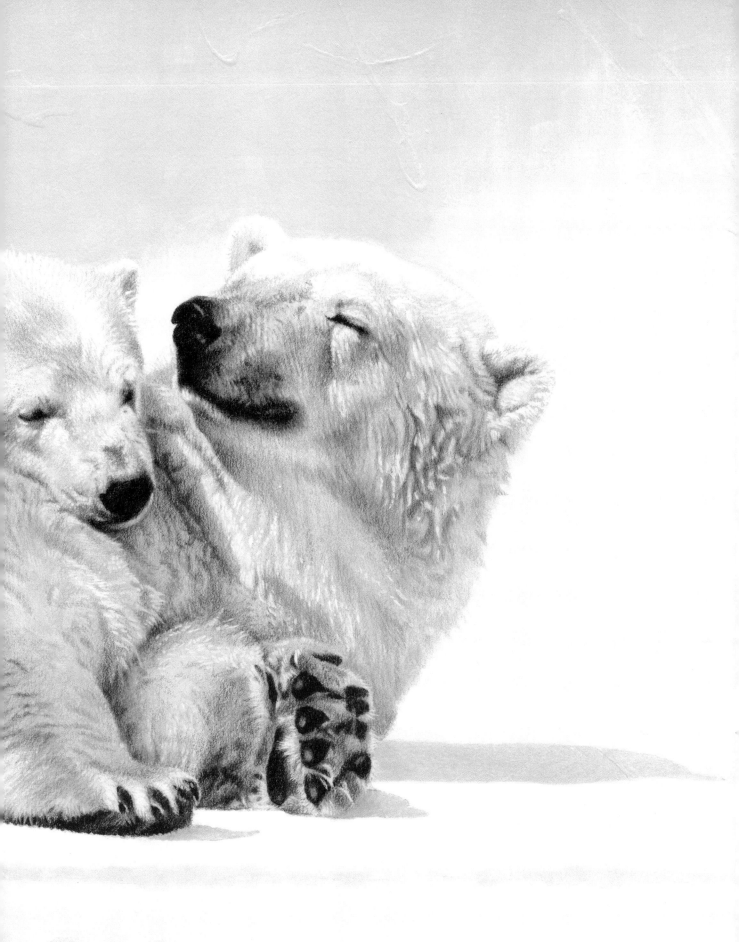

삿포로 마루야마동물원에서 어미와 새끼를 취재했다.
「인연(絆, 2011)」 모티프: 북극곰 아크릴&구아슈 46.0×64.0

나이토 사다오(内藤貞夫)

1947년 도쿄 출생. 도쿄디자이너학원 졸업. 잡지 「뉴턴」(교육사) 달력 '일본의 자연 시리즈', 유나이티드 항공 '미국의 자연 시리즈', JR 도카이, 산토리(Suntory) 등의 일러스트레이션을 제작했다. 1992년에는 고단샤 「연감 일본의 일러스트레이션」으로 작가상, 제1회 일본 새 페스티벌 와일드라이프아트전 「야마시나조류연구소 소장상」, 2015년 Society of Animal artists, Members exhibition 메리트 어워드 등에서 다수 수상. 그림책과 아동서, 과학서, 교과서 등에 다수의 작품을 기고했으며, 2007년 프뢰벨관 100주년 기념 화집 「나이토 사다오의 동물」을 출간하기도 했다. 2020년 스티브 홀마크(Steve Hallmark) 일본 방문 & 나이토 사다오 초대전 「The Sedona」를 개최하는 등 동물 세밀화가의 일인자로서 활발한 활동을 이어가고 있다. WWF(세계자연보호기금) 일본 회원. 일본야조회(일본 최대의 자연보호단체) 회원. Society of Animal artists(동물예술가협회, USA) 회원. 일본와일드라이프아트협회(Japan Wildlife Art Society, JAWLAS) 고문.

가토 고타(加藤公太)

COLUMN(56~57쪽, 72~73쪽, 114~115쪽, 120~121쪽, 134~136쪽)

1981년 도쿄 출생. 미술학 · 의학 박사. 2002년 문화복장학원 복장과 졸업. 2008년 도쿄예술대학 디자인과 졸업. 2013년 동 대학원 미술해부학 연구실 수료. 준텐도대학 해부학 · 생체구조과학 강좌 조교. 도쿄예술대학 미술해부학 연구실 시간강사로 재직 중. 공저 「그리스 미술사 입문」(2017, 三元社)을 집필했고, 「엘렌버거의 동물해부학」(2020, 전자책) 번역과 일러스트 작업에도 참여했다.

움직임이 살아있는
동물 그리기

초판인쇄 2021년 9월 17일
초판발행 2021년 9월 17일

지은이 나이토 사다오
옮긴이 일본콘텐츠전문번역팀
펴낸이 채종준

펴낸곳 한국학술정보(주)
주소 경기도 파주시 회동길 230(문발동)
전화 031 908 3181(대표)
팩스 031 908 3189
홈페이지 http://ebook.kstudy.com
E-mail 출판사업부 publish@kstudy.com
등록 제일산-115호(2000. 6. 19)

ISBN 979-11-6603-505-0 13650